# 吉祥纹样图鉴研究

刘 澈◎著

中国书籍出版社
China Book Press

图书在版编目（CIP）数据

吉祥纹样图鉴研究 / 刘澈著 . -- 北京 : 中国书籍

出版社 , 2023.12

ISBN 978-7-5068-9786-0

Ⅰ . ①吉… Ⅱ . ①刘… Ⅲ . ①纹样—中国—图集

Ⅳ . ① J522

中国国家版本馆 CIP 数据核字 (2023) 第 245562 号

**吉祥纹样图鉴研究**

刘 澈 著

| | |
|---|---|
| **图书策划** | 成晓春 |
| **责任编辑** | 杨 莹 |
| **封面设计** | 博健文化 |
| **责任印制** | 孙马飞 马 芝 |
| **出版发行** | 中国书籍出版社 |
| **地 址** | 北京市丰台区三路居路 97 号（邮编：100073） |
| **电 话** | （010）52257143（总编室）（010）52257140（发行部） |
| **电子邮箱** | eo@chinabp.com.cn |
| **经 销** | 全国新华书店 |
| **印 刷** | 天津和萱印刷有限公司 |
| **开 本** | 710 毫米 × 1000 毫米 1/16 |
| **字 数** | 211 千字 |
| **印 张** | 13 |
| **版 次** | 2024 年 5 月第 1 版 |
| **印 次** | 2024 年 5 月第 1 次印刷 |
| **书 号** | ISBN 978-7-5068-9786-0 |
| **定 价** | 78.00 元 |

# 前　言

　　在中国，吉祥纹样一直伴随在人们身边。它穿过历史的长河，承载着节庆和喜悦，成为代代相传的守护符。尽管时代不同，但人们追求幸福、祈盼平安的良好愿望是不会改变的。正因为人们有着渴望美好生活、向往美好未来的期盼，因此，人们将身边的花、鸟、虫、鱼等赋予了象征含义，龙、凤、麒麟被作为瑞兽创造了出来，守护着我们的生活。更因为人们对幸福的祈求，于是又有了福、禄、寿星等与我们相伴。

　　从原始社会简单的纹身、岩画到奴隶社会简洁、粗犷的青铜器纹饰，再到封建社会精美、繁复的各种花鸟虫鱼、飞禽走兽，中国吉祥纹样的发展脉络分明，每一时期的历史都浓缩在一种种文化意味厚重的纹样中，它们从一个侧面反映了一个时代的特点。夏商时期的人们崇尚武力，所以多饰以夸张的人面纹；周是雷纹统治的时代；烽火连天的战国时代仍然没有走出对龙、凤、兽面纹的迷信；高度统一的秦汉时期动物纹和人物纹大为流行；魏晋时期战乱不断，但是佛教的兴盛为中国吉祥纹样注入了新鲜的活力，佛教纹样尤其是宝相花纹空前盛行；盛世大唐为吉祥纹样的发展开创了新时代，中外文化在这里交融，各种纹样都得到广泛运用，而国色天香的牡丹则是主流纹饰；两宋花鸟画的盛行使得花鸟虫鱼纹样空前流行，精美作品层出不穷；粗犷的蒙古人为元代纹样注入了别样风情，少数民族文化与汉文化的融合体现得淋漓尽致；明清时期是中国吉祥纹样发展的最高峰，这一时期讲究凡纹必有意，有意必有吉祥，因此吉祥的概念被最大限度地放大，造就了各式各样内容丰富的传统纹饰。

中国吉祥纹样主要取材于中华民族的神话传说，如龙、凤等形象；另有相当一部分是以名贵花木或珍禽奇兽作为装饰形象，如牡丹、莲花、菊花、蝙蝠、象、鹤等；随着佛教的普及，佛家诸宝的图案也成为吉祥图案的构成主体，如轮、伞、盖、卍字等；还有以吉祥字、词为变形图案的，如福、禄、寿、黄金万两、日进斗金等。这些吉祥图案多以"象征"为基本特征，而象征手法有时比用直截了当的语言更能表达耐人寻味的意蕴。

中国吉祥纹样汲取了民俗、历史、文化、宗教、哲学、传说等多种元素和营养，匠心独运，构思精巧，是我国民族智慧的结晶、民间工艺成就的缩影。

本书共分八章。第一章为吉祥纹样概述，介绍了吉祥纹样的发展历程和吉祥纹样的分类两方面的内容。第二章为吉祥纹样的要素，依次介绍了吉祥纹样的构成形式、吉祥纹样的色彩设计与应用、吉祥纹样的文化内涵、吉祥纹样的审美价值四方面的内容。第三章为吉祥符号，阐述了吉祥符号概述和吉祥符号图鉴释义。第四章为吉祥文字，论述了吉祥文字概述和吉祥文字图鉴释义。第五章为吉祥动物纹样，分别介绍了吉祥动物纹样概述和吉祥动物纹样图鉴释义两方面的内容。第六章为吉祥植物纹样，阐述了吉祥植物纹样概述和吉祥植物纹样图鉴释义。第七章为吉祥人物纹样，依次介绍了吉祥人物纹样概述和吉祥人物纹样图鉴释义两方面的内容。第八章为吉祥综合纹样，论述了吉祥综合纹样概述和吉祥综合纹样图鉴释义。

在撰写本书的过程中，作者得到了许多专家学者的帮助和指导，参考了大量的学术文献，在此表示真诚的感谢！本书内容系统全面，论述条理清晰、深入浅出，但限于作者水平有不足，加之时间仓促，难免存在一些疏漏，在此，恳请同行专家和读者朋友批评指正！

刘澈

2023 年 3 月

# 目　录

# 第一章 吉祥纹样概述

古往今来，中国劳动人民以超人的勤劳与智慧，创造出难以数计的吉祥图案纹样，这些作品或匠心独运，构思巧妙；或形象生动，精美绝伦；或脍炙人口，家喻户晓。本章内容为吉祥纹样概述，介绍了吉祥纹样的发展历程和吉祥纹样的分类。

## 第一节 吉祥纹样的发展历程

中国的吉祥图案（也称纹样），渊源久远，流传甚广。在历代岩画、石刻、陶塑、石雕、画像石、画像砖、剪纸、刺绣等艺术中，都有其形象刻画，历经数千年之艺术加工，它们在中国传统装饰艺术领域中自成一派。这些纹样有的神奇怪异，有的形象完美，形形色色，令人目不暇接。

吉祥图案即寓有吉祥之意的各种图案。

在实际生活中，人们习惯将常见的植物、动物等，用图案的形式装饰在器物上。有时一句人们爱听的话，用谐音表达，或用图画再现出来，就是一幅富有吉祥寓意的作品。在图案中人们看到的是形象，但心里感受到的却是形象以外的语言，也就是说，除了形象美、形式美之外，吉祥图案还有一种寓意美、比喻美和语言美。

吉祥图案的产生，与封建社会的意识有关，但从纹样及其发展看，又应归功于劳动人民的创造，如统治者祈望"官上加官"（公鸡和鸡冠花）、"封侯挂印"（蜂、猴、官印），人们则期望"时来运转"的"三阳开泰"（三只羊和太阳）、"大富大贵"（牡丹花）、"望子成龙"（胖娃娃抱鲤鱼）等。因此，我们应该肯定其纹样的价值，抛弃封建意识，将劳动人民喜闻乐见的内容和形式发扬光大。

《周易·系辞》有"吉事有祥"的句子，说明吉祥的本意是美好的预兆。

《战国策·秦策三》记蔡泽复曰:"天下继其统,守其业……岂非道之符,而圣人所谓吉祥善事与?"

《庄子》亦有"虚室生白,吉祥止止"之说。

《说文》谓"吉,善也","祥,福也,人亦羊声,一云善"。

因此,人们寄希望于吉祥画、吉祥语的这种观念起源较早,它与先民观物取象的观察方式,以及在卜筮活动中察看纹相的认识有直接关系。卜筮活动主要是卜问凶吉的活动,卜用甲骨上常记有吉、大吉之类的卜辞或灵验记录。

吉为善,与"好"相连,称"吉良",象征吉祥的东西谓"吉祥物",古时称男子为"吉士",好日子为"吉日""吉月"等。

另外,祭祀用青铜器被称为"吉金",称善者、贤人为"吉人"。

## 一、原始社会的吉祥纹样

原始社会的人类,生活及生存条件极为有限,除受到饥饿的困扰外,还时常遭到猛兽的袭击、疾病的折磨,以及天灾人祸等因素的威胁。因此,求生存是原始人的最基本希冀,他们希望物质生活变得殷实和丰富,祈求安居乐业,多福多寿。

正因为有难以抗拒的天灾、人祸和疾病,人们的"避凶求安"意识才更加强烈,逢凶化吉的心理也始终贯穿于人们的日常生活之中,人们期盼着可以平衡人生、解脱忧患。

人们的吉祥崇拜是永恒的,自古至今,它以耳濡目染的方式代代相传。吉祥观念,是人类在生存与繁衍中,希望得到美好幸福、和平安宁和富贵昌盛的代名词。距今约3万年前的山顶洞人,便发现了使人兴奋的红色。红色象征吉祥喜庆,并作为吉祥色彩的崇拜色,一直沿用至今。

在新石器时期中期的屈家岭文化中出现的"太极图",表现了古人对于宇宙万物在动态中生生不息、运动变化的认识。此图为正圆形,内有黑、白两条鱼,头尾相接,呈追逐抱合形态。这阴阳二鱼,表现了男女相交的生殖观念,一阴一阳,相交相配、刚柔相济,相对而存在,这是万事万物的规律,它体现了各自存在和繁衍的形态。

与人们有直接关系的太阳，不仅能使农作物果实饱满，也能使农作物颗粒无收。对于这种人类出现之前就已存在的、令人迷惑不解的、对人类生存最有影响力的发光天体，人们充满了好奇心理，并逐渐将它神化、人格化，同时赋予其神圣与超自然的力量而加以顶礼膜拜，正如汉文典籍中记载的太古之时"十日并出"和"后羿射九日"的神话。据考古资料证实，早在新石器时代遗址中出土的彩陶纹就有了模拟太阳光线的彩绘。

大凡自然界的所有物种，都会引起人们的崇拜。据彝族史诗《查姆》记载，古时洪水泛滥，有兄妹二人，挖空葫芦制作成船而幸免于难，后兄妹成婚繁衍，其后人便崇拜葫芦。在新石器时期的陶器上，就有了鸡形图案。商代有了新石器后期的部落首领群像，名"五帝真君神"，有太昊、少昊、炎帝、颛顼、黄帝，至今仍流行着以轩辕黄帝为首的"天地十方主宰真君"的纸马。至于半坡型、庙底沟型彩陶中出现的蛙纹、鸟纹、鱼纹等，是否也是先人崇拜的对象，还需进一步考证。

## 二、春秋战国吉祥纹样

在远古时代，所谓吉祥也就是善和美，这是来自对生命生存的希望和祝福，美诞生在吉祥的希望与生命生存的保障过程之中。因此，殷商至西周前期的吉祥纹基本上沿袭了原始时代彩陶的装饰内容，即动物纹。由于青铜加工工艺的提高，许多纹样便依附于青铜器上以便于传播。

在青铜装饰中，饕餮纹是最常见的一种纹饰。饕餮是传说中的一种凶恶的猛兽。《吕氏春秋·先识览》："周鼎着饕餮，有首无身，食人未咽，害及其身，以言报更也。"这是神秘、恐怖、威吓的象征，具有超人的威慑力量和肯定自身、保护社会、"协上下""承天体"的吉祥意义。《重修宣和博古图》卷七"饕餮尊"条："是器纯，缘与足皆无文饰，特三面状以饕餮，且若鼎，若爵，若斝，若甑，若瓶之类，莫不有饕餮之形，皆所以示其戒，故至于尊亦然也。"按此说，青铜器上饰以饕餮纹，是劝人不要贪食。

中国现代著名工艺美术设计家雷圭元先生认为："饕餮纹称兽面纹更为恰当。这种兽面纹是以狗的形象为基础变化而来的。我曾在西藏看到一个帐篷的四个角都卧着一只狗，这狗的身材高大像猎狗，嘴宽扁，性格凶猛。它们的形象和古青

铜器上的饕餮纹十分相像。兽面纹实际上是狗面纹，有防止人随意取食的含意，并能加强青铜器的威严不可侵犯的仪容。"[1]

青铜器上的兽面纹都是程式化了的，基本特征是左右对称。纹样不论多么程式化，都令人想到凶猛动物的头面和神态。一般来说，从中都可以看到鼻子、双目、双耳的影子。所有的兽面纹，都有严肃、凶猛、不可侵犯的意味，这种纹样反映出奴隶制盛期社会生活中的神秘森严气氛。

夔龙纹和夔凤纹是商周青铜器上常用的辅助纹样，是古人想象中的动物。夔代表力，凤代表美。《山海经·大荒东经》中说："东海中有流波山，入海七千里。其上有兽，状如牛，苍身而无角，一足。出入水则必风雨，其光如日月，源其声如雷，其名曰夔。"《说文解字》："夔，神魖也。如龙，一足。"总之，夔是人想象出来的怪兽，身下有一足，头上无角，身似龙，所以也叫龙。以夔龙形状作装饰的纹样，叫夔龙纹。夔龙纹显得有力，夔凤纹则显得优美，都兼有威严的意味。

春秋战国时期，随着生产的发展，尤其是生产关系的改变，青铜文化所达到的水平及其艺术成就极高，其吉祥纹样以写实逐渐替代了前一时期奇异的形象，造型也由静态的构成转化为生动的布局。蟠螭纹、龙凤纹、鸟兽纹、人物纹等是这一时期最为流行的装饰纹样。龙纹和凤纹，在中国历代装饰纹样中应用既久且广，因为龙的神奇威武与凤的艳丽美妙，是祥瑞与美好的生动组合，被奉为完美的吉祥物。东周时期盛行一种以阴阳交合为主要含义的龙凤合璧纹饰，龙凤合璧即为阴阳相辅，龙凤同体即为阴阳交合，因而这种纹饰也就成了吉祥图案而广为流行。湖北江陵马山一号楚墓出土的丝织品中，也有很多龙凤合璧图案。图案中的龙凤大都各自成对，凤纹巨翅峨冠，作回首立式；龙纹张口吐舌，牙尖利，身体呈 S 形与凤纹交缠等。龙凤合璧图案后来发展为现今流行的"龙凤呈祥"吉祥图案，其含义也由阴阳交合演变为喻示美满姻缘了。

除了龙凤外，龙与虎也是流行的动物纹饰之一。龙虎相斗，并非表现争斗，而是在表现交配。出土于洛阳金村的战国金银错龙虎纹镜，镜背三龙三虎作交缠厮斗状；龙纹独角四足，身躯顾长，遍体饰对称鳞纹；虎纹双耳有须，身躯经变形处理与龙躯一致，遍体饰斑状花纹。图案中的龙虎虽相互缠绕，但全无惨烈肃杀之气，而是呈现出一种波动的韵律美。

---

[1] 雷圭元. 雷圭元论图案艺术 [M]. 杭州：浙江美术学院出版社，1992.

总之，就吉祥图案而言，最早把"福善之事""嘉庆之征"绘制成图案花纹的，初见于夏商周古青铜器上，如故宫博物院收藏的"龟鱼蟠螭纹方盘"、近年河南安阳1004号商代大墓出土的"鹿方鼎"、传世的西周"貉子卣"盖上的半蹲半卧回首状之鹿纹等，还有古玉上的夔纹、龙纹、虎形、凤形等图样和形制，可说是我国早期的吉祥图案雏形。这时期的图案寓意隐晦，不够明显。

## 三、秦汉吉祥纹样

汉时期，宗教神学是哲学主流，强调天人感应，反映在工艺美术的装饰题材上，其寓意是祈求祥瑞，如羽化登仙、四神（青龙、白虎、朱雀、玄武）、大吉羊、大吉鱼等，青铜器、画像石、瓦当、丝织品、陶器、漆器等随处可见其形象。

汉代将四神看成与辟邪求福有关的福祇，四神同时表示季节和方位。朱雀为南方之神，玄武（龟蛇合体）为北方之神，青龙为东方之神，白虎为西方之神。曹植《神龟赋》称："嘉四灵之建德，各潜位乎一方，苍龙虬于东岳，白虎啸于西冈，玄武集于寒门，朱雀栖于南乡。"唐代以后，四神纹就慢慢消失了。

表现在汉代铜器上的吉祥纹样逐渐增多。如河北满城出土的西汉"铜羊灯""位至三公镜""夔凤纹镜"（铸有铭文"长宜子孙""君宜高官"）、"东王公、西王母、神兽镜"、带铭文"见日之光、天下大明"的透光镜。铭文最长的有"唯始建国二年新家尊，诏书数下大多恩，贾人事市，不躬啬田，更作辟雍治校官，五谷成熟天下安，有知之士得蒙恩，宜官秩，葆子孙"等。

秦汉时期的云气纹，是染织、漆器、石刻、壁画中的主要纹样，人们认为云与农牧业生产密不可分，便奉云为保护神并加以祭祀崇拜。有些云气纹还与仙人、四神、鹿、虎、鱼、鸟等组合在一起。

秦汉时期还出现了用文字作器物装饰的，如铸在铜器上的铭文有"长宜子孙""大吉羊""富贵昌宜侯王"等；绣在汉锦上的有"延年益寿""长乐明光""子孙无极"等；刻在瓦当上的有"千秋万世""长生无极""延年益寿""大吉富贵""富贵毋央"等。四川新繁出土了砖刻篆体字，其文为"富贵昌，宜宫堂；意气阳，宜兄弟；长相思，毋相忘；爵禄尊，寿万年"。这些吉祥语多采用成句的形式出现，有些还与其他纹样结合使用。

汉代的这些吉祥图文，与当时兴起的"谶纬"之说有关，其中，"阴阳五行，

灾异祯祥"就是"谶纬"的主要内容,上天预示祯祥必须有些祥瑞吉兆,如《史记·天官书》:"五星同色,天下偃兵,百姓宁昌。"如果出现了这种气象,国家安宁,百姓安居乐业,这就符合了上天所赐的祥瑞之兆,所以称之为"符瑞"。

班固等撰写的《白虎通义》中,有一篇讲到"符瑞之应",集中了儒士们想象出来的吉祥瑞征之事。曰:"天下太平。符瑞所以来至者,以为王者承天统理,调和阴阳,阴阳合,万物序,休气充塞,故符瑞并臻,皆应德而至。德至天则斗极明,日月光,甘露降;德至地则嘉禾生,蓂荚起,秬鬯出,太平感;德至文表则景星见,五纬顺轨;德至草木则朱草生,木连理;德至鸟兽则凤凰翔,鸾鸟舞,麒麟臻,白虎到,狐九尾,白雉降,白鹿见、白鸟下;德至山陵则景云出,芝实茂,陵出异丹,阜出莲莆,山出器车,泽出神鼎;德至渊泉则黄龙见,醴泉涌,河出龙图,洛出龟书,江出大贝,海出明珠;德至八方则祥云至,佳气时喜,钟吕调,音度施,四夷化,越裳贡。"文中将吉祥福瑞的象征,概括地体现在天、地、文表、草木、鸟兽、山陵、渊泉、八方等几个方面。这些祥瑞的出现,都与统治者贤明与否有关。有德而至,无德则凶兆出现。

## 四、魏晋南北朝时期的吉祥纹样

魏晋南北朝,是继春秋战国之后又一次大规模的百家争鸣时期,人们不再喜爱汉代的不依规矩、不成方圆的图案模式,而进入了一种不甘受礼教的拘束,要任意翱翔的带有"野"味的装饰纹样风采。从"羽化而登仙"的道教,又步入了"皈依西方极乐世界"的佛国。汉代流行的车骑、狩猎和云纹等慢慢消失,为佛教服务的莲花、忍冬、飞天和缠枝花等成为这时期的基本纹样。

富有时代特色并大量出现的吉祥纹样——莲花,古名芙蕖或水芙蓉,作为佛教的符号,代表"净土",象征"最高尚的纯洁",尤其在南北朝时期,其随着佛教的广为传播而更加风行。在石刻、陶瓷、铜镜和彩绘上到处可见,表现形式有单线、双线、宽瓣、窄瓣、凸面、正面、侧面、单独、连续、单色、彩色、镂刻和雕凿等。

忍冬为一种缠绕植物,俗称"金银花""金银藤"等,其花长瓣垂须,黄白相间,寒冬不凋。李时珍《本草纲目》上说,忍冬"久服轻身,长年益寿"。忍冬作为佛教装饰图案,可能取其"益寿"的吉祥含义。

魏晋南北朝时期的染织工艺中，也有各种纹样广为流传。陆翔《邺中记》中载后赵都城邺城（今河北临漳）邺锦纹样称，"锦有大登高、小登高、大明光、小明光、大博山、小博山、大茱萸、小茱萸、大蛟龙、小蛟龙、蒲桃文锦、凤凰朱雀锦、韬文锦、桃核文锦，或青绨，或白绨，或黄绨，或紫绨，或蜀绨，工巧百数，不可尽名"。这时的纹样装饰有大量的祥瑞题材，如禽兽、树纹、夔纹等。另外，这一时期的墓室壁画在技法上也较为多样，画面气氛大都充满神秘感。祥瑞题材主要有羽人、东王公、西王母、方相氏、九尾赤狐、四神、神马、白鹿、青鸟、三足鸟、蟾蜍、莲花、流云、火焰、龙首和日月等。

三国时，东吴大帝孙权薨，少子孙亮继位，曾作琉璃屏风，屏风上雕镂"瑞应图"凡 120 种，这一屏风可谓古代吉祥瑞庆图案之大成。可惜这一珍贵宝物早已毁于兵火，无法得知其具体内容。

《西京杂记》中说："樊将军哙问陆贾曰：'自古人君皆云受命于天，云有瑞应，岂有是乎？'贾应之曰：'有之。'夫目瞤得酒，灯火华得钱财，干鹊噪而行人至，蜘蛛集而百事喜。小既有征，大亦宜然。故目瞤则咒之，火华则拜之，干鹊噪则喂之，蜘蛛集则放之。况天下大宝，人君重位，非天命何以得之哉！瑞者，宝也，信也。天以宝为信，应人之德，故曰瑞应。无天命，元宝信，不可以力取也。"据此，可知"瑞应图"是统治者借以自称"受命于天"之编造。同时，从"干鹊噪而行人至，蜘蛛集而百事喜"之说，联系到后来民间吉祥画中的"喜鹊登梅""喜从天降"等题材，可知远在晋朝就已有类似说法了。

南北朝时，宗炳画《瑞应图》，"王元长颇加增定，乃有虞舜獬豸、周穆狻猊、汉武神风、卫君舞鹤、五城九井、螺杯鱼砚、金滕玉英、玄圭珠草等凡二百一十物。余经取其善草、嘉禾、灵禽、瑞兽、楼台、器服可为玩对者，盈缩其形状，参详其动、植，制一部焉。此乃青出于蓝而实世中未有"。比三国时东吴孙亮的《瑞应图》屏风增加390种内容，且很多是"世中未有"者。

有关《瑞应图》的文字方面，有孙柔之撰的《瑞应图记》与《瑞应图赞》各三卷，原书早已亡佚。据《隋书·五行志》注中说："梁有孙柔之《瑞应图记》《孙氏瑞应图赞》各三卷，亡。"后有马国翰序《瑞应图》一书，是根据瞿昙悉达《开元占经》、虞世南《北堂书抄》、欧阳询《艺文类聚》和《孝经》《白孔六帖》《初学记》《太平御览》等书，摘录出 120 条有关瑞征的故事传说。如《西王母》一瑞，

引徐坚《初学记》："黄帝时，西王母使乘白鹿，献白环之休符以有金方也。"后来民间吉祥画之《西池王母》《瑶池献寿》等图，皆由此演变而来。

## 五、隋唐吉祥纹样

隋代的时间较短，但在装饰上表现了特有的时代特征，它上承南北朝的传统，下开"唐风"，起了积极的桥梁作用。从初唐到盛唐的100年间，工艺美术异常发达，代表了中世纪的东方文明，织锦、印染、陶瓷、金银器、雕刻等，都已达到成熟阶段。

据文献记载，隋代有《祥瑞图》十一卷又八卷，《神异图》十一卷，唐代尚存。还有《熊氏瑞应图》《符瑞图》十卷、《白泽图》一卷。以上见载于唐张彦远《历代名画记》。

唐代刘康，广征载籍，博录休祥，炼事成文，配以佳句，辑《稽瑞》一书，凡185条，又恐后人难懂，于每一吉祥瑞征条目下，各附一注解并言明出处，其中多半引自《孙氏瑞应图》。如《稽瑞》第135条"胡为骇牙，胡为角端"引《孙氏瑞应图》曰："角端，兽也，日行八千里，能言语，晓四夷之音。明君圣主在位明达外方，德被幽远，则奉书而至也。"又"狐何九尾，兽何六足"一瑞说，《孙氏瑞应图》曰："先法修明，三才得所，见九尾狐至。又曰：王者谋及众庶，则六足兽至。"又引《白虎通义》："九妃得其所，子孙繁昌则至。于尾者，明后当盛也。"《汲冢竹书》："伯杼子往于东海，至于三寿，得一狐九尾。"可知九尾狐之瑞由来已久。《稽瑞》一书，引《瑞应图》86处，反映了孙柔之的《瑞应图》在唐代还未尽佚。同时《稽瑞》一书还博引《孝经》《山海经》及有关史志古籍，将唐代以前的一些神话传说中的"瑞征"同时收入书中，增加了此书的可读性。

从唐代开始，吉祥纹样改变了过去以动物为主的倾向，改用以各种花草为主的植物鸟禽纹样。鸟禽纹样通常是双双对对，左右对称。花草纹样花中有花，叶中藏花，花中寓叶，情趣交融，新颖别致。

隋唐时代最突出的装饰特点是花草纹饰与各种祥禽瑞兽、仙人神物等穿插组合，如缠枝花纹、缠枝鹤纹、缠枝凤纹、缠枝狮纹、缠枝宝相花纹以及人物鸟兽缠枝纹等，画面充溢着不息的生命力。另外，唐人崇尚牡丹，将牡丹寓意富贵，因此有"富贵万代""富贵平安""荣华富贵""长命富贵"等牡丹纹样。

陕西西安碑林中的唐大智禅师碑侧的花纹，是较为典型的作品之一。它用卷曲波折的牡丹构成带状花边，其间点缀以凤凰、鸳鸯、狮子、仙童等鸟兽人物图案，花叶繁茂，姿态生动、形象丰满，使人感受到旺盛的生机和活力。敦煌壁画中多处是以各种旋转自如的缠枝图案为主，配以形态各异的人物、动物，在变化中体现吉祥图案的风格。

在唐锦中，使用了大量寓意吉祥的纹样，较为盛行的是用祥禽瑞兽组成左右对称的对称纹。张彦远在《历代名画记》中记载："高祖、太宗时，内库瑞锦对雉、斗羊、翔凤、游麟之状，创自师纶，至今传之。"师纶即窦师纶，是初唐时派往四川管理制造皇室用物的官员，他是一位出色的丝织图案设计家，常以雉鸡、羊、凤、麟等祥禽瑞兽作为创作主题，组成对称形式，所以称为"对雉""斗羊"。还有天马、麒麟、花树对鹿、葡萄对鹿、花卉对鸳鸯等共十多种纹样。因窦师纶封爵"陵阳公"，人们就称这类纹样的"瑞锦""宫绫"为"陵阳公样"。"陵阳公样"除了上述的瑞兽外，采用的动物还有狮、熊、骆驼、鸟、孔雀、鸳鸯、鸭、猪、雁、象等。

如果说唐锦纹样构成的规则是对称式，那么唐代铜镜纹样组织在规矩中又有了自由的变化，装饰的内容也更趋于祥瑞化。最常见的几种铜镜纹饰有双鸾衔绶纹、花卉纹、花鸟纹、走兽纹及人物故事和神话传说纹等。其中，双鸾衔绶纹是指镜面有对称的双鸾，作舞蹈状，鸟嘴衔有飘动的绶带。因"绶"与"寿"同音，因此有祝寿吉祥的意思。唐玄宗诗曰："更衔长绶带，留意感人深。"[1]《山海经》记载鸾鸟曰："其状如翟而五采文，名曰鸾鸟，见则天下安宁。"铜镜中的花鸟纹还有以花枝和鸟鹊相间构成的组合。禽鸟有鸟雀、鸳鸯、孔雀、鹦鹉等，并点缀以蝴蝶、蜜蜂、蜻蜓等昆虫，富有自然情趣。"双鹊踏花"为鸟鹊站立于花头之上；"凤戏牡丹"为凤凰游戏于盛开的牡丹间。这类铜镜还有饰以连理枝、并蒂莲、合欢草、蝶恋花、同心结等图案的，寓意夫妇相爱、幸福美好。走兽纹主要有云龙、龙虎、狻猊、龟龙、嘉禾瑞兽等。

唐代铜镜中的花卉纹，则以牡丹、莲花、宝相花、忍冬花等为主，或作花枝缠绕状，或作散点团花状。

唐代人们为了驱鬼逐妖、吉利平安，便出现了对神祇的崇拜与信仰，民众利

---

[1] 周振甫.唐诗宋词元曲全集 全唐诗 第 1 册 [M].合肥：黄山书社，1999.

用各种方式祈求神灵，欲借助神的力量镇鬼压邪，形成一种风俗节令。贴挂门神便是驱邪的方式之一。《荆楚岁时记》有"正月一日，绘二神贴户左右，左神荼，右郁垒，俗称之门神"的记载；《三教搜神大全》称："户神，唐秦叔宝、尉迟敬德二将军也。"这里提及的神荼、郁垒和秦琼、尉迟恭二将军是唐代流行最广的两对门神。人们心目中捉鬼降妖的英雄钟馗也是传统的门神，每年端午节，家家张贴"钟馗图"，驱鬼辟邪，以求平安吉祥。

## 六、两宋吉祥纹样

宋代工艺美术的一个显著特点，即吉祥图案的盛行，如"马上封侯""金玉满堂""福寿双全""多子多孙"等寓意功名利禄、长寿多福，"百年好合""白头偕老""凤戏牡丹"等寓意爱情美满幸福。其从内容到形式都和同时代的田园诗、山水画、工笔花鸟、仕女画相仿。

宋代的陶瓷工艺，在唐代的基础上又有进步，达到了一个新的高峰，五大名窑名震世界。宋代陶瓷器形之外的绘画，如鲤鱼、牡丹、荷花、婴戏（有钓鱼、骑竹马、赶鸭、玩鸟、蹴鞠、抽陀螺、攀树折花等）图，都有象征自由如意、富贵荣华、子孙昌盛之意。河南出土的宋瓷压花模"得禄听封"婴戏图，刻印两个赤体可爱的儿童在戏引一梅花鹿。一童子在前牵引；一童子握莲蓬在后，空处刻有金锭、犀角、珍宝等物，宛如一幅吉祥年画。宋瓷纹样的吉祥含义已深入人心，都包含着强烈的指涉意义，成为民众抒发情意的最直接自然的方式。

宋代建筑彩画方面，有李诫的《营造法式》，分名例、制度、功限料例、图样四部分，彩画图样中出现了金童、玉女、仙人、真人等道教中的吉祥人物，对后来吉祥画中的招财童子、利市仙官、刘海戏蟾等神仙题材的形成与发展，都有一定的影响。宋代建筑彩画常用的吉祥纹样还有波浪纹、花卉如意纹、盘龙纹、飞天纹、共命鸟纹和祥禽瑞兽纹等。

宋代，由于雕版印刷术的发展与民众驱鬼辟邪、吉祥喜庆需求的驱动，门神画、年画趋于成熟。周密《武林旧事》载：南宋时临安"十月以来，朝天门内外，竞售锦装新历，诸般大小门神、桃符、钟馗、狻猊、虎头及金彩镂花春贴、幡胜之类，为市甚盛"。可见当时木刻版画的应用已经广泛。由于人们对节令吉祥瑞意画的需求日益增多，民间画工往往采取创作一稿复制百数张的方法来供应市场。

　　五代花鸟题材绘画兴起，名家辈出，其中有不少寓意吉祥之作。就北宋御府所藏黄筌、黄居宝父子作品来说，如《六鹤图》即"六合同春"，《牡丹鹤图》寓意"一品当朝"，《御花鹿》意味"得禄听封"，《牡丹猫雀图》，则是"耄耋富贵"，《鸡图》谐音"大吉大利"，《竹岸鸳鸯》象征"夫妇和美"……此外，黄筌还有《南极老人像》《长寿仙图》《秋山寿星图》《星官像》《醉仙图》《寿星图》及李成的《百灵助顺图》、刘松年的《接喜图》等。

　　宋代的花鸟画空前发展，内容多为寓意幸福美好、富贵吉祥的珍花瑞禽。宋徽宗赵佶在诗词书画方面有极高的修养，在他的带领下，这一时期宫廷绘画最为兴盛。赵佶的作品大都带有浓郁的富贵祥瑞的气氛，如《瑞鹤图》《腊梅山禽图》《芙蓉锦鸡图》等。北宋中后期文人士大夫以绘画抒情寄兴，状物言志，趣雅品高。如文同擅画竹子、杨补之擅画梅花、郑思肖擅画兰花、赵孟坚擅画水仙花等。梅、兰、竹、菊、仙石等都可附会高雅脱俗的道德品格寓意，成为至宋代以后绘画及各种装饰品中常出现的祥瑞题材。

　　两宋时期的织锦、缂丝、刺绣、印染等工艺，出现了一系列优秀的祥瑞装饰设计者。如新疆出土的《球路双羊纹》《球路双鸟纹》《对鸟对羊刺绣包首》织锦等。朱克柔、沈子蕃、吴煦等是当时的缂丝名手，代表作品有朱克柔的《莲塘乳鸭图》、沈子蕃的《梅鹊图》及吴煦的《蟠桃图》等。张茂实《清秘藏》中叙"唐宋锦绣"一章里，对唐宋寓意吉祥的锦绣花纹有详细的记述，弥补了人们仅知唐代"内库瑞锦"有翔凤、游麟、对雉、斗羊等几种花样的不足。文录于下备考："贞观开元间，装褫书画皆用紫龙凤细绫为表，绿绫纹为里。南唐则裱以回鸾墨锦，签以潢纸。宋之锦裱，则有克丝作楼阁者，克丝作龙水者，克丝作百花攒龙者，克丝作龙凤者、紫色阶地者、紫大花者、五色簟纹（一名'山和尚'）者、紫小滴珠者、方胜者、鸾鹊者、青绿簟纹（一名'阁婆'，一名'蛇皮'）者、紫鸾鹊者、紫白花龙者、紫龟纹者、紫珠焰者、紫曲水（一名'落花流水'）者、紫汤荷花者、红霞云鸾者、黄霞云鸾者、青楼阁者、紫大落花者、紫滴珠龙团者、青樱桃者、电方团白花者、方胜盘象者、球络者、袖者、柿红龟背者、樗蒲者、宜男者、宝照者、龟莲者、天下乐者、练鹊方胜者、绶带者、瑞草者、八花晕者、银钩晕者、细红花盘雕者、翠色狮子者、水藻戏鱼者、红遍地朵花者、红遍地翔鸾者、红遍地芙蓉者、红七宝金龙者、倒仙牡丹者、白蛇龟纹者、黄地碧牡丹方胜者、皂木者。绞引首及拓里，则

有碧鸾者、白鸾者、皂大花者、碧花者、姜牙者、云鸾者、樗蒲者、涛头水波纹者、仙纹者、重莲者、双雁者、方旗者、龟子者、方縠纹者、枣花者、叠胜者……"①

总之，宋代无论是绘画或工艺美术，都反映了我国吉祥画已逐渐形成，吉祥图案纹样更加丰富多彩。

## 七、元代吉祥纹样

元代吉祥纹样，仍以祥禽瑞兽、奇花珍草为主，这些题材最能贴近自然生活，也很受人们的喜爱。除"双龙""双凤"和"双鱼"等成对纹饰外，还出现了诸如寓意夫妻和谐幸福的"鸳鸯莲花"；象征君子风范的"松竹梅"；表达长寿愿望的"祥兽灵芝"等组合图案。

元代文人画盛行，写意山水、人物、花鸟、竹石、梅兰竹菊"四君子"之类题材增多，人物画渐趋下落，名画家的吉祥画品寥寥无几，大部分吉祥人物画出自画工之手。就严世蕃家藏古画目录中，只见有盛子昭的作品《三星拱寿》《文昌图》《采芝图》三幅而已，余为元代纳绣，绣《八仙庆寿图》《寒山拾得》（和合二仙）、《公侯食禄》《南极长生寿意》《寿星并仙图》《一秤金百子图》等。民间吉祥画中，"酒槽坊、门首多画四公子：春申君、孟尝君、平原君、信陵君。以红漆栏杆护之，上仍盖巧细升斗，若宫室状。又间画汉钟离、吕洞宾为门额"②。这是八仙人物和"四君子"吉祥画出现在工商业店铺门首之始。其他则见于元代陶瓷器皿上的图案花纹，如北京出土的《双凤瓷罐》《青衣凤首匾平壶》等。

由于元代贵族统治者倡导宗教信仰，因此，佛教、道教、基督教等教派思想，都得到了广泛的传播，这使得元代绘画及工艺品装饰都不同程度地带有宗教色彩。山西芮城的永乐宫是为了供奉李耳和吕洞宾而修筑的宫观，它包括龙虎殿、三清殿、纯阳殿、重阳殿四个殿，每个殿壁上都绘有壁画，最为出名的是三清殿壁画。三清殿壁画以南极长生大帝、东极青华太乙救苦天尊、太上昊天玉皇上帝、后土皇地祇、东华土相木公清童道君、白玉龟台九灵太真金母元君、中宫紫微北极大帝和勾陈上宫天皇大帝八个主神为中心，各种神祇二百八十余人，神仙规模相当庞大，足以说明元代崇尚神仙风气之盛，也是一种追求祥瑞思想的体现。

① 〔明〕张应文撰；许大庆编著．清秘藏 [M]．沈阳：沈阳出版社，2016．
② 〔元〕熊梦祥著；北京图书馆善本组辑．析津志辑佚 [M]．北京：北京古籍出版社，1983．

八大码是元代最流行的陶瓷装饰纹样，它的特点是八瓣变形了的莲花纹。在花瓣中，通常饰以各种珍宝，如珍珠、钱纹、铜镜、方胜、石磬、书册、犀角、艾叶等八种宝物，故通称"八大码"，又称变形莲瓣纹。以"八"为数，故又称八宝、琛宝，用以表示财富、辟邪等吉祥意义。

总之，元代的纹样虽没有太突出的成就，却也具有其独有的时代特色。其一，在题材上，花草多，人物少，而且受元曲影响，注重故事情节的描写，使纹样不只具有装饰功能；多种纹样进行组合，构成情节内容，使观者进入情节性的审美欣赏，如青花明妃出塞图瓷罐、青花三顾茅庐瓷罐、青花萧何追韩信梅瓶、青花周亚夫细柳营瓷罐、青花八仙过海瓷罐、青花四爱图梅瓶、青花锦香亭图罐等。其二，多用边饰，如云肩或称四垂如意纹，作为服装或器物的肩饰，或为"八大码"作纹样的陪衬。其三，流行地纹，在纹样中常用卍字、回纹、绣球等作为四方连续的地纹，以加强纹样的层次并突出主题。所有这些，都象征着民众对美好生活的向往与执着追求。

## 八、明清吉祥纹样

明清时期，纹样装饰必定样样如意，个个吉祥，吉祥几乎成为装饰的唯一内容。在宫廷建筑、民居、日用器物、窗花剪纸、染织刺绣、木版年画以及石木雕刻等工艺装饰领域，无不呈现着"吉祥"的内容。

"图必有意，意必吉祥"是明清纹样的一大特征，它的题材内容多种多样，综合运用了政治、经济、历史、风俗、宗教、文学和民间传说等各方面因素作为构思的基础。主要有三种形式：以名称谐音表达；以图案形象表达；用附加文字说明。《履园丛语》记嘉庆十九年，圆明园新建竹园，下令两淮盐政承办紫檀木器三百余件，指定要"万代长春"和"芝仙祝寿"等吉祥图案。

明代工艺美术较前代有更大发展，随着社会生产力的发展和商品经济的繁荣，吉祥图案（画）也兴盛起来。此时，吉祥喜庆题材的画样，已遍及各种工艺美术品类，诸如制墨、陶瓷、织绣、印染、雕刻、建筑等方面。其他像木版年画、剪纸、壁画、灯画、插图版画等艺术形式也都大量出现，而且题材更广泛，内容花样也多。

据明代佚名《严氏书画记》中所载，吉祥题材的绘画就有近 300 件，其中名家作品有：王孟端作的《福禄寿图》，商喜作的《寿意猫图》，戴文进作的《三星寿意》《福神》《松鹤图》，吕纪作的《天香玉兔并寿意》三轴，杜柽居作的《松鹤小幅》《七子团圆图》《东王迎寿图》《五老攀桂图》《荷花仙子图》《尚父遇文王图》，陶云湖作的《南极长生图》《万寿福禄图》《寿鹿》《仙鹤》，汪海云作的《九华寿意》，吴小仙作的《天乙赐福图》《南极呈祥图》《群仙拱寿图》《东方朔图》《李铁拐图》《寿鹿图》《寒山拾得图》《无极》，文徵明作的《玉洞仙桃》《五鹿双全》《松石寿意》《三瑞图》，唐寅作的《柏寿图》《椿萱图》，张平山作的《海屋添筹》《桃花仙子》《补衮调羹》《松鹤图》，郭清狂作的《持平负重》《补阙求名》各二轴，沈硕山作的《百禄图》《唐鹤双全》，仇英作的《万松寿意》《天女散花图》《麻姑献寿图》《轩辕问道图》《椿桂图》，叶含春作的《红日古松》，谢时臣作的《寿松图》《驾壑苍龙》《擎天古翠》《瑞协秋芳》，顾良臣作的《东方朔》，孙龙作的《百鸟朝凤》等。以上均为明代著名画家之作，题材多与民间画工所作类似，但传世者百无一二，唯有从明代遗留下来的民间绘画中得知其内容与形式。

《严氏书画记》中还载录了一部"本朝名笔"之作，实际上是出自民间艺人手笔，且吉祥题材者最多，有《三阳开泰》《天乙赐福》《转禄朝天》《禄转三台》《爵禄双全》《五福如意》《五云梁栋》《百庶骈臻》《海屋添筹》《清风化日》《朝阳玉树》《月晃龙睛》《凤翻晓帐》《三元乘龙》《五凤朝阳》《独鲤朝天》《朝阳双凤》《松涛跃鲤》《鱼跃莺飞》《春花烂漫》《秋林锦树》《高科葡萄》《高冠进步》《叠叠封冠》《中流砥柱》《朝纲独立》《玉堂清节》《九世同居》《兰亭修禊》《老君降胡》《莲叶真人》《天女散花》《仙女采花》《五老图》《天师降龙伏虎》《王母寿图》《毛女仙姑图》《四妃十六子》《一秤金》《公子图》《判子图》《金兰图》《泥金福寿无疆图》《四君图》《寿意图》（四十五轴）。又《东封观日》《玉衡呈瑞》《千斛明珠》《江山一瞬》《瑞应图》《寿乐亭》《并头莲》《瓜瓞绵延》；册页有：《景星庆云》《五福》《一天星斗》《万象回春》《寿域登高》《瑶台十二》《瑶空笙鹤》《群雄聚艺》《万斛珠玑》《云台灵剑》《精金美玉》《金桴玉颖》《瀛洲妙选》等；缂丝有：《东方曼倩》四轴、《仙桃》四轴、《五色牡丹》二轴、《锦边寿图》四轴；纳绒有：《寿图》四轴、《彩凤》二轴；纳纱《仙人》二轴；纳绣《寿星》二轴；纸织《东方朔》《杏坛图》。（按：纸织画出自福建永春县。杨复吉《梦兰琐笔》称："闽中永春州织画，

以罗纹笺剪片，五色相间，经纬成纹，凡山水、花鸟、人物皆具。"《留青日札》："嘉靖间，没严嵩家物，已有纸织画。盖前明即已行之矣。"即指此）从以上明代画家和民间艺人吉祥画之目录可看出，当时人们的观念已起变化，祈福求寿、盼望祥瑞的思想逐渐战胜了古代鬼魅之说。

木刻版画中的吉祥纹样，有万历年间方于鲁所编《方氏墨谱》里的《九子星》《五老图》《名花十友》《三生花》《四夷咸宾》等；《程氏墨苑》有《百老图》《百子图》等。明末巨匠计成著《园冶》一书，虽然谈的是建筑设计及格局的内容，但其中"装析""栏杆""门窗""墙垣""铺地"等项目里的图样，很多是寓意吉祥的内容。如"门窗"形式中的葫芦式、执圭式、如意式、剑环式、贝叶式、蓍草瓶式等。

崇祯十七年（1644 年），胡正言辑《十竹斋笺谱》，是继《萝轩笺谱》之作，其中的"灵瑞"八种，刻绘历代祥瑞之故事；"寿征"八种，皆祝颂老人长寿之故事；"棣华"八种里有"德星聚"等吉祥故事；"宝素"和"文佩"十六种，画三代鼎彝圭璧、玉石文玩之类，其形多取吉祥之意。两部笺谱虽然都是文人书案之物，但其内容堪称明代之"瑞应图"。

据《陶录》记载："景德窑宋景德年间烧造，土白埴而埴，质薄腻，色滋润，真宗命进御瓷，器底书景德年制四字，其器光致茂美，当时则效，著行海内，于是天下咸称景德镇瓷器。"明洪武二年，开始在景德镇珠山设"御器厂"，即官窑。当时供御用的瓷器分为两种，一是皇室使用的，称为钦限瓷器；一是皇室赏赐的，称为部限瓷器。而御窑厂主要烧造部限瓷器，钦限瓷器则往往由民窑承担，所以官窑和民窑在烧制技艺上各具特色。据吴允嘉《浮梁陶政志·景德旧事》载，景德镇烧造瓷器上的绘画已有五十多样，所画都是吉祥图样。如"赶龙珠、一秤金、娃娃升降戏（一名'四喜人'，画两个娃娃连接成方形，其中一个倒掷，看去如四个娃娃。象征'久旱逢甘雨，他乡遇故知，洞房花烛夜，金榜题名时'四喜诗句）、龙凤穿花、满池娇、云鹤、万岁藤、抢球龙、灵芝捧八宝、八仙过海、孔雀、牡丹、狮子滚绣球、转枝宝相花、鲭鲌鲤水藻、江夏八俊、飞狮、水火捧八卦、竹叶灵芝、云鹤穿花、花样龙凤、转枝莲托八宝、八吉祥（佛教中称转轮、法螺、宝伞、白盖、莲花、宝罐、双鱼、盘长为八吉祥，亦称'八宝'）、海水苍龙捧八卦、三仙炼丹、耍戏娃娃、四季花、三阳开泰、花天、花捧云山福海字、二仙、出水

云龙、穿花凤、双云龙、青缠枝宝相花、穿花龙、如意围鸾凤、穿花鸾凤、团龙、群仙捧寿、苍狮龙、耍戏鲍老、升凤拥祥云、乾坤六合花、博古龙、松竹梅、鸾凤穿宝相花、四季花等名，其他花草、人物、禽兽、山水、屏瓶、盆盎之观，不可胜记"。以上各种吉祥图案和画，大都见于《瑞应图》，可知明代手工业之发达，工艺美术事业之繁荣。同时也反映了人们趋善厌恶、希望一生平安、吉庆百福来临的愿望。

明代杂剧中，也多吉祥剧目，如：《瑶池会八仙庆寿》《群仙庆寿蟠桃会》《福禄寿仙官庆会》《东华仙三度十长生》《五老庆会》《一麟三凤》《蟾蜍佳偶》《庆长生》(《剧品》称此剧"太室作此以寿母，一幅神仙逍遥图，若小李将军寸人豆马，毛发生动"。小李将军即唐代人物画家李昭道)《五老庆庚星》《宝光殿天真祝万寿》《祝圣寿金母献蟠桃》《争玉板八仙过海》《祝圣寿万国来朝》《庆丰年五鬼闹钟馗》《贺万寿五龙朝圣》《众天仙庆贺长生会》《庆冬至共享太平宴》《黄眉翁赐福上延年》《贺升平群仙祝寿》《南极仙金銮庆寿》《献祯祥祝延万寿》《西王母祝寿瑶池会》《孙真人南极登仙会》《秦楼箫引凤》《天官赐福》《汉相如四喜俱全》《东方朔》《三星下界》《蟠桃三祝》《吕洞宾三度城南柳》《韩湘子引渡升仙会》《铁拐李度金童玉女》《南极星脱度海棠仙》《偷桃献寿》《瑶天笙鹤》……据沈德符《万历野获编》："杂剧院本通行人间者不及百种……华光显圣、目连入冥、大圣收魔之属，则太妖诞，以至三星下界、天官赐福种种吉庆传奇，皆系供奉御前呼嵩献寿。但宜教坊钟鼓司肄习之，并勋戚贵珰辈赞赏之耳。"明代"三星下界""天官赐福"之类的吉祥题材不仅见于绘画杂剧，冯梦龙的小说《警世通言》中，也有"福禄寿星度世"一卷。可知当时人们所追求的是多福多寿，还没有明显的发财致富奢望。

此后，因出外经商者众多，由农业转向城市工商业者日增，吉祥画中出现了诸如"财源茂盛""日进斗金"以及"财神到家来"等新的吉祥题材。西方资本主义思想结合中国传统的吉祥信念，便产生了大量如"聚宝盆""摇钱树""财神""钱龙""宝马"等新的吉祥图案和人物画，由此形成了明代吉祥图案和吉祥画之特征。

明清的刺绣也相当发达，装饰纹样有表现多子、多福、多寿的"三多"和狮子滚绣球、鲤鱼跳龙门、五福捧寿、喜上眉梢、八仙过海、麻姑献春等。另外，"麟

吐玉书"这种图案形式在当时较为典型，应用很普遍，已成为工艺美术品的规范化图案。

明代后期，居住在东北地区的满洲贵族集团逐渐强大起来，于明代末年入关，掌握了中央政权。清康熙时，完成了全国的统一，建立起强大的国家政权。经过几十年的休养生息，经济得到恢复和发展，出现了后来的"康乾盛世"。表现在吉祥图案方面，已成为装饰纹样领域中的主流。以福、禄、寿、喜、财为题材的图案几乎到处可见，既反映了人们对生活的热爱和对理想的追求，也反映了民间、民俗纹样在装饰中的深远影响。明代吉祥图案多为单体型，即只表现一个题材；而清代吉祥图案则为组合式，即用多种题材组成一个内容，扩大了吉祥图案纹样的内涵。

清代的吉祥纹样，既注重纹样的形式美，也重视纹样的意义美。主要表现在以下几个方面：其一，象征表现。以事物的形态、色彩或习性，取其相似或相近来表现一定含义。如莲花表示纯洁，牡丹表示富贵，桃子表示长寿等。其二，寓意表现。用一种事物表示其相关的意义，即借物以托意。如蜘蛛表示喜庆，松鹤延年表示长寿等。其三，谐音表现。借字的同音或近音以表示一定的意义。如喜上眉梢，以喜鹊之喜同音，以梅与眉近音，作"喜上眉梢"。再如鹿与六同音，鹤与合同音，表示"六合同春"。其四，比拟表现。利用拟人化或拟物化的手法，以表现一定的事物。其五，符号表现。用简略的标志或符号，以表现一定的意义。如乌表示日，兔表示月，鱼表示有余，钱表示富裕等。其六，文字表现。直接用文字表示意义，如福、寿、喜、富、吉羊等。

清代，作为过去渔猎民族统治阶层的亲王、贝勒、贝子（清代宗室封爵最高的为亲王，次为郡王，再次贝勒，再次为贝子）及朝廷大臣，章服沿用明朝的吉祥补子图案（文官一品为仙鹤、二品锦鸡、三品孔雀、四品鸿雁、五品白鹇、六品鹭鸶、七品㶉䓖、八品鹌鹑、九品练雀，都御史獬豸；武官一品为麒麟、二品狮子、三品豹、四品虎、五品熊、六品彪、七品犀牛、八品鹌鹑、九品海马；亲王、郡王及贝勒、贝子皆团龙；从耕农官为彩云捧日），有军功或五品以上的官员，帽子上还要插一支带斑纹的孔雀翎，名曰"花翎"。从此清代有了"翎顶富贵""翎顶平安"的吉祥图案和以孔雀为贵官的吉祥象征。

清代的织花纹样，依章服用者的不同身份和职业而各有不同。根据《蚕桑萃编》所记，摘录如下：

"贡货花样。有天子万年、江山万代、万胜锦、太平富贵、万寿无疆、四季丰登、子孙龙、龙凤仙根、大云龙、如意连云、朝水龙、八仙祝寿、二龙二则、八结龙云、双凤朝阳、寿山福海等。

"时新花样。有富贵根苗、四则龙、福寿三多、团鹤、樵松长春、闻喜庄、五子夺魁、欢天喜地、松鹤遐龄、富贵白头、大菊花、大山水、大河图、大寿考、大博古图、大八宝、大八结、花卉草虫、羽毛鳞介、锦文等。

"官服花样。有二则龙光、高升图、喜庆大来、万寿如意、挂印封侯、雨顺风调、万民安乐、忠孝友悌、百代流芳、一品当朝、喜相逢、圭文锦、奎龙图、秋春长胜、五福捧寿、梅兰竹菊、仙鹤蟠桃等。

"吏服花样。有窝兰、八吉祥、奎龙光、伞八宝、金鱼节、长胜风、三友会、秀丽美、枝子梅、万里云、水八宝、旱八宝、水八结、旱八结、花卉云、羽毛经、走兽图、佛龙图等。

"商服花样。有利有余庆、万字不断头、如意图、五福寿、海棠金玉、四季纯红、年年发财、顺风得云、小龙儿、富贵根雅、百子图等。

"农服花样。有子孙福寿、瓜瓞绵绵、喜庆长春、六合同春、巧云鹤、金钱钵古、串菊、枝枝菊、水八仙、暗入仙、福寿绵绵等。

"僧道服式。有陀罗经、福带、舍利子、八结祥、串枝莲、佛贡碑、藏经字谱、九子莲花、富贵长春、金寿喜图、莲台上宝、喀哪路带、其花在甲。"

乾隆年间，李斗撰《扬州画舫录》，在《工匠营造录》一卷里，记下了"画作"在彩画王府第宅时应用的吉祥图案规则，如"贴金五爪龙，则亲王用之，仍不许只刻龙首。降一等，用金彩四爪龙。贝勒、贝子以下，则贴各样花草，平民不许贴金"。这是清代行龙或坐龙图案应用时的规定，其他装饰亦然，宫室王府专用的龙凤以外的花纹，"画作以墨金为主，诸色辅之……花色以苏式彩画为上。苏式有：聚锦、花锦、博古、云秋木、寿山福海、五福庆寿、福如东海、锦上添花、百福流云、年年如意、福缘善庆、福禄绵绵、群仙捧寿、花草芳心、春光明媚、地搭锦袱、海墁、天花聚会诸式。其余则西蕃草、三宝珠、三退晕、石碾玉、流云仙鹤、海墁葡萄、冰裂梅、百蝶梅、夔龙宋锦、画意锦、垛鲜花卉、流云飞

福、寿字团、古色墩虎、炉瓶三色、岁岁青、瓶灵芝、茶花团、宝石草、黄金龙、正面龙、升泽龙、六字正言、云鹤、宝仙、金莲水草、天花、鲜花、龙眼、宝珠、金井玉栏杆、万字、栀子花、十瓣莲花、柿子花、菱杵、宝鲜花、金扇面、江洋海水诸式"。这类色彩鲜丽、寓意吉祥的图案花纹，在各地清代修建的王府、园林、寺庙、道观等建筑中随地可见。由于当时统治者迷信藏传佛教，一时间转轮、法螺、宝伞、白盖、莲花、宝罐、双鱼、盘长及象征"绫罗伞盖，花冠羽裳"成神成仙的吉祥花样增多，这类所谓"八吉祥"的图画遍及各种工艺美术品和建筑彩画中。

清朝初期，由于国家统一，人们希望天下太平，生活安乐，厌恶内战，一时出现了所谓的"康乾盛世"。从《扬州画舫录》和徐扬绘制的《盛世滋生图》（一名《姑苏繁华图》）描写的当时扬州、苏州一带社会经济繁荣景象来看，便知乾隆（1736—1795年）时，因无大规模内战，人们的衣食生活得以改善，市上工商业繁华气象喜人。体现在染织和衣绣方面，则是吉祥花样不断增多，不少花样代表了人们的希望和新的要求，出现了具有时代特征的吉祥题材和形式。如清代刺绣花样中的"麒麟送子""五子夺魁""七子夺梅""百子嬉春""状元及第""独占鳌头""蟾宫折桂""必定如意""喜上眉梢""鸾凤和鸣""鸡鸣富贵""金玉满堂""平升三级""翎顶平安""榴开百子""福寿无极""平安如意""兰桂子孙""葫芦万代""皆大欢喜""太平有象""竹报平安""魁星点斗""一路福星""连中三元""莲生贵子""五谷丰登""太师少师""仙女散花""瓜瓞绵绵""一品当朝""百寿图""团鹤团寿""五福捧寿""琴棋书画""渔樵耕读"等，反映了人们安居乐业以养生息的思想愿望。这种愿望不仅体现在人们的衣装服饰上，还反映在糊墙花纸、剪纸窗花、糕点模子、刻花蜡烛、石雕砖雕、蓝印花布、傣族织锦、苗族刺绣、陶瓷器皿、织绣花边、砚石雕花、景泰琅琅、雕漆盘盒、点翠首饰、夹金锦缎、象牙雕刻、油漆彩画、商店招牌、食物包装、园林门窗、铺地花纹等，其无不含有丰富多彩的寓意吉祥的美丽花纹，点缀着人们生活的方方面面。

就工艺美术品中的地毯来说，在盛产羊毛的边疆畜牧区，因有河套地区的水利，畜牧业发达，羊毛质量较优，故织出的花样也多。其中以"八宝"（八吉祥）居多，其次有云龙、飞凤、博古、八仙、花卉、文房四宝等。而寺庙里的地毯图案则需专门制造。如庙柱地毯用"八吉祥"图案，"活佛"用"黄龙"靠垫，门

帘图案则织成守门的"椒图"（龙生九子之一，近似螺蚌）。这些花纹的下部分，都织有涛头波水、三山峰峦之形，取"寿山福海"之意。此外，过去绥远地区（今属内蒙古自治区）的包头，以畜牧为主，盛产羊毛，所织地毯多是"丹凤朝阳""百鸟朝凤""鹿鹤同春"等独幅形式的图案花纹。归绥（今呼和浩特市）的地毯图案，以金钱龟纹、锁子、梅花、梅菊、卍字等十种锦地花纹（俗称"十样锦"）最为出色。其他地区如张家口所织地毯中，有盘金丝"狮子滚绣球"一式，尤为精彩。

在民间美术中，木版年画、玩具、剪纸、民间绘画等富有欣赏价值的作品中，有许多是寓意吉祥之作。如道光年间顾禄所撰《桐桥倚棹录》中，就提到了当时苏州的一些玩具，题材有"寿星骑鹿""麒麟送子""嫦娥游月宫""刘海洒金钱""童子拜观音""玉兔捣药""龙女击钵"，又有泥神、泥佛、渔翁（得利）、三星、钟馗、葫芦酒仙、聚宝盆、狮、象、麒麟。其中比较有特色的是"双鱼吉庆""一本万利""平升三级"都是根据吉祥语进行创作的。

清代广东佛山、江西景德镇、河北邯郸彭城的吉祥人物瓷塑，江苏无锡、陕西凤翔、西安，河北新城的白沟河，广东吴川的梅某镇等地的泥塑中，都有"福禄寿三星""和合二仙""八仙祝寿""福禄财神""皆大欢喜""利市仙官""麒麟送子""太师少师""进宝童子""鸡鸣富贵""莲生贵子""贵子得鱼""麻姑献寿""寿比南山""天女散花""一团和气"等吉祥神仙人物的作品。这些虽然不同于绘画，但在我国艺术分类方面，彩塑与绘画一样，没有立体与平面之分，都作为观赏艺术看，所以绘画中的吉祥题材也必然在彩塑或者其他观赏艺术中同时出现。

清代的春节或重大节日时，人们要燃放"焰火"，这种焰火能喷射出各种光色，并幻化出各种吉祥景象。这种景象给人一种节日的欢庆气氛，仿佛祥气降临、福在眼前。据《歧路灯》第一百零四回载，焰火景象有"日月合璧、五星连珠、双凤朝阳、二龙戏珠、海市蜃楼、回回献宝、麒麟送子、狮子滚绣球、八仙过海、二仙传道、东方朔偷桃……张果老倒骑驴、吕洞宾醉扶柳树精、韩湘子化妻成仙、费长房锁壶、八仙成道的人物，还有可喜的张仙打狗，可笑的和尚变驴，记也记不清，说也说不完"。

据《九江关光绪二十六年分大运传办瓷器报销清册》所载，光绪年间烧造的瓷器形与花纹，有很多是富有吉祥寓意的，如"天青釉四方象耳瓶、均釉四方

双珰杏元瓶、哥釉四方八卦瓶、厂官釉太极纸槌瓶、青花起线玉堂春瓶、白地五彩红百蝠玉堂春瓶、白地五彩百蝶玉堂春瓶、天青釉描金皮球花玉堂春瓶；五彩宝莲中碗、五彩八宝茶碗、五彩龙凤中碗、冬青釉红团凤中碗、娇黄暗龙中碗、红梅水青八仙大碗、彩夔凤串花大碗、彩八吉祥串花碗、青云鹤八卦中碗、青花三果班（伴）子中碗；青三龙人物六寸盘、五彩蚕纹如意七寸盘、内紫龙外云鹤五寸碟、内紫云外双螭浇黄三寸碟、青双龙满尺盘、青花蚕纹寿字满尺盘、青夔凤满尺盘；白地红五蝠三寸碟、内紫龙外葡萄浇黄四寸碟；彩水仙花盅、红龙酒盅、五彩鸳鸯荷花茶盅……"。从光绪年间的这部瓷器报销清册知，共烧造 24988 件正品，费银 84000 两。

关于清代的民间绘画，其作品很少被收藏家收藏，也很少有人对他们的作品加以评价，故而很多吉祥画名作散失或流盗到国外。清代的民间绘画，《桐桥倚棹录》有所概述：苏州"山塘画铺，异于城内之桃花坞、北寺前等处。大幅小帧俱以笔描，非若桃坞、寺前之多用印板也。惟工笔、粗笔各有师承。山塘画铺以沙氏为最著。谓之'沙相'。所绘有天官、三星、人物故事，以及山水、花草、翎毛，而画美人尤工耳"。文中记录了清代中叶苏州虎丘一带民间画中之题材，多是天官、三星之类。虎丘、山塘的民间都不用画版刷印。至于桃花坞和北寺一带的印版之画内容如何，就现存于世的大量作品来看，吉祥瑞庆题材的占绝大多数。如桃花坞早期作品中有《天仙送子》《月中折桂》《寿字吉祥图》《沈万三聚宝盆》《三元图》等。《三元图》画三个嬉戏儿童，寓意将来考试得中"解元""会元""状元"，图上还刻印吉祥诗句："雏麟多佳质，幼爱芝兰室；提戈取金印，能辨长安日。"将儿童比作天上的石麒麟，就像晋明帝司马昭幼年时那样，能解答元帝所问长安和太阳之间的距离。

综观中国吉祥纹样的发展历史，从原始先民对自然力量的崇拜，到封建社会晚期人们对吉瑞意义的追求，反映出中国传统吉祥纹样的嬗变过程，这个过程贯穿着祖先最初拜神祭鬼求平安和祈天求仙盼望长寿的思想。在这一过程中，一方面不可避免地受到封建伦常与迷信的制约；另一方面，也反映了在当时社会背景下民众憎恶灾祸邪恶、渴望幸福美好的复杂心态。

对这类吉祥图案装饰和画样，今天不妨效法古人将其收集临摹，编绘成册，犹如南北朝时孙柔之撰《瑞应图》，唐无名氏辑《祥瑞图》，宋代王黼等撰《宣和

博古图》，龙大渊的《古玉图谱》，明代方于鲁刻印的《方氏墨谱》等，摹绘整理，并按其年代选出最具时代特征的精品，顺序编印成图册，以见其形式之衍变，而后研究其发展规律，深一步探讨此类图样所反映出的社会经济之盛衰，人民吉祥之愿望，生活幸福之追求，各地风俗习惯以及美学观点、欣赏趣味，等等，如此，大有充实祖国文化宝库和学术研究之价值。

# 第二节　吉祥纹样的分类

中国的吉祥纹样，是民间喜闻乐见的寓意祈求美好生活的一种艺术表现形式，是指以含蓄、和谐等委婉的手法，构成具有某种吉祥寓意的装饰纹样，它将语言与图案完美地结合起来，表现的是人们对于美好生活的希望与寄托，它始终贯穿于人们的日常生活之中，与人们密切相关。

## 一、根据主题划分

中国的吉祥纹样，从主题上可分为以下几类：

第一，表现幸福者，如五福、福在眼前、天官赐福、鸿运昌隆、福祥永延等。其中"五福"之"福"是指福气、幸福，《韩非子》"全寿富贵之谓福"；《诗·小雅·瞻彼洛兮》有孔颖达疏"凡言福者，大庆之辞"；《礼记·祭统》"福者，备也。备者，百顺之名也，无所不顺者之谓备"，即富贵、长寿、安宁、吉庆、如意等完美之意。五福之称，源于《书经》："五福：一曰寿，二曰富，三曰康宁，四曰攸好德，五曰考终命。"而汉代桓谭《新论》则说"五福，寿、富、贵、安乐、子孙众多"，两者说法不同，可意义相近。除五福以外，常见的还有福祚、福祉、福祥、福泽、福佑等词汇。

第二，表现长寿者，如延年益寿、猫蝶、百寿图、寿桃等。其中猫蝶谐音"耄耋"，借猫与耄谐音，蝶与耋谐音，用猫与蝶组合，并非描写猫戏蝶，表达的是祝人高寿之意。《诗·大雅·板》"匪我言耄"，《毛传》"八十曰耄"，《礼记》"八十、九十曰耄"，《盐铁论》则谓"七十曰耄"。耋，《毛诗》"耋，老也，八十曰耋"，以示高龄。此外，如耄老、耄期，耋老、耋艾，都是指年高的人。

第三，表现喜庆者，如喜相逢、双喜、喜上眉梢、四喜、蟢子等。其中，蟢子是蜘蛛的一种，也称喜子、蟢蛛，古称蟏蛸。《诗·豳风·东山》："伊威在室，蟏蛸在户。"孔颖达疏："荆州河内人谓之喜母，此虫来著人衣，当有亲客至有喜也。幽州人谓之亲客，亦如蜘蛛为罗网居之，是也。"古有民俗，每年七月七日（七夕）妇女在庭院设织女台，在台上陈列乞巧果子，乞求织女赐福。如果在夜晚有蟢子在台上或果子上吐丝结网，就认为是织女以应其乞，故蟢子结丝已成为典故。在纹样上，画一蟢子与花相配，或一蟢子顺丝垂下，称之为"喜从天降"，表示对喜庆事情的祈望。

第四，表现丰收者，如庆丰收、五谷丰登、天下乐、年年有余、六畜兴旺等。其中，五谷丰登是乡村年节的祝颂词，或用于门联，或用于谷仓上，也用于民间剪纸及年画题材。五谷在古代所指不一，《周礼·天官》"以五味、五谷、五药养其病"，郑玄注："五谷，麻、黍、稷、麦、豆也。"《周礼·夏官》"其谷宜五种"，注指黍、稷、菽、麦、稻。《楚辞·大招》"五谷六仞"，王逸注："五谷，稻、稷、麦、豆、麻也。"所以，五谷丰登应泛指谷物，并不限于五种，也指庄稼丰收。

第五，表现财富者，如聚宝盆、摇钱树、元宝、财神、刘海戏金蟾等。其中，刘海戏金蟾，也称刘海洒金钱，这是中国民间广为流传的道教故事。刘海是五代时的著名道士，道号叫海蟾子，又被人称为刘海蟾。传说刘海是八仙之一吕洞宾的徒弟。蟾，即蟾蜍，相貌丑陋，分泌物有毒，被列为"五毒"之一。古人把蟾蜍当成避五毒、镇凶邪、助长生、主富贵的吉祥物，是有灵气的神物。刘海降妖除怪，为民除害，收服了很多妖精，其中有一个妖精被刘海打回了原形，原来是一只三只脚的蟾蜍。这只蟾蜍在后来的日子里跟随刘海，伏妖助人，而刘海喜欢施舍金钱给一些贫苦人，所以人们认为三只脚的蟾蜍也有使人致富的能力，后来在屋里摆放三只脚的蟾蜍，把蟾蜍作为旺财的神兽。据说金蟾喜居宝地，凡是有三只脚的蟾居住的地方，地下都有宝物。在传统图案中，刘海都是手舞足蹈、喜笑颜开的顽童形象，三足大金蟾叼着钱串的一端，充满了喜庆、吉祥的财气。

第六，表现平安者，如马上平安、一帆风顺、河清海晏、竹报平安等。其中，河清海晏比喻太平盛世。《易纬乾凿度》："天之将降嘉瑞应，河水清三日。"河指黄河，古时黄河水浊，少有清时，因此河清为祥瑞象征。海晏，则指沧海平静，也作"河海清晏"。唐代顾况《八月五日歌》有"率土普天无不乐，河清海晏穷

寥廓"；清代纳兰性德《金山赋》："河海清宴，中外乐康。"这些都表达了人们对世态安定平和的美好企望。

第七，表现如意者，如和合二仙、柿、灵芝、三阳开泰等。其中，柿是一种果品，《说文》："柿，赤实果也。"唐代段成式《西阳杂俎》："俗谓柿树有七德（一谓七绝）：一寿，二多阳，三无鸟巢，四无虫，五霜叶可玩，六嘉实，七落叶肥大。"在我国北方地区，民间常举办柿子节。每年中秋节庙会，柿子上市，有"七月核桃八月梨，九月柿子赶大集"的俗语。《格物论》："柿以核少者为佳，皆八九月后方熟。南剑尤溪柿，处州松阳柿，最为奇品，馀皆不及也。"柿子晒干后，表面有一层白霜，白霜和柿蒂均可入药。古代铜器上有柿蒂纹，呈四合如意形，形式优美，多作铜镜纽座。在吉祥纹样中，多以"柿"与"事"同音，将柿与如意组合在一起，称"事（柿）事（柿）如意"；柿与桔组合在一起，称"万事（柿）大吉（桔）"，表示喜庆如意。

第八，表现学而优者，如独占鳌头、连中三元、黄甲传胪、鲤鱼跳龙门等。其中，黄甲传胪指状元及第之意。黄甲，指及第进士用黄纸书写的名单。明代彭大翼《山堂肆考》："黄甲由省中降下，唱名毕，以此升甲之人，附于卷末，用黄纸书之，故曰黄甲。"古代宫廷多用黄色，帝王所穿衣为黄衣，所戴帽为皇冠，《礼记》："黄衣黄冠而祭。"官员的簿册为黄簿。传胪即胪传，见《庄子》成玄英疏"从上传语告下曰胪"；宋代杨万里《侍立集英殿观进士唱名》："殿上胪传第一声，殿前拭目万人惊。"

第九，表现做官者，如青云直上、一品当朝、官上加官、加官进禄、指日高升、平升三级、喜得连科、马上封侯、辈辈封侯等。其中，一品当朝指代最高官位，有祝颂之意。古代官位共分九等，从一品到九品，一品为最高官位。此种官吏制度，可追溯至魏晋时期，北魏时，每品又分正、从，从四品起，正、从又分上下级，总共三十级。此种制度一直延续到明清时期，只是略有简化而已。一品当朝纹样常表现为一官员身穿官服，头戴官帽，手持锦帛，上有"一品当朝"字样；或运用象征纹样，以丹顶鹤表示一品，以太阳表示皇帝，鹤向太阳，寓意一品当朝见皇帝。

第十，表现子孙者，如瓜瓞绵绵、萱草、百子图、榴开百子、麒麟送子等。其中，瓜瓞绵绵是中国传统吉祥图案，《诗经·大雅·绵》中有"绵绵瓜瓞，民

之初生，白土沮漆"之句。瓞即为小瓜，瓜瓞绵绵的含义为瓜始生时小，但其蔓不绝，会逐渐长大，绵延滋生。传统的瓜瓞绵绵图案有两类：一类是瓜连着藤蔓枝叶；另一类是大瓜小瓜连蔓而生，并有蝴蝶飞落上面，取"蝶"与"瓞"同音。后世将连绵不绝的葫芦藤也比喻为瓜瓞绵绵。瓜瓞绵绵用来寓意子孙昌盛，兴旺发达。

## 二、根据题材划分

中国的吉祥纹样，经历了千百年来的长期发展，纹样内容丰富多彩，题材千变万化，成为我国非物质文化中的宝贵财富。由于发展历程漫长，各个时期的纹样又有不同的流行元素，根据题材的分类进行研究，大致可分为植物造型、动物造型、人物造型、器物造型、字符造型、其他造型等。

第一，植物造型。主要有竹、松、柏、桃树、梧桐、椿树、榕树、桂树、杏树、柳树、牡丹、莲花、梅花、月季花、芍药、菊花、兰花、水仙、玉兰、百合花、木芙蓉、海棠花、紫荆花、合欢花、瑞香、仙人掌、瓜、鲜桃、石榴、佛手、荔枝、桂圆、花生、枣子、栗子、红豆、艾草、枸杞、灵芝、菖蒲、茱萸、万年青、吉祥草、葫芦、葡萄等等。植物在人类生活发展中举足轻重，早在原始时期，彩陶装饰上便出现了植物纹样，而真正将植物纹样的发展推向高潮的则是在唐朝。

唐之前的植物纹样以组合形式出现，南北朝时随着佛教的传入，植物纹样开始重新发展起来。忍冬纹、莲花纹、葡萄纹、卷草纹等大量出现在雕刻、绘画中。唐朝著名的忍冬纹、葡萄纹、番莲纹、葫芦纹、联珠纹先后从中亚随佛教传入中国，在发展过程中与中华文化融合，被赋予了新的内涵。

人们对植物纹赋予了不同的吉祥寓意。如佛手多福、牡丹富贵、荷花青莲、石榴多子、松柏长寿、桃木驱鬼、桂花香醇、杏花闹春、梅花傲雪、瓜蔓绵长、荔枝利子、桂圆团圆、柿子利市、花生长生、红豆相思、艾草避邪去秽、枸杞延年益寿、万年青四季常青等。植物不但纹样内容丰富，而且每一种纹样都有其对应的内涵，体现着特定时代的审美意识，渗透了中国传统审美观念和文化精神。

第二，动物造型。祥禽瑞兽题材，包括龙、凤凰、鸾鸟、狮子、麒麟、仙鹤、鹿、象、十二生肖、孔雀、绶带鸟、大雁、鸳鸯、蝙蝠、鱼、蝴蝶、龟、蜜蜂和蟾蜍等。

祥禽瑞兽往往代表了吉祥、长寿，表达了人们对美好生活的盼望。在吉祥图案中，这些动物与人为善，人们依据这些动物的自然属性和特点，将其延长、引申，从而创造出更具魅力的动物吉祥物、吉祥神和吉祥文化。

早在新石器时期的陶器上，已能见到先民对动物的崇拜，这种崇拜可能是为了祈求美好生活而作为精神上的寄托。如甘肃马家窑文化半山类型的彩陶人形器盖，人的头部至后肩便卧有长蛇。在仰韶文化、大汶口文化和河姆渡文化陶器中也表现出鱼、蛙、鸟等动物纹样。殷墟时期的青铜器中，龙蛇纹、凤鸟纹、夔纹、兽面纹、蟠螭纹、蝉纹等图腾纹样经常作为器物的装饰纹。龙纹最早出现在中原地区新石器时代的龙山文化陶器上，彩绘蟠龙纹陶盆是最富有特征的器物。此时的龙纹可能是氏族、部落的标志，与氏族图腾崇拜有关。所以中国人长久以来自称为"龙的传人"，皇帝的子嗣被称为"龙子"，龙是权力和威严的象征，更是祥瑞的最高象征，是中华民族的标志。在历史文化发展中，以龙为主题的图案比比皆是，如"双龙戏珠""龙凤呈祥""苍龙教子""夔龙拱璧""龙生九子"等。凤凰，是我国神话传说中的"百鸟之王"，也是中华民族先人共同奉祀的神鸟和灵鸟，是我国民间喜庆、吉祥的象征。雄的为凤，雌的为凰。传说凤凰羽毛五色，声如箫乐。古人认为时逢太平盛世，便有凤凰飞来。吉祥图案中有关凤凰的题材很多，如"百鸟朝凤""丹凤朝阳""凤戏牡丹""吹箫引凤""双凤团花"等。具有祥瑞之意的还有麒麟，这是古代传说中的仁兽、瑞兽，主太平、长寿。麒麟是按照中国人的思维方式复合构成的动物，其形体以鹿类为主，融合了牛、马等动物的特点。从其外部形状上看，麋身，牛尾，马蹄，鱼鳞皮。这种造型是将许多实有动物有特点的部位重新组合，把那些备受人们珍爱的动物所具备的优点全部集中在这一幻想中的神兽上，充分体现了中国人的"集美"思想。以麒麟为题材的吉祥纹样有"麒麟送子""麟吐玉书""麟登四宝""麟趾呈祥"等。

民间的祥禽瑞兽纹样大量出现在日常生活中，这些动物形象别致优美，种类繁多，一般我们将其分为两大类：一类是包含福、禄、寿、喜、财寓意的动物造型，如蝙蝠的"蝠"与福气的"福"同音，人们常用蝙蝠的形象表达对幸福的追求。如两只蝙蝠在一起表示"福上加福""双福"；五只蝙蝠在一起表示"五福（福、禄、寿、喜、财）齐全"；蝙蝠和马在一起表示"马上得福"；蝙蝠与铜钱在一起寓意"福在眼前"；童子捉蝙蝠放入花瓶寓意"平安福气自天来"；器物

上部一圈红色蝙蝠纹称为"洪福齐天"等等。鹿与"禄"同音，而禄即福也。鹿还是权力的象征，还被视为加官晋爵的象征。由于绶带鸟的"绶"与长寿的"寿"同音，龟的生命周期很长，因此这两种动物的图案都包含"寿比南山"之意。喜鹊又名灵鹊，其鸣声喳喳，常与其他花鸟植物搭配出现，寓意喜庆吉祥。如图案为梅花枝头站立两只喜鹊，叫作"喜上眉梢"；图案为一喜鹊一只豹，称为"报喜图"；图案为一喜鹊一只獐，称为"欢天喜地"等。除此之外，成双成对的鸳鸯比作恩爱的夫妻，松树与鹤组合在一起象征"松鹤延年"或"松龄鹤寿"，锦鸡与花卉的组合称为"锦上添花"等；另一类是与我们每个人都有联系的"十二生肖"纹样，每个生肖都有各自的吉祥寓意，如"老鼠娶亲""鞭春牛""镇宅神虎""三阳（羊）开泰""龙飞凤舞""大吉（鸡）大利""马到成功""马上封侯""肥猪拱门"等。

第三，人物造型。以人物为原型的吉祥纹样一般分为三大类：一类是神灵。古时，由于科学技术发展的局限性和生产力水平的低下，人们对于很多自然现象无法解释，于是就虚构了很多心目中的救世主，并将他们的画像、雕塑等供奉在庙堂中，供人朝拜，为自己及家人祈福，表达了他们企盼安居乐业、风调雨顺的愿望，所以以神灵仙佛为题材的人物纹样一般都被赋予了美好的意义。如神有真武大帝、土地神、门神、灶神、天妃、碧霞元君、文昌帝君、张天师、紫姑神、鲁班、保生大帝等；仙有西王母、八仙、张仙等；怪有狐仙、黄仙、秃尾巴老李等；鬼有阎罗王、城隍、判官崔府君、钟馗、五道神、黑白无常、牛头和马面等。另一类是历史人物。历史上的名人一般都是推动历史发展或者为平常百姓做出杰出贡献的人，他们受到百姓们的敬仰和崇拜，如伏羲、女娲、祝融、神农、夏禹、虞舜、齐桓公、秦王、晋灵公、孔子、老子、管仲、廉颇、赵盾、曾子、闵子骞、丁兰、老莱子、董永、孝孙原谷、荆轲等，各个时代的绘画、石刻建筑装饰上都能找到以历史人物为原型的纹样。还有一种人物纹样是普通百姓，出现比较多的是婴戏图、仕女图、高士图、农耕图、渔家乐等，而且常常与其他含有吉祥寓意的动植物结合出现在画面中，如"渔翁得利""牧童放风筝""牛郎织女""渔樵耕读""梁山好汉""百子闹龙灯""十八学士""竹林七贤""五子闹弥勒""儿童攀枝图"等。其中，渔樵耕读是中国古代农耕社会的"四业"，分别指捕鱼的渔夫、砍柴的樵夫、耕田的农夫和读书的书生，四业中以渔为首，代表了老百姓的

基本生活方式和价值取向。历史上，"渔"的代表人物是东汉的严子陵，早年他是汉光武帝刘秀的同窗，两人是至交。刘秀当了皇帝后多次请他做官，都被他拒绝。严子陵后隐于浙江桐庐，垂钓终老。"樵"的代表人物是汉武帝时的大臣朱买臣。樵是村野之民谋生的手段之一，也是一种卑贱的职业。朱买臣出身贫寒，早年常常上山打柴，靠卖薪度日，而朱买臣的妻子则是向往荣华富贵之人，因忍受不了朱买臣的贫困，离开朱买臣而去改嫁他人。"耕"讲的是"舜耕历山"的典故，这个典故出自《墨子·尚贤下》："昔者，舜耕于历山，陶于河滨，渔于雷泽，灰于常阳，尧得之服泽之阳，立为天子。"舜教民众耕种，率先垂范。"读"的代表人物是战国时期的纵横家苏秦。苏秦到秦国有些失败，为出人头地而发愤读书，每天读书到深夜，疲劳要打瞌睡时，他就用铁锥子刺一下大腿来提神。"读"代表了民间百姓追求仕途的理想。而婴戏纹即描述儿童游戏的画作，又称"戏婴图"。"婴"实际是"孩"，以小孩儿为主要绘画对象，以表现童真为主要目的，画面丰富，形态有趣，内容有垂钓、玩鸟、骑马、赶鸭、舞龙灯、放鞭炮、放风筝、抽陀螺、攀树折花等。在古代，这种题材被称为"婴戏图"。

第四，器物物品造型。由于人们生产生活的需要，器物成为人类生活中重要的生活用具。因此，将器物以图形的方式加以艺术化处理，装饰在各处也成为人们对吉祥纹样设计的方向。如钟、磬、珊瑚、如意、结、钱、玉、金、宝、璎珞、文房四宝、八吉祥、宝灯等。其中，璎珞是指用珠玉等珍物联结成各种花色的串饰，多用珍珠、玛瑙、松石等玉类材料制成，故又通用璎珞。璎珞主要用作服饰，如帽饰、领饰、胸饰等，属于高级装饰品，也属于吉祥佩饰。宋代苏轼《无名和尚颂观音偈》："累累三百五十珠，持与观间作璎珞。"璎珞有的结成串状，有的编成网状，也有垂挂很长的，可垂落过膝，在敦煌壁画的菩萨和观音像中，有许多表现璎珞纹的优秀作品，此外，泥塑、石雕以及金银图像中，也都有表现璎珞纹的。璎珞多用金玉等贵重材料制成，所以它的价值十分昂贵，《法华经》："解颈众宝珠璎珞，价值百千两金而以与之。"因此，璎珞不只是一种装饰，还是华贵的标志，也是财富的象征。如意原是指一种器物，柄端作手指形，用以搔痒，可如人意，因而得名。以骨、竹、角、木、玉、石、铜、铁等制成，长三尺左右，古时持以指划。近代的如意，长不过一二尺，其端多作芝形、云形。按如意形绘成如意纹样，借喻"称心如意"，与"瓶""戟""磬""牡丹"等组成的纹样，称

为"平安如意""吉庆如意""富贵如意"等。

第五，字符、几何造型。这类造型的吉祥纹样，有的是神灵手中的法器，有的是汉字的演变，有的则是纯粹的几何形，但每一种都有各自独特的寓意。其中，八卦太极图是讲究阴阳相合的八卦图形，象征天、地、雷、风、水、火、山、泽八种自然现象，这是古代人们对世界的原始认知，具有朴素的辩证因素，但后来作为卜术利用，带上了神秘色彩。卍字符，源于佛教，本是宗教中佛法宏大的象征，被人们认为是太阳、火的吉祥图形。"囍"字图形多用于婚礼、嫁娶等喜事场合，在门窗上、房间里、嫁妆上贴上大红"囍"字，表示喜庆与祝福，是中华民族特有的民间风俗。"囍"，习惯上被称作"双喜"，它是一个汉字，也可以说是一个图符。铜钱纹是一种常见的吉祥纹样，图案为圆圈中有内向弧形方格，似圆形方孔钱，故由此得名。铜钱纹构图多为二方或四方连续排列，也绘成成串圆圈两两相交套合的形象。十二章纹顾名思义就是："日、月、星辰、山、龙、华虫、宗彝、藻、火、粉米、黼、黻"这十二种传统图形组合在一起，在中国古代，只有皇帝才能在隆重的场合穿十二纹章图形纹样的服装。八吉祥，又称佛教八宝，由"法螺、法轮、宝伞、白盖、莲花、宝瓶、金鱼、盘长"八种吉祥物组成。八吉祥纹样从藏传佛教流传而来，按照佛教的说法，"八吉祥"都有特定的象征意义。这八件法器上都会饰以丝带，在加强装饰感的同时，更增添了一丝仙气和神秘色彩，象征着带来吉祥和好运。杂宝纹因其所采用的宝物较杂，故名杂宝。所取宝物形象，元代有双角、银锭、犀角、火珠、火焰、法轮、法螺、双钱、珊瑚等，明代增加了祥云、灵芝、笔、磬、葫芦、鼎等。

几何类纹样是由单体几何图形进行二方连续或四方连续而成，是运用点、线、面组成的具有审美价值的纹样，一般属于抽象纹样，也有将几何形与自然形相结合，形成一种半抽象纹样的。早在新石器时代，几何纹样便在彩陶上大量使用，凝重朴拙的造型，严谨而又轻松的结构，单纯厚重的色彩，反映出的是当时匠师们巧夺天工的创造力和表现力。综观几何形纹样的发展，我们可以发现除了原始彩陶上的几何纹饰外，商周以及以后的青铜器上出现得更多，但大多是以陪衬纹样出现的。春秋战国时期，几何形开始被用作主纹样，主要有连珠纹、玄纹、直条纹、横条纹、斜条纹、云雷纹、百乳雷纹、曲折雷纹、三角雷纹、菱形雷纹、网纹等。秦汉时期，几何纹样以方带圆，四方八位，突出中心等四平八稳的结构，

成为一种主流。唐宋以后，根据人们的审美要求以及社会需要，出现了方胜纹、龟背纹、瑞花纹、锁子纹、柿蒂纹、如意纹、八答晕等程式化的几何纹样，因而限制了人们对几何纹样的自由创作与发挥。以宋代的几何纹为例，主要有：八答晕，也叫八达韵、八达晕，表示八面相通之意。八答晕变化很多，在八面的几何形中常饰以锁子、万字、盘绦等各种几何形，繁复华美，因系八面组成，故又称"斗八"；棋格纹，以仿棋戏的盘格而名；锁子纹，有链锁不断之意，它是由浅弧线组成三角连环的一种几何纹，因形如链锁，故名；龟背纹，以象征长寿；连线纹，以象征富有；万字纹，即万字流水，表示连绵不断；盘绦纹，有相倚衔接之意。此外还有簟纹，即模仿编织物各种编纹；套方，方形相连或相套；波纹，仿水波涟漪；闪电纹，如闪电火光；绣球纹，多为圆圈相接；冰裂纹，如冰的裂痕纹；鳞纹，似鱼的鳞片；瓦纹，如覆瓦相次等。

第六，其他造型。除以上介绍的题材造型，还有自然类造型，如日、月、星辰、山、水、石、土等；菜蔬类造型，如发菜、茄子、萝卜、芹菜、生菜、荠菜、芥菜等；农作物造型，如五谷、棉花、米等；食品类造型，如面条、汤圆、饺子、馄饨、粽子、重阳糕、饽饽、馒头、腊八粥、八宝饭、龙凤喜饼、春饼等。日落日出，月圆月缺，流星、彗星、日食、月食这类异常天象引起了原始人们的恐惧，他们将日月星辰的运动变化与人间的吉凶祸福联系起来，并形成了"天至象，示吉祥"的观念。古人认为，日月星辰可以给人们带来好运，也可以给人们降临灾难。因此，人们对日月星辰的祭祀十分隆重，并将其看作是重要的吉礼；山，不仅林木茂盛，为人们提供了丰富的果实、山珍野味和兽肉，还提供了大量的矿产宝藏，而且在人类发明飞行器之前的漫长历史时期里，山还是人们得以与天靠近的唯一途径；人类离不开水，生活需要水，生产需要水，生命更需要水，特别是像我们这样一个自古以农立国的民族，没有丰沛的水源，几乎就没有一切；石，是人类用于制造工具的最早的材料，从此人类踏上了战胜自然的艰难征途；土，为群物之主，万物从土中生，因此土被看作是母亲，被称为"后土"；发菜是一种吉祥菜，之所以吉祥，就在于它的"发"字，是因为谐音，才变为"发财的菜"；茄子是清正廉洁的象征；芹菜有水芹和旱芹两种，水芹生长在水田湿地，旱芹则生长于旱地。其中，水芹在古代是考中秀才的吉祥物，考中秀才被说成是"采芹"；萝卜是日常生活中重要的蔬菜品种之一，农谚有"秋天萝卜收，大夫袖了手""萝

卜上了街，药铺取招牌"等，是对萝卜的揄扬。萝卜在闽南和台湾地区叫作菜头，因为"菜头"谐音"彩头"，所以，萝卜是他们除夕"围炉"（吃火锅）时必备的菜肴，这是为明年讨个好"彩头"。生菜即是叶用莴苣，广东方言"生菜"谐音"生财"，又有"子孙绵绵，生生不息"的寓意；荠菜有着很强的耐寒能力，它能在天寒地冻的野地里生机盎然，因此人们将荠菜比作"岁寒三友"中的竹和松，将其赋予坚强不屈、自强不息的象征。五谷指稻谷、玉米、小麦、粟、黄豆、高粱等，各地不尽相同。五谷是人类生存发展的物质基础，而男婚女嫁是人类繁衍自身的必经程序，因此五谷在许多地方的婚礼中是一种极为重要的吉祥物；米是人类生存的基础保障，人们用米做吉祥物，以祈求生命的存续；棉花即是绒花，绒花谐音"荣华"，因此京津地区的棉花是婚姻礼仪中的一种重要吉祥物；面条的"面"同脸面的"面"，因此，民间有过生日吃面条祈求长寿的习俗；汤圆寓意团团圆圆、圆圆满满；饺子形似元宝，元宝等于钱财，饺子寓意"招财进宝"；馄饨与"混沌"同音，除夕吃馄饨，人们便不会犯糊涂；九月九日吃重阳糕是一种流行很广的习俗，因"糕"与"高"谐音，步步高、节节高、高寿等就成了重阳糕的吉祥寓意；饽饽是北方农村的一种面食，一般在两种喜庆场合充当吉祥食品：一种是在祝寿时，这时饽饽叫"祝寿饽饽"；另一种是在结婚时，这时的饽饽叫"子孙饽饽"，寓意子孙满堂，人丁兴旺；馒头是一种常见的面制食品，又叫"馍馍"，有时在馒头上印有"喜"字或"寿"字，是结婚或祝寿时必备主食；腊八粥是农历十二月初八要吃的，这是新年之前的一个重要日子，以祈福迎祥、避灾长寿；八宝饭是盛行于民间的吉祥食品，是用八种食物混合烹制的一种甜饭，后来在食品中取名为"八宝"的越来越多，如八宝粥、八宝鸭、八宝豆腐、八宝鱼丸、八宝肉丸、八宝面筋、八宝糯米鸡等，是祈福祈寿祈吉祥的食品；春饼是立春日吃的一种食品，一般有韭菜、芹菜、羊角葱、竹笋、水红萝卜等蔬菜拼制而成，之所以用韭菜、芹菜、竹笋等蔬菜，是因为这些蔬菜分别含有长久（韭菜）、勤劳（芹菜）、兴旺（因为竹笋可生长成郁郁葱葱四季常青的竹子）的吉祥含义。

在这些吉祥纹样中，有图腾崇拜的遗存，也包含大量生殖崇拜的内容，还有物候历法等不同的传统内容。这类图案纹样从早期的不同文化内涵逐渐演化为共同的吉祥祥瑞寓意，有些甚至演化为近乎纯粹的以审美价值为主的装饰纹样，将吉祥纹样进行分类，便于从造型和审美的角度来认识中国吉祥装饰的寓意和象征意义。

# 第二章　吉祥纹样的要素

吉祥纹样发源于远古洪荒年代，它是人类希望的灵光。本章内容为吉祥纹样的要素，阐述了吉祥纹样的构成形式、吉祥纹样的色彩设计与应用、吉祥纹样的文化内涵、吉祥纹样的审美价值。

## 第一节　吉祥纹样的构成形式

吉祥纹样的构成形式，包含了单独式、连续式、适合式、重叠式、角隅式等形式。

### 一、单独式构成形式

单独纹样的布局，就是既可以单独存在，也可以以各种不同的组织方式来构成其他纹样。单独纹样没有外轮廓和边框，不受固定规格的限制，变化较为自如。这种单独纹样，需要严谨的结构，切忌松散和不连贯。

从单独纹样的布局来看，单独式纹样分对称式和均衡式两种形式。其中对称式又分为绝对对称和相对对称两种形式。绝对对称纹样以对称点或者对称轴为中心，分为上下对称、左右对称、角度对称三种形式。按照组织动势划分又可分为相对式、相背式、交叉式、向心式、离心式和结合式。均衡式纹样通常有着较为鲜明的主题性，可以进行自由的穿插安排，组织的纹样灵动多变，生动活泼。如"平安如意"纹样，表现的是瓶耳为如意状，呈左右对称状，寓指平平安安、吉祥如意，这是典型的绝对对称造型。相同的还有"太平有象"，宝瓶有双耳，双耳又被画成长鼻子大象的形状，生动有趣，灵动精致。相对对称的吉祥纹样有"万代长春""飞鸿延年""同心之言"等。均衡式单独纹样则有"松菊犹存""寿献兰孙""瓜瓞绵绵""并蒂同心"等。

## 二、连续式构成形式

连续纹样可分为二方连续纹样和四方连续纹样。其中，二方连续纹样也称花边纹样，向左右连续排列的为横式二方连续纹样，而向上下连续排列的为纵式二方连续纹样。二方连续纹样，最初出现于印文陶器上的绳纹、贝纹以及彩陶装饰上的水纹、点与弧线、网纹等纹样中。后来，在汉代彩绘陶器上的云纹及唐草纹、缠枝纹等，都是按二方连续的格式组合的。

二方连续，最初的形式是点的连续反复。后来在点与点之间用直线或弧线连接起来。再以后，在这些反复连续的部位上增加了各式各样的形象，出现了唐草纹、人物纹、禽鸟纹、风景带纹等等。如敦煌壁画的花边，唐镜上的海马葡萄纹、碑侧上下的连续花纹等。后来的织物把二方连续重复发展成为满地缠枝的连续纹样。

四方连续，不论是几何纹样或自然纹样，都要依据骨骼来构成，因为骨骼可以向四方无限地延伸。如连珠纹，这是由许多小圆相联结组成一个大圆的一种纹样，在唐代极为流行，广泛应用于织锦、印染、砖瓦、铜镜、金银器、漆器等工艺美术装饰上，具有一定的吉祥意义。有一种汉代的砖纹，初看好像是按四对角的四方形组成，其实是按两对角的四方形组成，并且两对角的花纹是不同的花纹。把这个单位连续印在砖上，结果就构成富有变化的图案。新疆的木板彩印花布，还保留着这种方法，其优点是创作了一个单位，即可在印染时采用不同方向的联结，就产生了多种构图，这也给生产带来了很大的方便。

## 三、适合式构成形式

适合式纹样是由一个或多个单独式纹样组合而成，在某些具有特定意义的外形轮廓中，纹样进行排列组合填充于内，外部轮廓与内部纹样相得益彰，相互映衬。从整体上看，整个结构是规则、严谨和高度秩序的感觉。

适合式纹样主要有形体适合、角隅适合、边缘适合三种形式，在结构上有离心式、向心式、均衡式、对称式、旋转式。在形状上有圆形、方形、半圆形、菱形、五边形、八边形等几何形，也有梅花形、葫芦形、石榴形等物体的外形，还可以方中有圆，圆中有方。如汉代铜镜的纹样中就有"米字格"的方形构图；民间蓝

印花布的头巾，在方形中出现圆的构图。方圆两个对立面的结合，使中国传统纹样呈现出落落大方、气概不凡的精神，这种构图法常常能使一件东西展现得气魄大、神气足。

适合式纹样没有一点儿虚夸的装饰，因为它抓住了美的法则：有点、有线、有位置、有方向、有变化又有统一。如太极图格式，这是一种朴素的对立统一的形象：两个点，中间一根曲线把圆形分割为两部分，但看上去却像是永远互相结合着、运动着，双方互相制约，互相补充，成为一体。这个形式给后来的适合式纹样中属于运动、呼应、平衡等形式创造了典型，后来的"双龙戏珠""龙凤呈祥"等图案，都是由这个形式演变而成。

在我国漫长的工艺美术发展史中，以适合式为装饰的各种物品不胜枚举。如苏州园林墙壁上随处可见的漏窗，各朝代皇族贵胄们服饰织锦上的圆形，女红绣品上的纹样等都可以看到它的身影。

## 四、重叠式构成形式

重叠式纹样是在单独纹样中添加地纹的一种图形形式，单独纹样为主要纹样，地纹处在下方（空白处），为主纹的衬托，为次要纹样。在具体应用时，以表现主纹为主，地纹尽量简洁，以免层次不清，杂乱无章。

方胜纹是典型的重叠图形，基本造型是由两个正方菱形压角相叠构成，相叠的部分为一个新的四方菱形。我国古代宫廷或庙宇里顶棚的藻井也可以发现重叠式图案的存在。藻井的结构上呈现出以中心为对称，以中间主体装饰部分为中心，向四周形成层层叠叠的发散状的套叠图案，层次分明，主题明确，密而不乱，密中有序。

## 五、角隅式构成形式

角隅式也称为"角花式"，是在一定的形体周边或边角设计装饰的一种纹样形式，经常用作衬托主体纹样的辅助装饰。在布局上，大致可分为一角、对角和四隅、五隅、八隅等。常见的有缠枝纹、折枝纹、忍冬纹、花结纹、团花纹等，以植物纹最为常见。另外，角隅纹样在剪纸、地毯中的应用较为广泛。

# 第二节 吉祥纹样的色彩设计与应用

中国吉祥纹样色彩是古代人民对生活的主观认识与理解，体现了人民的意图与情感。吉祥纹样通过样式与色彩来展现其内涵，而色彩作为最能体现中国传统文化的视觉要素之一，直观地反映了吉祥纹样的灵魂。

## 一、中国吉祥纹样的基本色彩

中国吉祥纹样的基本色彩可以概括为"五色观"，即在传统纹样中用青、黄、赤、白、黑五种颜色来表达一切颜色。五种基本色彩在中国吉祥纹样中不仅是视觉的感知形式之一，而且具有一定的象征与寓意。事实上，五种基本色彩在吉祥纹样中遵循一定的配色方案，并表达出一定的寓意，如红色象征着对来年红红火火生活的美好祝愿。因此，中国吉祥纹样的色彩遵循历史与传统的观念与惯例，既表现出一定的视觉感知，又突出色彩的心理感知，表达色彩的象征与寓意。

### （一）青色

青作为五色之首，在吉祥纹样中具有很重要的地位，在《说文解字》中，青解释为东方色，也是树木的颜色。青作为一种基本色，可以演变成多种颜色，如根据树木随季节变化的特点，可以代表浅绿、深绿、浅蓝、靛蓝，甚至黑和紫，丰富了其所能代表事物的范畴及所表达的不同内涵。青主要代表绿、蓝、黑三色，根据语境的不同，代表不同的颜色，如"青出于蓝而胜于蓝"中的青是指介于蓝与黑之间的颜色，京剧角色中的青衣和"江州司马青衫湿"中的青衫中的青均指黑色。

### （二）黄色

黄又称为金色，代表着太阳般的光辉，象征着财富与权力。金元宝作为古代财富的象征，广泛用于中国传统纹样中，如招财进宝，此类纹样以黄色为主要色调，表达古代人民对富裕生活的追求。

黄色系有鹅黄、鸭黄、樱草色、姜黄、橘黄、杏黄、茶色、驼色、昏黄、栗色、赭色、枯黄、黄栌等等。在相当长的历史时期，帝王与宗教传统上均以辉煌

的黄色作服饰，而且在皇室的家具、宫殿与庙宇的色彩上都相应地加强了黄色。黄色的崇高、富贵、威严在广大民众心中根深蒂固。现代人们在传统的基础上更追求的是黄色的光明、辉煌、轻快和纯净。明净的黄色是现代设计师们追崇的色彩。

### （三）红色

赤又叫红色，代表着积极、欢乐和吉祥，象征着生命力。红色代表着美好的寓意，被古代人民广泛用于生活中，如用于与新婚嫁娶有关的事物中，新娘身着红色的衣服，头戴红盖头，乘红花轿，新房中贴满红色的喜字。

红色系有粉红、妃红、品红、桃红、海棠红、石榴红、樱桃色、银红、大红、绯红、火红、洋红、殷红、酡红、赫赤、胭脂等等。

红色作为一种颜色，具有一种中国属性，成为一种民族的标志。红色在中国尤其是汉族传统中，远远超出了色彩本身的自然属性。它具备丰富的文化内涵和象征意义，从色彩斑斓中卓然突现，成为一种社会性的色彩。它寓意生机、爱情、希望、喜庆、吉祥和兴旺。

现代人们对红色依然情有独钟，受传统色彩观的影响，认为它是热烈、振奋、红火、热闹的，在新婚、寿诞、节日喜庆中大量运用红色，像红喜字、红盖头、红蜡烛、红花轿，甚至红筷子、红鸡蛋、红兜肚、红春联等，在本命年，亲人们会准备一条红裤衩或红腰带作为驱邪避灾之物。当然，现代设计对红色的概念在传统文化影响的基础上，又延伸了更丰富的含义，由于在自然界中，不少芳香艳丽的鲜花以及丰硕甜美的果实和不少新鲜美味的肉类食品都呈现动人的红色，因此红色是兴奋、欢乐与激动的象征。不少企业的标志、旗帜和形象宣传中红色成为最有力的宣传色。在现代的设计作品中，要表达一种热情、吉祥、美好的观念，红色依旧是设计师们情有独钟的选择。

### （四）白色

白象征着清纯、纯洁和神圣，它作为黑色的对立色，在中国传统纹样中常常与黑色同时使用。古代人将白色作为光明的象征，但是白色在中国传统观念中除了作为纯洁、光明的象征外，还具有凶丧的含义。在汉族文化中，白色与死亡相关，因此丧事又叫白事，尽管如此，白色依旧是中国传统纹样中的基本颜色。

### （五）黑色

黑也称为青、墨、玄，指天的颜色。黑色在中国古代为万色之王，象征着神秘、高贵、稳重，是基本颜色中最稳固的颜色。"天"在中国古代拥有着至高无上的地位和象征，"天玄地黄"反映了古代人民对玄秘的黑色的崇拜。黑色又是中国道家主张的众色之主，与道家的真、朴、玄、妙的审美理念相结合，在中国传统纹样的表现形式中具有最重要的地位。

## 二、吉祥纹样色彩组合与运用

原始社会时期，落后的生产力和匮乏的物质资料使得人们无法获得和创造出丰富的色彩元素，因此当时可以用来绘制纹样的颜色主要是黑色和红色。仅凭着黑色与红色两种颜色，以及对色彩的大胆运用，原始人民制作出了表现力极强的彩陶艺术品。他们采用黑与红的色彩组合，以单纯鲜明的形式表现纹样，用简单的线条勾勒出纹样，彩陶造型古朴粗犷，与红与黑两种颜色产生了丰富的视觉效果。

彩陶通常采用反衬的手法，在橙红色的陶坯表面施以红黑两种颜料，以点、线、面等多变的纹样表现出很强的艺术表现力，反映了当时人民的智慧与想象力。战国时期，生产力水平进一步发展，漆器作为当时色彩运用的典型，同样以黑与红作为主要色彩，但在表现手法上与彩陶有着明显的区别，如湖北省随县出土的曾侯乙墓漆彩棺彩画就是典型代表。人们制作漆器时会先在器物表面涂上一层黑色或红色作为底色，然后在底色上绘制纹样。漆器采用了色彩对比的手法，或在黑色的底面上绘制红色的纹样，或在红色的底面上绘制黑色的纹样，红与黑的色彩对比能够使红色更加浓烈，黑色更加稳重，使漆器显得稳重大方、端庄典雅。

另外，更多天然染料的使用，和宝石镶嵌、金箔贴片和金银粉等装饰手法的运用，都增加了漆器的色彩表现能力。秦汉时期纺织业发展迅速，技艺逐渐成熟，人们能够将天然原色染料进行搭配，得到间色、复色不同明度和饱和度的多种色彩。以汉代织锦为例，它不同于商周时期单一的同色同类配色法，而是采用了色相对比调和的配色法，以浓重的深红、棕褐等与花朵形成的暖色为主调，又以深蓝、深绿、橄榄绿等与花枝条形成的冷色作为对比，形成了色彩格局和谐统一、颜色强烈艳丽的纹样，展现出当时先进的织锦技术，以及人们对色彩的新认识。

魏晋南北朝时期，印度佛教盛行，当时的纹样色彩逐渐倾向于凝重而悲凉的风格，尤以敦煌壁画最为有名。莫高窟中的壁画以黑、褐、灰为基调，并配以多种颜色，通过色彩的细微变化，由深至浅地表现了丰富的纹样层次。壁画中常会出现明亮的色彩以打破黑灰色的沉寂，增加了壁画纹样的色彩感和层次感。由于时间的作用，原本细腻的线条变得模糊粗犷，亮丽的色彩被氧化成黑色，只有少部分色彩还保持着原有的色泽，向人们展示着当年的风采。虽然敦煌壁画已失去了最初的色彩，但是经历过两千年的时间，它仍旧保持着耐人寻味的色彩遗韵，让人感叹当时工匠的巧夺天工。

隋唐时期国力强盛，人们对色彩的认识逐渐丰富，色彩风格也开始向瓷器、纺织和壁画等多方面发展，尤以唐三彩最为突出。唐三彩得名于瓷器表面的黄、白、绿三色；瓷坯在烧制后涂上釉料，进行二次烧制，呈现出不同的纹样与色彩。唐三彩中还会加入少量的其他颜色的釉料，以丰富纹样的层次感。由于釉料在受热过程中会向四周扩散，烧制出的瓷器就会形成饱满的颜色，釉料中也会加入铅以增加瓷器表面的亮度。由于黄、白、绿都是高饱和度、高亮度的颜色，加之丰富的色彩，以及铅的提亮，唐三彩表现出浓艳华贵、鲜艳夺目的效果。宋代的文人喜欢清丽、自然、朴素的艺术作品，因此宋代时期享有盛名的五大民窑的繁荣正好迎合了时代的需求。釉色白中带黄的白瓷定窑，淡青、豆绿色釉色的青瓷汝窑，粉青色釉色的官窑，瓷胎褐色的青瓷哥窑和以窑变见长的均窑，他们的烧窑技术十分的娴熟，对色彩的感知力与表现力也十分的细腻，反映出当时人民对色彩更加深入的理解与运用。如均窑以氧化铜为着色剂，使得釉色在烧制过程中能够产生颜色变化，改变了长期以来瓷器单色釉的局面，打开了多色釉瓷器的道路。元朝时期流行青花瓷，色彩清丽素雅，作为釉下彩瓷器，不同于釉上彩的唐三彩与宋代瓷器的烧制方法，技术人员会先在瓷胎上用颜料绘制纹样，然后施以高温烧制，纹样会出现在瓷器表面的透明膜下，显得晶莹透亮。尽管青花瓷只使用青色釉料，但是可以调配成不同深浅的青色，就能够烧制出层次分明、色彩明亮、晶莹剔透的色彩效果，开启了中国瓷器使用彩绘的新篇章。

明清时期，景泰蓝瓷器以嵌珐琅的手法加入釉色当中，使瓷器呈现出丰富多彩的纹样，因在明景泰年间盛行，尤以蓝色最为常见，因此得名景泰蓝。清代时期的瓷器技艺达到了封建时期的顶峰，以康熙时期的五彩瓷器最为有名。五彩以

红、绿、赭、紫等主要颜色外，又加入了金彩、蓝彩和黑彩。尤其是粉彩让瓷器纹饰色彩柔和淡雅，丰富了色彩表现及明暗深浅的渲染能力。中国传统纹样的色彩从最初由黑与红搭配的彩陶，发展到了明清时期的五彩瓷，已经形成了非常完善的色彩搭配体系，展示了精湛的艺术表现能力，逐渐达到我国古代艺术色彩运用的巅峰。工艺水平逐渐提高与成熟，色彩的运用与搭配更加纯熟。

在服饰色彩中，隋代五品以上官员着紫袍、白袍，六品以下官员穿绯色衣。唐太宗时，规定除了皇帝可以着黄色衣，"士庶不得以赤黄为衣"，并规定三品以上官员着紫色衣，五品以上官员着红色衣，六品、七品着绿色，八品、九品着青色服。许多朝代的平民百姓不得用正色（青、赤、黄、白、黑）为服饰颜色。将服饰色彩与阴阳五行观相对应，使某些朝代出现了对服饰色彩的崇尚。例如夏尚青或黑，商尚白，周尚赤，秦尚黑，汉尚黄，其中蕴含的是"五行生克"的含义：商灭夏为金（白）克木（青），周灭商为火（红）克金（白），秦取代周为水（黑）克火（红），汉取代秦为土（黄）克水（黑）。即使在今天，本命年系红腰带的习俗，仍是取"红色辟邪"的吉利祥瑞之意。

色彩作为一种富有特殊意义的认知图式，主要以表达求生、趋利、避害等老百姓喜欢的人生实际层面加以阐释，这些实际审美意义总是和宜子益寿、招财纳福、驱邪攘灾等基本生活需要有关联。如陕西凤翔有一种泥塑挂虎，其作用是镇宅攘灾、迎福纳祥，其功能意义是通过虎面造型的纹样和色彩来实现的，其中绿色寓意万年长青，红色寓意四季红火，石榴、艾草、海棠、贯钱、蝴蝶、牡丹等图案则寓意多子多福、富贵吉祥、驱邪避灾等。在实践中，民间艺人总结的"红红绿绿，图个吉利"的设色口诀，在大量的民间艺术品中得以表现。

简言之，吉祥纹样的色彩艳丽浓烈、丰富鲜明。既追求红火热烈、喜形于色的对比，同时又讲究和谐的统一；既遵守传统的五色观念、哲学意识、伦理思想、宗教观念、宗法意识，又对设色观念不时地加以规限；既重视色彩的视觉心理效果，又注重色彩的象征性、寓意性，讲求色彩整体效果的轻松、明快、鲜艳、热烈。无论哪类色彩的运用，都是写意不写形，不求现实的真实，但求喜庆、绚丽与丰富。

# 第三节　吉祥纹样的文化内涵

吉祥寓意是通过某种自然物象的谐音或附加文字等形式来表达人们的祝愿，目的是讨个好口彩，图个吉利。

吉祥作为装饰的主题包括了人生的各种需要，所谓"吉者福善之事，祥者嘉庆之征"。吉祥纹样的发生与创作，发端于人们普遍的求吉心理，驱邪避灾、纳福招财、祈子延寿是中国人一致的精神追求，这种趋利避害的心愿一直伴随着人们的生产与生活。人们巧妙地运用人物、走兽、花鸟、日月星辰、风雨雷电、文字等，以神话传说、民间谚语、戏剧故事为题材，通过谐音、借喻、比拟、双关、象征等手法，创造出图形与吉祥寓意完美结合的艺术形式。吉祥图案既有美好的寓意，也包含了各个时代、各个阶层的人们对真善美的向往，这也是整个中华民族所共同追求的。

## 一、巧用谐音

谐音是指以相同或相近的读音借喻，以表达吉祥的事物。中国汉字结构中的形、音、义通常相互依赖、相互贯通，形成独特的文化逻辑，对艺术思维及创作都产生过深刻影响。吉祥图案中谐音表现手法，主要是以生活原型事物的语音去谐音类比表现事物的语音，进而达到从意义上表现事物的表征。谐音类比有同音和近音两种。同音谐音的诸如"三羊"谐音"三阳"而构成"三阳开泰"图等；近音谐音的诸如"大"与"太"音相近、"小"与"少"音相近而构成"太师少师"图等。

以谐音为主的吉祥纹样有"马上封侯"，绘一猴坐于马背，因猴与侯同音，侯为古代五等爵位官职之一，封侯，即皇帝给臣子封官；"大吉图"，绘一只雄鸡引颈长鸣，鸡与吉同音，是借鸡喻吉；"欢天喜地"，绘一只獾仰望空中的喜鹊，獾与欢谐音，借喻欢快高兴，"喜地"之喜与喜鹊之喜相谐，喜鹊鸣叫，渲染喜庆气氛；"瓜瓞绵绵"，绘瓜与蝶，蝶与瓞同音，《诗经》载"绵绵瓜瓞"，瓞即小瓜，画蝶与瓜喻子孙昌盛等。另外，由柿子、百合、灵芝组成"百事如意"；一只鹌鹑、几片落叶组成"安居乐业"；一童子手持荷花，另一童子持圆盒构成"和

合二仙"；两只蝙蝠组成"双福"；蝙蝠面前画有古钱构成"福在眼前"；喜鹊落在梧桐树上组成"同喜"；花瓶上面插有月季花组成"四季平安"；寿石、菊花、蝴蝶和猫组成"寿居耄耋"，寿石象征长寿，菊与居谐音，猫与耄谐音，蝶与耋谐音，耄耋表示高龄，语出《礼记》中谓老人"七十曰耄，八十曰耋，百年曰期颐"等。

## 二、异化文字

文字是记录和传达语言的书写符号，但在有些情况下，文字的功能又不仅仅是记录和传达语言。在实际应用中，我们所熟悉的文字常常会发生一些变化，这些变化使得人们所面对的文字富有意味。在这些情况下，文字超越了其记录和传述语言的符号功能而成为艺术，因此，文字类的吉祥图形主要以文字为基本型进行演变，将寓意吉祥的汉字直接变化成图案，或以文字陪衬其他借喻的动、植物图案等。

在我们的日常生活中，用得较多的吉祥汉字有"喜"字、"福"字、"寿"字、"禄"字等。其中"囍"（双喜）据传说最早产生于宋代，是宋相王安石在自己的新婚之日又值金榜题名，双喜临门之时提笔写下的。许多人都把"囍"字误以为是一个汉字，实际上它是被异化了的汉字"喜"组成的符号，并被赋予了特殊的意义，代表了中国人最大的喜庆和吉祥的符号。春节时，家家户户都要将"福"字贴在自家大门中心位置，以求在新的一年里福神降临。有时还将"福"字倒着贴，以表示"福到了"。在常见的吉祥汉字中，"寿"字是最受人喜爱的一个，一般有长"寿"字和团"寿"字两种。长形的叫"长寿"字，圆形的叫"团寿"字。

除了单个的吉祥汉字，还有将这些单字进行多种重复变化的形式，如"百喜图""百福图""百寿图"等。将"百寿图"和"百福图"排列成圆形的，称"百寿团圆图"和"百福团圆图"，象征着团圆、圆满，暗含了中国人一种古老的哲学观念。在"百寿图"的许多种排列形式中，有一种排列方式值得我们注意，其中包含着特定的象征意义。这一百个"寿"字，九个一列地竖直排列，一共排成十一列，最后只剩下一个字，取"九九归一"之意。

在中国传统纹样中，有许多祈愿祈福的吉祥语，如"延年益寿""富贵毋央""福禄喜寿""日进斗金""永受嘉福""招财进宝""黄金万两"等。这些文

字都是巧妙地利用了文字笔画结构，从而构成一个有机的整体。例如在"招财进宝"中，文字之间互相借用笔画，其中"宝"字和"财"字共用了一个"贝"字，"进"字的走之旁将四个字包容为一体，形成一个图形化的形状；"日进斗金"中，"日""进""斗"三个字分布在"斗"字的三个空隙之中，再用"进"字的部首走之旁容纳了"斗"字，使得这四个字你中有我，我中有你，浑然一体。

这些吉祥语的文字组合，过去多用于年画、剪纸、厌胜钱以及一些器物上，以祝愿生活幸福、健康长寿、生意兴隆、财源茂盛。直到现在，诸如"招财进宝"一类的吉祥语还经常被商家应用。

### 三、借喻于意

依据事物的特性，用借喻的方式，表达人们对美好事物的向往与期待。人们借用不同物象所包含的寓意将其融入吉祥图案的创作之中，使得主观情感意愿的表达更为直接。

以寓意类为主的吉祥纹样有"鸳鸯戏水"，因鸳鸯雌雄并浮于水上，形影不离，比喻夫妻恩爱；"松鹤长春"，古书载"鹤寿千年，以报其游"，鹤的年寿长，用于祝寿，松树终年葱郁，被视为长青之树，寓意延年益寿；石榴寓意"榴开百子"；"刘海戏金蟾"寓意幸福美好；火焰寓意祥光普照，永不熄灭；落花生（长生果）寓意后代繁盛；葫芦寓意子孙万代；相对弯曲的对虾寓意圆润、顺适和吉祥好运等。

### 四、以物寄情

现实生活中，人们常将对于事物的赞美升华至情感层面，通过进行间接的抒情，将感情寄托于被赞颂的对象。如被称为"花中四君子"的梅、兰、竹、菊，四种植物各有特色，分别代表了一种精神品质。梅花在寒冬中独自盛开，为雪中的人们送来清香，也预示着春天即将来临，可以说梅花所代表的精神也正是中华民族的精神写照；兰花生长在深山幽谷中，香气清婉素淡，因此用来比喻不求仕途，远离污浊名利，只求内心坦荡的隐士君子；竹子笔直挺拔，象征着正直，外直中通，象征着虚怀若谷，四季常青，象征着始终如一、长青不老；菊花以素雅坚贞取胜，九月九日重阳赏菊又使菊花被赋予了吉祥和长寿的含义。莲花居于水

中，而不为水没，出淤泥而不染，濯清涟而不妖，被誉为隐逸者，进而升华到"花之君子"的品性，的确与做人有相同的含义；牡丹被拥为花中之王，它的雍容华贵常为人们所称颂，它的仪态万千和高贵典雅，代表了繁荣、昌盛、富贵和端庄。

## 五、托物言吉

将某些非生命的事物形象，纳入某种特定的文化氛围，使之具有吉利祥瑞的含义，运用于吉祥图形之中再被装饰在各个类别的事物里，通过某一方面的特征来表达吉祥寓意，我们通常把它称为"托物言吉"。

盘长是用一条线按照有规律的方向穿插，使之连绵不断，回转流长，形成许多个结（吉），可衍生出万代盘长、四合盘长、万吉盘长、梅花盘长、双盘长、方盘长等样式。随着时间的延续，盘长所演化而来的"结"，不仅仅存在于平面化的图形，更成为一种吉祥符号。方胜是一种由两个菱形相交的组合图案，象征同心合意、优胜吉祥之意。而以方胜为型的盛物器具，其吉祥内涵也有了实体化的表现。龟背纹是指六边形的连续状几何纹样，也称古时用龟甲占卜，又被蒙上了一层神秘色彩，因此就成了能够逢凶化吉的吉祥纹样。四艺（琴、棋、书、画）是中国古代文人必须掌握的四项基本技艺，也是文人雅士用以陶冶情操、修身养性的必备之物，因此，将四艺融入吉祥图形中表达了人们对知识和修养的重视程度，以及对安逸、闲适生活的追求。

## 六、同构组合

将原本并不存在的形象，通过丰富的想象，使之组合同构，从而形成一种新的形象，并赋予不同的吉祥含义，这便是同构组合。

龙纹和凤纹，在我国装饰纹样中应用既久且广。《说文》中称："龙、鳞虫之长，能幽能明，能细能巨，能短能长，春分而登天，秋分而潜渊。"称凤曰："凤，神鸟也。天老曰：'凤之象也，鸿前麟后，蛇颈鱼尾，鹳颡鸳思，龙文龟背，燕颔鸡喙，五色备举。'"[1] 龙的神奇威武与凤的艳丽美妙，恰好构成了人们意念中美好与祥瑞的生动组合，被奉为最高的吉祥物，故有"龙凤呈祥""龙飞凤舞"的吉祥语。自古以来，人们将这两种自然界中并不真实存在的神兽进行同构而产生的吉祥图

---

[1] 〔汉〕许慎撰；〔宋〕徐铉校.说文解字[M].上海：上海古籍出版社，2021.

案广为流传，既歌颂国泰民安，又是对至尊权力的表达。

也有跨类别、差异明显的组合。如"松鹤延年"中的松与鹤，鹤本非生活在松树林的周围，但是在纹样图案中却将鹤与松组合在一起，并使鹤立于松树枝极上。只是因为这两种不同类别都含有长寿这一寓意，表达的是人们对绵延漫长寿命的向往之情。

纵览中国吉祥纹样的发展，历朝历代都有各自的特点，也有深厚的历史遗留的痕迹，它们经过不断地继承与革新，时至今日，仍在我们生活中运用。从建筑、家具、陶瓷、服装、绘画、饰品、雕塑，到平面设计，它们有的从吉祥图案的纹饰中汲取元素，有的在复杂精细的造型中汲取养分。这些经历了数千年文化滋养的纹样和造型，无论形式还是内涵，都有着其他设计元素无可比拟的多样、厚重和宽泛。

# 第四节　吉祥纹样的审美价值

与很多民间艺术一样，作为大众的艺术，吉祥纹样在创造中，大胆借助于想象和联想，将天地万物吸纳进来，并赋予其美好的寓意，使得吉祥纹样成为一种"美善统一"的艺术，在很大程度上，其象征内涵影响着形式美感。可以说，任何一幅吉祥纹样，都体现着民众对美和善的共同关注。

吉祥纹样以通俗易懂的形式表达着人们的理想和愿望，作为一种公共象征"符号"，获得最广泛的认同。像喜鹊、蜘蛛表示喜庆，葫芦表示多子，牡丹表示富贵，菊花、桃子表示长寿等，已成为经典的观念象征符号，有着丰富的象征意蕴。因此，人们在选择吉祥纹样的意象时，不仅要考虑其是否具有美好的外在形态，还要考虑其是否具有符合人们道德意志的习性，并以自身的功利要求作为审美判断和审美选择的标准。

## 一、对称美

对称有重复和不重复两种形式，重复即完全对称，从而达到一种绝对的均衡，给人完整、无缺陷之感。完整形可以说是生命力的表现，我们可以从健康的体操运动中体会到动的完整形的形式法则。在吉祥纹样中，"五谷丰登"以绝对的对

称在画面中呈现了五谷、蜜蜂和灯笼纹，将抽象与具象相结合，描绘出一幅质朴美好的丰收的画面；"双喜"纹则以两个"喜"字组合，表示双喜临门、大吉大利。另外还有"三环套月""九连环""万代盘长""方胜""夔龙拱璧""长寿字"等，它在构图上完全对称，产生了一种稳定、庄严、整齐的感觉。而不重复则是将有联系的图形放入对称形式的构图中，因主题一致也可以达到视觉上的对称，比如传统纹样"福寿双全"，就是将长生果作为对称的构图，左右两边分别填充以线勾勒出中空的文字"福"和"寿"；年画中的门神，在构图上也是对称的，但是对称轴两边的人物细节、色彩等却并非完全统一，显示了传统纹样对称美中的求同存异、稳中求变的特点。

## 二、节奏美

条理性与重复性为节奏准备了条件，而韵律是节奏表现出来的某种情调。节奏是由一个或一组纹样作单位，进行反复、连续、有条理的排列而形成的。有等距的，也有渐变的；有渐直渐曲的，也有渐大渐小的；有渐高渐低的，也有渐明渐暗的等。如祥云纹以漩涡来刻画运动的外形，以曲线来表达云朵在天空中的动势，云朵自然成组，节奏柔美，给人一种生动流畅的气息。

## 三、连续美

连续在民间被称为"富贵不断头"，回纹是连续纹的典型代表。回纹反复不断、延绵不绝，有吉利永存的吉祥寓意。回纹常见的形态是二方连续，用以装饰在器皿的口沿处，或以四方连续的形式装饰整个器皿，体现出一种质朴而又饱满的连续美感。因此，连续给人一种无限循环之美，如果大面积铺满后则又有一种丰富和饱满的感觉。

## 四、重复美

重复一般指画面或造型中的形态、线条或色彩的类同和多次出现。重复美能产生一种安静、平稳和庄重之感。传统吉祥纹样中的"子孙万代"，表现的是葫芦蔓叶相互缠绕的画面，枝连蔓带有延续不断之意。"蔓带"与"万代"音同，故寓意子孙万代，连绵不绝。画面中重复的蔓叶和葫芦让人感到一种旺盛的生命力。

## 五、平衡美

平衡是对称结构的形式上的发展，由形的对称转化为力的对称，体现为"异形等量"的外观。在吉祥纹样中平衡格式是一种比较自由的形式，它没有对称轴，而是靠正确处理视觉重心的平衡度取胜。平衡格式易显生动，不但体现在造型上，同时也体现在构图与色彩上。传统吉祥纹样"丹凤朝阳""福从天降""二龙戏珠""富贵长春""万代长春"等，都是体现平衡美的完美例证。除了形象的平衡，空间的疏密关系也极具平衡感，只有掌握了构图、空间和线条的变化，才能真正体会到平衡美。

# 第三章　吉祥符号

吉祥是中国民众对生存、生活的理想追求，不仅贯穿于人们的生存过程，而且影响了人们对生命、自然、社会的认知及生活态度。本章内容为吉祥符号，包括吉祥符号概述和吉祥符号图鉴释义。

## 第一节　吉祥符号概述

吉祥符号的出现源于吉祥意识的产生。有人类的地方就有人追求美好幸福，祈望吉祥平安。吉祥意识的产生来源于古人对生活环境的不安定感。先民们对人类自身疾病、瘟疫和死亡充满迷惑和畏惧，以为是魔鬼侵入体内作怪，需要借助某一物或神帮助他们向妖魔发起进攻，驱鬼逐妖，消灾灭害，保佑平安。因此，他们举行宏大的舞蹈，创造出他们认为魔鬼害怕的形象，作为他们家庭、氏族的保护神。于是，图腾就出现了。

图腾的实体是某种动物、植物、无生物或自然现象，甚至是人为创造出来的形象，原始人最初将图腾当作祖先崇拜，再后来将图腾认作保护神。因此，图腾是宗族的祖先，同时也是保护神。后来人们继而有了自己的图腾圣地、图腾仪式、图腾物、图腾色彩、图腾音乐、符号图形等。

早在几千年之前，我们聪明勤劳的先祖们就已经开始使用图形符号来传情达意，新石器时代的彩陶纹样与刻绘在崖壁上的岩画刻等都记载下了人类最初对自然的认识与理解，以及他们当时内心的希求与期盼。这些图形随着时间的推移、历史的变迁，随着科学技术、材料工艺的不断演进，以及与外来文化不断融合而不断地延伸衍变，从而形成了中国特有的传统文化吉祥符号体系。这个传统文化吉祥符号体系凝聚了中华民族几千年的智慧精华，也传承了华夏民族特有的艺术精神。

# 第二节 吉祥符号图鉴释义

## 一、太极图

太极图纹（图 3-2-1）是中国吉祥符号中最原始、最基本的图形。据专家考证，它由黑白两个鱼形纹组成，俗称阴阳鱼。也有说由两只凤鸟纹组成，有后来的《喜相逢》图形为证。太极是中国古代哲学术语，意为派生万物的本源。太极图形象地表达了阴阳轮转、相反相成是万物生成变化根源的哲理。

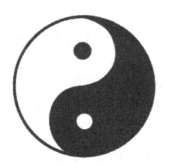

图 3-2-1　太极图

太极图形展现了一种互相转化、相对统一的形式美。它在民间被广为应用。儒家把它演变为太极八卦纹。民间图案中的《喜相逢》《鸾凤和鸣》《龙凤呈祥》更是以它为基础，演变成为生动优美的吉祥纹样，应用于剪纸、年画、刺绣、建筑彩画等艺术形式中。甘肃太极鱼剪纸，如图 3-2-2 所示。

图 3-2-2　太极鱼剪纸（甘肃）

## 二、八卦图

八卦图（图3-2-3）是中国古代儒家论述万物变化的重要经典——《周易》中用的八种基本图形，亦称八卦，用"—"和"--"符号组成。以"—"为阳，"--"为阴。八卦圭名称是乾、坤、震、巽、坎、离、艮、兑，分别象征天、地、雷、风、水、火、山、泽八种自然现象，以推测自然和社会的变化。它认为阴、阳两种势力的相互作用是产生万物的根源，乾、坤两卦则在"八卦"中占有特别重要的地位。太极和八卦组合成为太极八卦图，它又为以后的道教所利用。道家认为，太极八卦意为神通广大，震慑邪恶。

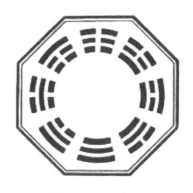

图 3-2-3　八卦图

## 三、神盘

神盘是运动中的八卦图像，是极其完美的符号象征，如图3-2-4所示。

图 3-2-4　神盘

## 四、盘长

盘长纹是佛教"八宝"（亦称八吉祥）之一。盘长在佛教中有"四环贯彻、一切通明"之谓。盘长纹在民间应用极广，有单独使用、两只并用和连续使用的，如"梅花盘长""万代盘长""方胜盘长""百吉盘长"等多种变化，常见于建筑、家什、衣物装饰上。盘长象征连绵不断，在陕北地区农村，俗称"蛇盘九颗蛋"。万代盘长，如图 3-2-5 所示。

图 3-2-5　万代盘长

## 五、方胜

方胜与宝珠、古钱、玉磬、犀角、银锭、珊瑚、如意合称"八宝"，又称"双八宝"，寓吉祥之意。"胜"是古代妇女的首饰。方胜纹是由两个菱形相套的一种首饰图案，取同心合意、优胜吉祥之意。

《西厢记》第三本第一节中有："不移时把花笺锦字，叠做个同心方胜儿。"[①]即有此意。民间将方胜纹应用于建筑、什器、服饰纹样中，民间剪纸中则寓意为双鱼相交，有生命不息的含义。方胜连续纹，如图 3-2-6 所示。

图 3-2-6　方胜连续纹

---

① 〔元〕王实甫著；余力选注. 西厢记 [M]. 杭州：浙江文艺出版社，2020.

## 六、如意头

"如意"是随佛教自印度传入的佛具，为"八宝"之一。在民间又被用作一种搔痒的用具，人们向往事事如意，进而发展为一种表示吉祥的物品。它又与我国灵芝的形象相结合，逐步形成犹如祥云凝聚般的如意纹。如意纹样被应用于家具、什器、建筑和服饰上，常见的有"如意头""双喜如意""四合如意"等。如意头连续纹，如图3-2-7所示。

图 3-2-7 如意头连续纹

# 第四章　吉祥文字

吉祥纹样内容丰富，形式多样，流传久远，应用广泛，具有浓厚的生活气息和较强的艺术生命力，且有着深厚的生活基础和群众基础，值得我们学习和继承。本章内容为吉祥文字，包括吉祥文字概述和吉祥文字图鉴释义。

## 第一节　吉祥文字概述

汉字属于一种表意文字，绝大部分文字一个字就可至少表示一种意义。汉字通过象形、指事、会意、形声等造字手段，赋予字形一定意义。这与拼音文字的纯粹表示读音不表意义截然不同。既然每个字都表示一定的意义，那么有的意义表示美好吉祥，有的则与之相反，表示美好吉祥意义的文字就被称为"吉祥文字"。

### 一、吉祥文字形成的基础

民间把"福""禄""寿""喜""财""忠""义"等表示好运、幸福、长寿、发财、加官晋爵、子孙满堂、品德高尚含义的一些吉利、美好、祝福的文字进行神圣化提升，赋予了丰富的吉祥文化内涵，变成了超出汉字本身的各种神灵和信物，大量地使用在民众生活的方方面面，作为审美精神和文化的装饰。这反映了人们对美好事物的向往和对幸运的渴求，由此形成了中国特有的吉祥文字文化。

吉祥文字的形成是文字崇拜的结果。文字崇拜是汉字吉祥文字形成的源头。从古老的关于文字起源的传说，到半坡彩陶和龙山黑陶文字符号，到岩画简单直接的形象描摹，到龟甲兽骨上成形的文字，再到民众在一些场合和仪式中使用汉字的种种吉祥寓意和习俗，整个吉祥文字起源与发展的过程，都是文字崇拜推动的结果。

吉祥文字的形成也与汉字的造字模式密切相关。汉字的造字模式是汉字吉

祥文字形成的机制。一是象形表意决定了汉字的装饰性,人们愿意用美好的文字装饰、美化自己的生活,如在器皿、用品、建筑、家具上使用"福""寿"的纹路。二是汉字的同音特点决定了声音的联想和创造,人们利用谐音的特点,将文字、事物与美好的同音字联系起来,形成特有的吉祥寓意,如"象"谐音"祥","鱼"谐音"余"。三是汉字的会意决定了汉字造字功能的强大,人们善于利用两个、三个文字的偏旁或者文字,组合成一个会意文字,表示吉祥的意义,如"鑫""晶""囍"等。四是汉字的形声造字,也给汉字造字以无穷的空间,人们可以根据形旁,造出一批与形旁吉祥意义相关的吉祥文字,如"贝"造出"贷、货、财、贡、资"等表示财富的吉祥文字,"礻"造出"礼、祀、神、祝、祖、祚、福、祥、祐"等吉祥文字。五是汉字的字体和笔画具有很强的装饰性,如可以利用"回"字,组成接连不断的装饰纹路。六是汉字与图画、物件的组合性强,可以组合出很多的吉祥寓意,如三只羊可以组合出"三阳开泰",两只鸳鸯可以组合出"成双成对""比翼双飞"的象征意义。七是汉字与中国文化关联度大。汉字本身就是中国文化的一个主要事象,同时又是中国文化的主要载体,它记录着中国文化的丰富信息,包括大量的吉祥文化信息,是中国文化的活化石。

先民的意识与中华传统文化积淀,是吉祥文字形成的社会学基础。"人之初,性本善",先民和传统文化一直把向善和追求美好生活,当作自己的基本意识和基本思想,由此延伸出了表达福禄寿喜、祈求庇佑等思想意识的一系列吉祥文字。所以,吉祥文字大量出现在民众生活的方方面面,例如吉祥名字、吉祥数字、吉祥动物、吉祥植物。并且随着人们对这些吉祥文字的象征物的喜爱,演变出丰富的民俗文化活动,例如庭院种植石榴,寓意榴开百子、后代绵延,使得吉祥文字的影响更加强化。

先民对图腾、天体、灵魂等方面的信仰崇拜和民族文化审美,也融入语言体系中,形成了特有的语音、文字、词汇现象,随着文明的发展,吉祥与文字相互联系的意识更加强烈,吉祥文字的文化内涵愈加丰富和凝固。

## 二、吉祥文字的分类

吉祥文字从吉祥的含义和内容上,分为神圣的文字、企盼的文字、美好的文字几大类。

神圣的文字包括图腾文字，如龙、凤、麒麟、花、鱼、蛙、虎、狮、鹿、猴、狗、羊、鹤、喜鹊、鸳鸯、象、喜蛛、蝙蝠、鸡、各种姓氏图腾文字等，也包括甲骨文、篆文、鸟虫书、河洛图、陶文等古老的文字，以及祭祀、禳解、祈祷、符篆等文字和符号。

企盼的文字包括福寿的文字、富贵的文字、平安的文字、吉祥的文字、喜庆的文字、利市的文字、向往与期盼的文字。

美好的文字包括青春的文字、美丽的文字、景色美好的文字、友爱与善良的文字、勤劳与勇敢的文字、忠孝仁义与正直的文字、人品修养的文字。

在漫长的历史发展进程中，吉祥文字被广泛应用在各个生活领域。一是用在器物上的吉祥文字，如建筑、家具文字装饰、瓷器文字图案；二是用在钱币上的吉祥文字；三是用在挂饰图样中的吉祥文字。同时，吉祥文字的构成形式日臻完善，吉祥文字地域性、民族性、时代性特点也更加鲜明。可以说，吉祥文字在商业化、民间化、民俗心理的支配下，在不断创新发展。

## 三、吉祥文字的构成

### （一）构成形式

综观中国汉字的发展历史，我们很容易发现，文字有两条截然不同的道路：一条是文人雅士的应用型与书法艺术化道路；一条是民间装饰性美化型图案化道路。这两条道路都体现了我国吉祥文化的一些特点，但第二条道路是我国吉祥图案构成的主要道路，做出的贡献最大，也是体现汉字吉祥含义最重要的内容。汉字的义、形、音间的关系和逻辑联系，均成为汉字吉祥意义的主要构成形式。

1. 形意形式

形意形式就是利用汉字的表形、形体变化等特点，构成吉祥文字，表达吉祥的含义。具体方法有三种：

第一，表形象形。文字起源于图画，是由一定的图形和一定的语言单位相结合并且固定下来以后逐步形成的。文字的表形特点是汉字最原始、最基本的特点。其中最原始的和充当后来形声字偏旁的，都是表形字，我们叫"象形文字"。比如"木"就画成树的样子，"火"就画火苗的样子，繁体字的"门（門）"和"车

（車）"就像门和车。金文中的象、马、牛、羊、鱼、鼠等字也都是描摹动物的样子。

　　吉祥文字有一部分表形文字是符号，形体既没有明确的意义指向，也没有读音标志，它和词的对应关系完全靠约定俗成。这些大多是利用汉字形体字的特点创造的。

　　表形是用描摹客观事物外部形象的方式记录和表达该事物的。这种表达形式使人们一眼就可以看出所描摹的是什么物体。这也是早期文字最主要的造字方法，例如各种象形图画、早期的象形字。描摹表形后来慢慢发展为笔画文字，用笔画表意，形成了一些笔画简单、结构单一的独体字，也是最常用的基本汉字，如人体方面的人、手、口、舌、牙、耳、目、足，自然现象方面的日、月、星、光、云、风、电、雨、金、火、木、水、山、田、土、石，动植物方面的虫、鱼、鸟、贝、羊、龟、鹿、犬、丝、毛、皮、麻、竹，农作物方面的米、谷、禾，生活方面的衣、食、住、行，人伦方面的父、母、儿、女，等等。后来为了描摹比较复杂的客观事物，人们便把两个或两个以上的独体字合在一起，构成结构比较复杂的合体字，如合日月为明、合三日为晶等，相同偏旁合成的合体字最多，表达的意思也最为直接，如林、非、比、棘、册、弱、萌、屾、克、标、吕、朋、喆、昌、出、羽、从、双、圭、赫、哥、多、炎、姓、焱、淼、森、品、磊、众、鑫，等等。民间创造的合体字更多，如囍、孖、喆、鑫、晶、焱等，这就是我们所说的"会意"造字方法。一"木"是"树"，两"木"成"林"，三"木"成"森"；一"火"是"火"，二"火"成"炎"，三"火"成"焱"；一"水"是"水"，三"水"成"淼"；一"石"是"石"，三"石"成"磊"；一"车（車）"是"车"，三"車"成"轟"；一"鱼（魚）"是"鱼"，三"鱼"成"鱻"；一"羊"是"羊"，三"羊"成"羴"。

　　民间创造的合体字更为复杂，有时干脆把两个字的吉祥词语合为一个汉字字形，读的时候，又读成两个音节，甚至多个音节，例如喜读作"双喜"；甚至还有将一个词语、一句话合为一个字形的，如将"大吉"合为上下结构的一个字，把"招财进宝"合成一个半包围字形。

　　由于汉字的这个特点，所以就有了表形、表意而不表音的文字类型的符号，这种文字符号可以横写，也可以竖写，可以向右写，也可以向左写，可以进行拆分，也可以进行合体，可以单独表示意义，也可以和别的符号一起表示意义，只要意思清楚即可。

这种创造方法同样可以用在汉字与事物图案甚至是行为的相合上。例如：寿字与五只蝙蝠组成的图案，读成"五福捧寿"；倒贴福字读成"福到了"；等等。

第二，变体。变体即改变原有的某一个字的字形来表意。女书是流传在中国湖南省江永县潇水流域的农家女专用文字，主要用于诉苦。女书字符为斜体，呈"多"字形，是方块汉字的一种变异形态。

汉字有两类变体：一类是字体变体，如汉字在发展过程中逐渐形成的真、草、隶、篆、手写体与印刷体等，这些字体的演变不光使汉字越来越简化，越来越好看，而且形成了别具风格的书法类型，增添了汉字书法的无穷魅力。另一类是字形变体，如一个汉字往往有繁体、简体、正体、异体或俗体等多种写法，尽管使得汉字复杂化了，但也丰富了汉字的表达方式。

有很多吉祥文字是对汉字的笔画和结构进行合理变体产生吉祥意义的，主要是在原有汉字的基础上增减笔画（一般是减少笔画）或改变某些笔画的方向来形成吉祥意。

归纳起来大致主要有变化字体的外形、变化字的笔画、变化字的结构、装饰字的本体和背景、倒文、反文、半文、省文等几种形式。如"寿"字据说有三百多种变体，字形长的叫"长寿"，字形圆的叫"圆寿"或"团寿"。

第三，图案化。如"双喜"以及与其相搭配使用的喜鹊、喜蛛等动物所构成的吉祥图案，表达了"双喜临门""欢天喜地""喜从天降""喜上眉梢""龙凤双喜""双凤双喜""鸳鸯双喜""开门见喜"等吉祥意义。

再如"松鹤延年""松柏常青""连年有余""福寿双全""五福捧寿""多福多寿""福寿双全""百寿图""双百寿图""万寿团""如意寿字团""寿桃""寿星""寿石""仙鹤""绥鸟""灵龟""猫蝶""松柏""灵芝""菊"等，都是通过寿字与其他图案的配搭来表现吉祥意义，同时也是"寿"字读音意义化的结果。

2. 谐音形式

谐音形式就是利用汉字同音或近音的条件，用同音或近音字来代替本字，使人产生联想。谐音属于隐性语义，就是利用这个字的读音，表达另外一个有吉祥意义的汉字的意思。由于它受特定语言环境的制约，所以在语言交际过程中不会产生异义。如花生，它的显性含义就是一种油料作物，含有落花、生根、结果的意思，但是在结婚的场合，它的隐性含义则是取"生孩子"的意思，可以与枣谐

成"早生"，与桂圆谐成"生贵子"；也可取花为"花插""花花"，即"男女搭配着"的意思，生仍为"生孩子"，取义"有男有女，儿女双全"。而鸡，则既可以谐音"吉"，被用在各种喜庆仪式上；又谐音"姬"而用在菜谱中，如"霸王别姬"。一个字或词的几种隐性含义由交际场合决定。

陕西合阳一带有积麦秸的习俗。在积麦秸时，站在下面的人把一捆麦秸往垛上扔，一个有经验的农民则在垛上负责堆积摆放：在麦秸快要垛成的时候，站在垛上的人要向主人发问："今年要积啥？"主人要快速地回答"馍馍积"或"罐罐积"，前者表示粮食有余，后者表示财源旺盛。主人要是反应不过来，回答不出，大家便会哄笑一堂，"积"的意义也大打折扣。这里，便是利用积麦秸"堆积"的"积"，谐音双关，引出"积"字积粮积钱表示"积蓄"的吉祥寓意。

在婚礼仪式上，人们将半生不熟的食品如饺子、糕、面条端给新娘吃，当新娘咬第一口时，问："生不生？"新娘则必须回答"生"。这里的"生"便是双关语，一是说面食没有煮熟，一是说生儿育女。

有的谐音与同音字有关。丰富的同音字是构成谐音吉祥字的基础。同音字就是现代汉语里语音相同但字形、意义不同的字。所谓语音相同，一般是指声母、韵母和声调完全相同。汉语中同音字、词甚多。汉字数量巨大，《康熙字典》收字47000多个，《中华大字典》收字48000多个；作为一般读者对象使用的《新华字典》，也收字8000多个。根据汉字的使用频率，一般常用汉字在6000个左右；这些汉字的读音绝大部分是一字一音，但是将这些字音合起来，却比汉字少得多，只有1200多个。用1200多个音去读几万个汉字，就出现了"同音字"。据统计，常用同音字7785个，只有414个音。通用字中，同音字10个以上的，超过了半数（52%）。如在《新华字典》里，b字母的63个拼音中，55个拼音里有同音字。li这一拼音下的字就有栗、史、历、例、荔、励、立、雾、粒、璃、沥、痢、厉、烁、利、隶、莉、力、丽、栎、沥、砺、苈、俪、笠、蛎等。如果不联系特定的句子，有时根本就弄不清指的是什么，甚至还会出现意思完全变了的情况。

谐音多利用谐音字。如常见开张开业的喜联上大书"金日开业"，就是利用"金""今"谐音转换而成为口彩语的。民间情歌经常用谐音双关的表达方法来含蓄而深情地表达爱情，如用"莲"谐音双关"恋"，既表达了相恋之情，又树立了所恋之人的形象，比喻相恋的纯洁高雅。莲字就成了表达爱情的吉祥字。

　　谐音有许多是通过实物去表现的，这些实物成了谐音民俗的载体，我们称之为民间谐音吉祥物。这些吉祥物用谐音形式表示意义，即它们的名称都能表示吉祥意义。如"柴""菜"在有些地方谐音"财"，便成了"招财进宝"的道具；又如"栗""蛎""鲤"谐音"利"，"鸡""鲫"谐音"吉"。求孕妇女在吃瓜的时候，总要受到一些好心人的询问："有籽没有？"而这些妇女必须回答"有"。"多不多？""多！"在这里，"籽"因谐音"子"而成为生育吉祥物。浙江沿海渔民年除夕下午祭船官老爷，用猪头、猪耳、猪舌头，但当地人避舌为"赚"，所以这三种祭品表示取利之彩头、顺风、有赚头之义。猪头、猪耳、猪舌便成为很多仪式的吉祥物。

　　同一个字往往有不同的谐音字，表示不同的隐含意义。如"八"，在南方与"发"谐音，代表发家致富，大发横财，而在有些地方则谐音"巴"，是生活艰难、困苦的意思。另一方面，梨、蛎、栗都是同音字，但梨只能谐音"离"，表示分离，而蛎、栗却谐音"利"，表示大吉大利。

　　也可用抽象的艺术形式谐音，即以物形谐音，也就是不用实物而用剪纸、挂千、年画、符帖等民间艺术形式去表达意义。

　　另外一种利用谐音构成吉祥寓意的方法是借事相谐，即借动作与一定意义的字音相谐，取其隐含意义。如"双喜临门"，就是把两个"喜"字组成一个符号，然后把它贴在门上，光有两个"喜"字不行，必须有贴在门上这件事，才组合成"双喜临门"。再如我们上文提到的"福到了"，必须将"福"字倒贴，才能构成"福到了"。

　　吉祥文字的谐音多用来暗喻事物，如年年有鱼（有余）、年糕（高升）、过年吃桔（开吉）、包粽（包中）。例如在羊年里，谐音形式的贺词有：喜气洋洋、三阳开泰、洋洋得意等。大家都觉得"八"这个字吉利，因为在南方，"八"与发财的"发"谐音。在春节期间，这类文化的特点更是发挥得淋漓尽致。雕刻、年画图案上面刻的有两条鱼、荷叶、藕，这寓意着"连年有余"；一个胖胖的憨态可掬的小猪（祖），背上驮着三个叠在一起的个头逐渐减小的猴（侯）子，寓意着"祖祖辈辈升官封侯"；一只大象（相）背上驮着一个猴（侯）子，寓意着"封侯称相"；白菜寓意着"百财"；葫芦寓意"禄"；百合花寓意"百年好合"；上面一个如意、下面一颗人参（人生）组成的工艺品寓意"如意人生"；大象寓意

着"吉祥";核桃也是吉祥之物,核字谐音和(合),寓意合家幸福平安、和美生财、家和万事兴。

蝙蝠的"蝠"与"福"谐音,故在吉祥图案中,蝙蝠就成了幸福和福气的象征,并且构成了很多种吉祥图案,如"福在眼前""五福捧寿""福寿双全";鱼和"余"谐音,鲶鱼和"年""余"谐音,戟、磬分别和"吉""庆"谐音,于是构成了"连年有余""吉庆有余"等吉祥图案;莲和"连"谐音,笙和"生"谐音,桂圆的"桂"和"贵"谐音,组合在一起就成为"连生贵子"。

民间常用的谐音吉祥字有:

鞍—安:旧时婚礼举行跨鞍仪式,取"平安"之意。

八—发:"888"寓意"发发发"。

柏—百:百事大吉。

材—财:棺木俗称"材",谐音"财"。

菜—财:春节吃生菜,谐音"生财"。

柴—财:有些方言"财""柴"不分,故春节有送柴风俗。

秤—称:婚礼用秤,义为"称心如意"。

绸—稠:用绸料做嫁衣,祈愿子多福多。

葱—聪:用在祈子仪式中,取"聪慧"之意。

灯—丁:用在祈子或庆贺新生儿诞生的仪式中,取"添丁"之意。

钉—丁:用在祈子风俗中,取"添丁"之意。

蝶壶:用在贺寿图中,寓意长寿。

斗升:斗,俗称"升",取"步步高升"之意。

斗陡:在婚礼的斗中放有麦麸,取"陡富"之意。

福:蝙蝠在民间象征福。

腐—福:民间春节喜用豆腐,取义"都有福"。

糕—高:枣糕,谐音"早高"。

瓜—娃:祈子吉祥物。

棺—官:谐音解梦方法,俗信以为梦中遇到白事、棺椁视为吉利。

桂—贵:组成"早生贵子"的彩语,或取"富贵"之意。

盒—和:用在民间图案中,取"和睦"之意。

鸡—吉：取"吉利"之义。

今—金："金日大吉"，用于店铺开张。

九—久：为吉祥数字，久长之意。

橘—吉：春节送金橘，谐"金吉"。

裤—富：有些方言"裤""富"不分，故民间有新娘缝裤风俗。

栗—利、立：取"立子""吉利"之意。

蛎—利：同上。

莲子—恋子：民歌中常用"莲子"借指所爱恋的人。

梁—梁：民间喜用榆木为梁，谐音"余梁"。

鹿—禄：鹿为民间吉祥图案，取"福禄"之意。

猫—七：用作祝寿图案，寓意长寿。

梅—媒、眉：要梅、送梅象征求偶。

瓶—平：民间吉祥图案，取"平安"之意。

芹—勤：育儿风俗，送芹菜而贺生子。

笙—生：用在催生礼俗中。

柿—事：柿饼、柿子多用在春节中，取义"百事大吉"。

瘦—寿：瘦石是长寿的象征。

丝—思：常用丝表达思念。

碎—岁：取"岁岁平安"之意。

蒜—算：取"知数""会计算"之意。

童—同：民间以童谐音"同"，构成"普天同庆""同贺新禧"图案。

螟—喜：民间以螟子为喜兆。

咸—贤：民间把盐放入婚嫁嫁妆中，取"贤惠"之意。

象—祥：民间以大象为吉祥图案，取"吉祥"之意。

鞋—谐：新娘向婆家人赠鞋，取"和谐"之意。

杏—幸：民间喜用杏木做门板，取"幸运"之意。

羊—祥：旧以羊为聘礼，取"吉祥"之意。

西—有：民间春节有张贴"西"字的风俗，寓意五谷丰登，家里富有。

鱼—余：民间用鱼表示"有余"。

榆—余：民间喜用榆木做梁，取"有余"之意。

柏籽—百子：民间用其表示子嗣旺盛。

柱—住：民间喜用"柱子"为乳名，以求永驻、不生病、顺利成长。

3. 会意构成

从"万福图""万寿图"的形式，到民间吉祥字和道教符箓的象征，由于自身的特点，汉字始终保持着表意和图像之间的张力。

在吉祥文字里，有一些是字符，有的是几个字合写在一起，读的时候不能当成一个音或者的一个会意字，如民间经常用的"招财进宝"和"黄金万两"合体字。

有的是用会意的形式组合成一个字体，却读成两个字两个音，如"双喜""新禧"。

有的则用字数与文字会意合意，构成我国特有的艺术图卷，如《万福图》《百寿图》等。

道教的符箓则是汉字的变形和变体、合体，被包装为具有除凶化吉神秘功能的文字。

人们对这些文字、字符的发展体现了人们的创造力和审美情感。这种发展包含从部落图腾演变到汉字再到中国传统文化的象征意义的两次大飞跃。

## （二）构成的特点

1. 地域性特点

在闽南地区的婚礼场合常听到一些吉祥歌谣、诊语，叫作"说四句"。"说四句"在婚庆中一直贯穿婚礼的整个过程。如：

新娘新郎来吃圆，吃到一家团团圆。顶厅放谷，下厅放钱。

卜食（要喝）新娘一杯茶，互恁（你）一年生双个，一个手里抱，一个土脚爬。

食恁一支烟，互恁尪某年年春，食恁一杯茶，互您年底生双个。

这些吉利话是借用汤圆、新茶、香烟的谐音来表示吉祥意义的。此外，过年要蒸年糕，谐音"年高"；年夜饭菜插红花称"红春仔"，因"春"与闽南话"剩"谐音，寓富余之意；围炉吃火锅，吃肉丸（圆）鱼丸（圆），加上家人欢聚，合称"三元"；有的吃排骨汤加肉丸，寓意"骨肉团圆"。此外还有"菜头"谐音"彩头"，"豆腐"谐音"都富"，"虹仔兜"（海蛎拌薯粉制成）谐音"兜金兜银"，吃甘燕寓"节节甜，年年好"。

在台湾，除夕要准备春饭和甘燕。"春饭"就是在盛得尖尖的米饭上插上剪纸的春字，因为闽南话"春"与"剩"谐音，意为"岁岁有余粮，年年食不尽"。竖放在大门后面的两根连须带叶的甘燕叫"长年燕"，取又长又甜、家运吉利之意。桌上一定要有芥菜，叫"长年菜"，象征命长。桌上要有"韭菜"，"非"和"久"谐音，象征长寿。鸡的谐音"家"，"食鸡起家"，可大振家声，所以还必须有鸡肉。

在粤语中，数字"8"尤其受到人们的青睐，因为"8"与其方言的"发"字谐音（声母不同，但韵母与声调均同）。广东人最喜欢选用的一组数字是以"168"结尾的数组，如电话号码、手机号码、车牌号码、房号、邮箱地址等，因为"168"在粤语中与"一路发"谐音，取"不停地发财"这一吉祥意。其他数字也深受欢迎，如"9898"（久发久发）"198"（要久发）等，有的还把"8""9""6"等数字重叠在一起，如"888""999""66"等。此外，数字"3""6""9"等也较受青睐。这些数字在粤语中的读音与表示吉祥、美好愿望等字的读音相同或相近，因而人们在选择结婚日期、电话号码、房号等涉及数字时会不自觉地挑选它们，并形成了独特的数字文化。

如果在购物讨价还价的时候，用以上这些吉利数字，广东的老板们就会很高兴。过年的时候，人们总是很喜欢用有头的生菜并绑上几根葱和蒜作为回礼馈赠给来访的亲友，寓意有头有尾、和气生财、聪明伶俐、顺顺利利，因粤语的"生菜"与"生财"谐音，"葱"与"聪"谐音，"蒜"与"顺"谐音。此外，回礼中也肯定要放上一对橘子，因方言"橘子"中的"橘"与"吉"同音，寓意出门大吉大利。

凡是未婚的青少年在串门时总会收到已婚的亲朋好友或邻居给的红包，乖巧的小孩儿伸手拿红包时，还不忘在主人面前送上一句广东人最爱听的"恭喜发财"，然后才是"利是逗来（拿来）"。在粤语中，人们称"红包"为"利是"，与"利市"谐音，取生意兴隆的吉祥意。他们还把"空屋""空铺"称作"吉屋""吉铺"或"旺铺"，出租房屋写成"现楼交吉""旺铺招租"。因"空"在粤方言中与"凶"同音，如果"空"与居住地或商铺联系在一起便是不吉利的，因此广东人又找了一个与其谐音字"凶"意义相反的"吉"字来取代它，以图大吉大利。

此外，人们还把"黄瓜"（"黄"姓人特别忌讳，因"瓜"在粤语中有"死"的含义）称作"青瓜"，把"苦瓜"称作"凉瓜"，把"伯母"（"母"与"无"同音）

称作"伯娘",把"伞"(与"散"同音)称作"遮",等等。

2. 民族性特点

有的民族有自己的文字、语言,多使用自己本民族的吉祥文字。如藏族同胞过年时张贴用藏文书写的扎西德勒字符,在各种器物上刻上扎西德勒字符,以图吉利。印有扎西德勒藏文字符的哈达最为珍贵。吉祥字符除了常用的扎西德勒,还有扎西德勒彭松措(愿吉祥如意美满)、阿妈巴卓工康桑(愿女主人健康长寿)、登杜德哇涛巴学(愿岁岁平安吉利)、朗央总久拥巴秀(愿年年这样欢聚)等。

3. 时代性特点

旧时,各地多在年画、刺绣(苏绣、蜀绣、湘绣等)、印染、陶瓷、剪纸、木雕、石刻、砖雕、木器家具等方面用吉祥文字。1980 年 10 月,江苏泰州明代徐蕃夫妇合葬墓出土了徐蕃妻的贴身内衣背心,其后背外面缝了 5 枚厌胜钱,钱文分别为"风调雨顺"(上)、"天下太平"(中)、"国泰民安"(下)、"极乐潇(逍)遥"(右)、"早升仙界"(左),皆有吉祥寓意。

古时,民间雕刻门墩通常会刻上"金折子""万字迭不断""灯笼角""龟背图""金砖墁地""暗八仙""松鹤延年""双喜临门""六合同春""一本万利""二龙戏珠"等吉祥图案。过去有些妇女还会捏面羊,所谓面羊其实就是面塑、面花,造型多有"寿桃""钱龙""大枣山"等吉祥图案,寓意吉祥。

民间曾长期流传"鸳鸯"图案和"连理"纹样。《客从远方来》:"文采双鸳鸯,裁为合欢被。"梁武帝的《秋歌》:"绣带合欢结,锦衣连理文。"《西京杂记》曾提到有鸳鸯纹的"鸯锦",南朝则有"鸳绮",唐代又有"鸳被",直至近现代还有"鸳鸯被""鸳鸯履""鸳鸯兜肚""鸳鸯荷包"。

## 四、文字与吉祥的变异与发展

### (一)商业化发展变异

在市场经济条件下,吉祥文字主要受商业化因素的影响。

1. 商品化

吉祥文字被当作各种商品进行包装,被大量制作生产出来,成了各种装饰品。

2. 文化包装

一般的商品只要用吉祥文字做包装，便具有了中华民族传统文化的韵味，深受民众的喜欢。

3. 商标侵权

由于吉祥文字的市场效应和经济利益，吉祥文字具有了一定的独占性，一旦进入商标领域，就要受到法律的保护。如果出现雷同，就可以追究法律责任。

### （二）民间吉祥文字的变异

民间吉祥文字的变异主要形式有两种：

1. 字典上见不到的"字"

人们利用汉字的造字特点，制造了大量字典上见不到的吉祥文字。我们称之为吉祥文字符号，而不能称之为文字。因为文字一般是一个字一个音节，而这些吉祥字符则是一个符号有多个读音，或者表示一个词组的意义，甚至多个符号共同组成一个意义，如双喜、百福、招财进宝、黄金万两等的民间写法。

2. 花鸟文字

民间还有一些吉祥文字，将字体演化为美丽的花鸟图案，使文字具有了花鸟般美丽的形体。这就是民间的花鸟文字。我们在旅游景点见到的专门用画笔给游客书写姓名匾额的民间书法家，使用的字体一般就是这种花鸟文字。

## 第二节　吉祥文字图鉴释义

### 一、瓦当文字

瓦当是古代建筑檐头筒瓦前端的遮挡物，是我国建筑中集图案、书法、工艺雕刻于一体的装饰材料。字体在瓦当上的排列比较讲究，分割形式趋多样化，左右读、上下读、内外读、旋转读等均可自由发挥文句顺序。篆书在瓦当上的排列组合，还与建筑环境相吻合，这是它的基本构图原则。在圆形的当面上，文字纹饰方圆并存，点线结合，曲直相辅，穿插呼应，促短引长，形成多样的文字形象，可以说，文字的装饰功能超过了文字的表达功能。

文字瓦当，在汉代相当盛行，它给中国建筑史、汉字学、图案学等学科留下了丰富的形象资料。文字纹瓦当是以文字作为瓦当装饰的主体，是汉瓦当中数量最多又别具一格的品类，字体以篆书为主，兼有隶书，文字内容多样，东汉以后渐趋衰落。

根据内容和使用范围可分为宫殿类、官署类、祠庙类、吉语类、记事类等。宫殿类的文字瓦当有"甘林""年宫""兰池宫当""鼎胡延寿宫""齐园宫当"等。官署类的文字瓦当有"右将""宗正官当""都司空瓦""上林农官"等。祠庙类的文字瓦当有"永寿无疆""泰灵嘉神""长陵西神""殷氏冢当""鲜神所食"等。记事类的文字瓦当有"惟汉三年大并天下""乐哉破胡""单于天降"等。吉语类的文字瓦当有"延年益寿""长乐未央""万岁""千秋""天地相方""与民世世""中正永安"等。使用文字作为装饰，可以直接表达内心世界，直接祈求祥和如意。另一方面，文字的结构形式是以装饰性为根本准则的，讲究均衡、均齐和整体协调。

由于瓦当所处的位置在相当高度的尾顶檐头，离地面有一定的距离，所以，既要考虑装饰效果，又要兼顾突出主题，人们就以中轴线对称结构、辐射回旋结构或任意灵活结构处理当面，主要有求心、放射、对称、相向、平衡、交叉、穿插等诸式，无论内容多少，均以圆满为基本要求，或以当心为基点，作环状结构，都力图做到结构均衡，主题突出，这是符合人们对吉祥审美要求的。

汉代瓦当中的文字，在结构形体的装饰化上，往往与表述的内容之间有着互通的默契，装饰形式常对应于内容，是内容的形象表述。在字体的形式上，从秦以小篆体为主向汉隶形发展，存有一种由小篆到缪篆、由古隶体进而到隶体的变化轨迹，其间还有少数鸟虫篆和芝英体等不同书体变化。从整体上看，字体结构疏朗、平静、毫无局促之嫌。在笔画上，有一种闲庭信步之美。另外，无论是篆或隶体，所表现出的是一种完全装饰化的文字，是那一时代特有的"美术字"，具有独特的装饰性。例如，汉代"冢"字瓦当，字体有篆、隶两种，有的四角饰以云纹、星月纹、鸟纹等秦代"延年"纹瓦当，直径一般在13—16厘米之间，当面下部有一鸿鹄纹，引领展翅作飞鸣状，当面上部有篆书"延年"二字，人们习惯称之为"飞鸿延年"瓦当。汉代"长生未央"瓦当，直径在14—20厘米之间，与之相似的还有"长生吉利""长乐未央""常生无极""长生乐哉""长生万岁""长

乐康哉"等近百种，字体变化多，装饰效果极佳。汉代"富贵万岁"瓦当，直径一般在 15 厘米左右，当心有纽，四角各有一乳钉纹文字均为篆书，有些边缘处还有一周绳索纹。内容与之相近的还有"元大富贵""长乐富贵""大吉富贵""富贵未央""造富贵"等汉代"长乐未央千秋万世昌"瓦当，直径 17 厘米，"长乐未央千秋万世"八个篆字围绕着中间的"昌"字，当面没有其他装饰，文字布局极精妙：内容与之相近的还有"千秋万岁余未央""千秋利君长延寿""千秋万岁与天毋极""千秋万岁安乐无极""长乐未央延年永寿昌""延寿万岁常与天久长"等。当面无论文字的字数多少，其结构形式以装饰性为基本准则，遵循着均衡匀称、整体协调、笔笔和谐的装饰原则。

汉代的瓦当文字，在内容及风格上所反映的是时代的政治、经济、文化繁荣的盛况，象征的是国泰民安、世盛人和的情景，文字多用阴文线雕，装饰得体，汉字实体与虚体空间协调，体现了以线造型的特点。另外，有些字体完全是图形化的装饰，这种文字通过添加或减少笔画的方式进行组字，字的笔画构成装饰纹样的一部分，又具有象形的形象意义。如"永受嘉福"瓦当，与其说是文字，不如说是一组缠绕盘曲若云若凤的纹样。

## 二、福字纹

要说中国的吉祥符，最有名、最常用的恐怕要算是"福"了。每到年节，或者是所有平常的日子，我们都可以见到到处张贴、悬挂的福字或装饰福字的工艺品，而我们每一个人也都正是这种习俗行为的参与者。这里，不能说"福"不再是一个汉字，然而，它确实已经符号化了，人们不再认为是在张挂"福"这样一个汉字，而是在渲染"福"这种中国人自古及今积淀下来的人生信念。

福不像寿、喜、富、贵那样有明确的含义和评价标准，它比较笼统，似乎说不清，但又实实在在地存在着。福究竟有着怎样的内涵呢？古来最好的诠释，应该是《尚书》对五福的界说。《尚书·洪范》说："五福，一曰寿，二曰富，三曰康宁，四曰攸好德，五曰考终命。"[①] 宋代大儒朱熹要他的学生蔡沈给《尚书》作注解，成《书集传》，对这段的解释是："人有寿而后能享诸福，故寿先之。富者，

---

① 〔春秋〕孔子. 尚书 [M]. 长春：吉林文史出版社，2017.

有廪禄也。康宁者，无患难也。攸好德者，乐其道也。考终命者，顺受其正也。"其实，寿、富、康宁的意思并不难理解，后两福才有些让人费解，而蔡沈对此也并未解释清楚，或者说解释得有些偏差。又有人解释"攸好德"，说是"所好者德"；解释"考终命"，说是"皆生佼好以至老也"。这算是解释得比较清楚了。与典籍里的说法相对，民间认为五福指福、禄、寿、喜、财，其中禄、寿、喜、财的内涵十分明确，只有福有些含糊。此外，传统的吉祥话中还有"三多"一词，具体指多福、多寿、多男子，福也是与比较明确的多寿、多男子相对，显然有别的意义。

无论是典籍里的五福，还是民间的五福，都说明福的内涵十分丰富，既具体，又含糊。怎样的人才算有福呢？考察一下历史也许能找到答案。《元史·严宝传》里记载："（元太宗）数顾宝谓侍臣曰：'严宝，真福人也。'"福人严宝历仕金、宋、元，出征则旗开得胜、所向披靡，理政则境内安堵、吏民景仰，以至于去世后"百姓悲痛万分，野哭巷祭十余日不止"。而民间所谓"全福人"，则指在上父母康健、同辈既有兄弟又有姐妹、在下儿女双全的人。宋金澶渊对阵的时候，宋真宗问谁能带兵出战，寇准无奈推荐了王钦若，说王是福将。所谓"福将"，是运气好、所至如意的将领。北宋君臣显然不怎么如意，所以王钦若算不算福将，我们就不必去管了。民间传说中的福将，是隋末的反隋将领程咬金，他却真的是所至如意，要么旗开得胜，要么化险为夷。这样看，福实际上是指人生中所有好的方面，包蕴广极了。

作为吉祥图符，福以单独出现（包括些微的修饰）的时候为最多。在早些年，福字常见于家具、建筑、什器。比如家具上雕镂福字，配合其他的吉祥物或装饰纹样。建筑上用福字，常见的是在裙墙的砖上和门扉的裙板以及窗棂、屏风上雕刻，而最显眼的则是进院门照壁上的大福字。至于过年时贴福字、剪带有福字的窗花，则更为普遍。

过年贴福字讲究倒着贴，寓意"福到了"。据说这还有一段故事。相传某年除夕，慈禧太后给大臣赐自己手书的"福"字，恭亲王因为有心事而把手中的"福"字拿倒了。文武百官为此都捏了一把汗，李莲英为敲恭王的竹杠而辩解道："老佛爷寿比南山、福如东海，新年接福，福就真到（倒）了。"慈禧大喜，当然没有责怪。恭王回府，赶忙派人给李莲英送去谢礼，府门上也重新贴了倒"福"字。从此以后，民间就渐渐效仿开来。当然，并不是所有的"福"字都倒贴，但僻处

暗隅则大多讲究倒着，意思是要这样的地方也有福到，而这样的地方福都到了，那阖家内外当然就福满福旺、福气融融了。比如在屋里，四壁与屋顶形成的四个角，算是屋里的僻处暗隅了，就该在那里贴个福字，而且要两墙一顶三面凌空贴，倒着贴；这样四角都贴以后，满屋顿时就充满了喜庆之气、福煦之气。这种习俗今天也广泛存在，春节时家家户户都贴福字，而且也总要遵照传统俗信倒贴些福字。

春节张贴的福字，并不是过了节就摘去，而是要让它尽可能多地保留一段时间，有的甚至保留至新的春节到来之时。婚嫁、乔迁等也有贴福字的，尤其是多用有福字的装饰。即使是平常的日子，人们也会买些装饰福字或与福字有关的吉祥图案的工艺品，摆或挂到家里。尤其是此类旅游纪念品，不仅有纪念意义，而且还意味着把当地的福气也带回了家。此外，人们随身佩饰福字小挂件的也不少，比如雕福字的玉佩、穿福字背心的生肖挂件、装饰福字的中国节等。可以贴身佩戴（如作项链或系在腰间），也可以挂在书包、手包上，或装饰在手机链上等。这样，福就随时与我们同在了。

作为源于文字的吉祥符，福字与寿字一样，常见于书法作品中。作为供悬挂观赏的福字书法一般分为两种。一种是单字一大福字，外加小字的题词、题款；另一种是用各种书体书写的福字，多以百数，称为"百福图"，是很有吉祥寓意的实用书法品。谓其"实用"，是说此类书法作品一般多是用来祝福的，并非纯粹意义的书法作品。

福字与其他吉祥符、吉祥物组合的情形也极其多见。比如剪纸窗花（图 4-2-1），就有福字与生肖图案一起的。门扉、墙壁上雕刻的福，也多用别的吉祥纹样装饰，或与其他吉祥物组合。工艺摆件、挂件中的福字，也有此类装饰。比如福字经缠枝纹装饰，就有了福运围绕的寓意；福字与盘长组合，就有了福运连绵的寓意；与卐字组合，就有了福运万世不绝的寓意。时下流行的中国结，就有盘长与福字配合的，其中的福字或用彩绳结成，或者以玉（仿玉）雕成绾在结中，雅致美观，寓意深远。见于画稿、吉祥图案中的福字，那就更是以组合形式出现了。如题名"福禄寿"的吉祥图案，就是鹿和福、寿二字在一起的纹图。

图 4-2-1　福字花样剪纸

此外，福除了以吉祥字符的形式出现外，也以象征物的形式出现。最常见的福的象征物是蝙蝠，此外还有佛手等。

### 三、寿字纹

寿（繁体作"壽"），本来是一个平凡的汉字，但由于人们长寿观念的作用，使它远远地超越了一般的文字，不仅字意延伸丰富，字体变化多端，而且成为反映人们吉祥观念中最重要主题的象征。

我国传统观念中的所谓"五福"中，寿占据着极为重要的位置。《尚书·洪范》说："五福，一曰寿"，寿排第一；吉祥图案有"五福捧寿"，是五只蝙蝠围绕寿字的纹图，寿占中心。古人认为，"人在一切在"，俗谚所谓"留得青山在，不怕没柴烧"，因而"五福中唯寿为重"。中国人抱持的是一种现世观，我们的理想、幸福大多寄托在现实生命之中。这就决定了人们执着于现世，追求生命的长久与无限。由此可知，同胞们注重寿考、在"寿"这个汉字上大做文章，就极其容易理解。

《辞源》载"寿"的释义有七项，除一项之外，其他都与吉祥观念中寿的主题有关，分别是：长久；年纪长，寿命；老年人；祝人长寿；生日，如寿辰、寿诞；旧时土葬，为死者准备殓物的挽词。在汉语里，以寿为主题之一组成的祝颂辞、吉祥话很多，诸如寿元、寿安、寿考、寿恺、寿康、寿乐等，许多事物被冠以寿字，如菊称寿客，桃有寿桃，传说中有寿木，天空里的老人星被视作寿星，

祝寿的酒被称作"寿酒"，上寿的酒樽被称作"寿樽"，还有专门用来祝寿的文字"寿序""寿诗""寿联"，等等。此外，人们还通过联类比喻、谐音假借等手法，创作了许多寿的吉祥象征物。其中有万古长青的松柏，寿可千年的龟鹤，食之延年的灵芝、仙桃、枸杞、菊花，色彩缤纷的绶鸟，还有生活中反映自然情趣的猫戏蝶……长寿字，如图4-2-2所示。

图4-2-2　长寿字

作为吉祥符的寿字，已经不再是一个一般的汉字，而是被图案化、艺术化。据统计，"寿"字有三百多种图形，变化丰富。其中有单字表意的图案，字形长的叫长寿，字形圆的叫圆寿（无疾而终称为"圆寿"）或团寿；也有多字表意的图案，譬如常见的"百寿图""双百寿图"，是由不同书体的"寿"组成的，其中又有列成方形、圆形和寿字形的；此外还有与其他吉祥物或吉祥符号组合的图案，诸如：

万寿团——由卐字和寿字组成。

如意寿字团（图4-2-3）——如意头与寿字组成。

如意团万寿——如意头与卐字、寿字组成。

五福捧寿（图4-2-4）——五只蝙蝠围绕寿字的纹图。

多福多寿——许多蝙蝠和寿字的纹图。

图 4-2-3　如意寿字

图 4-2-4　五福捧寿

　　独立的寿字图案和与其他事物的组合图案，广泛地运用于我们的日常生活和礼仪生活中。祝寿送一幅"百寿图"，是顶好的礼品，这不言而喻，而其他有关祝寿的礼物，也有贴寿辞或寿字的。在日常生活中，这些字符、图案也常见于衣料、建筑、家具、什器等。旧时，上了年纪的人常穿衣襟有寿字的衣服，枕头顶部绣寿字，锦缎被面织寿字。北方农村民居的炕围画中也常见寿字，夏天用的纱门有做成寿字形框架的，橡子头的平面上有漆寿字的，砖墙也有刻寿字的，更有在进院门的照壁雕刻寿字或鎏金百寿图者，等等。

## 四、囍字纹

囍，习惯读作"双喜"。它是一个汉字，也可以说是一个图符。在我国，它是家喻户晓、尽人皆知的吉祥符。

据传，囍为宋代大文豪王安石所创。一次，王安石进京赶考，见一大户人家门前张灯结彩，灯上悬挂一副上联"天连碧树春滋雨，雨滋春树碧连天"，传予众人，说是小姐出的上联，有谁对出下联来，就将小姐许配他，但始终无人对得上来。王安石见此颇觉有趣，但因为应考在即，当时没有理会，却将联语熟记于心。考试时，王安石顺利闯过诗、赋、策论三关。不料主考官还要试一下他的机智，面试时考官出一上联"地满红香花连风，风连花香红满地"，要王安石对下联。王安石灵机一动，随口将小姐的上联说出作为下联。科考结束后，王安石急赴那户人家。恰好还无人对出下联，王安石即用考官的联语应对。主人见王安石才思敏捷，一表人才，为得到如此乘龙快婿而心中大喜。洞房花烛之时，又得知其金榜题名，王安石情不自禁，铺纸濡墨，挥毫连写两个大喜字，以表达喜上加喜的心境。从此，"囍"就成为喜庆，尤其是婚庆的吉庆符瑞。其实，囍并不一定就是王安石所创，因为传说中的联语不止一种，见出经过人们的演义；而另有传说则说囍为苏州一位姓方的举子所创。一致的是，双喜均为《四喜诗》中的后两桩：洞房花烛夜，金榜题名时。

中国人的人生态度一般都是入世的，热爱现实生活，追求现实生活的充实、欢悦。因而，人们把许多事物都视作喜，诸如婚娶、中考、路遇故旧、亲朋来访等等，都是喜。由此，人们也创设了许多表示欢乐喜庆的吉祥物，如喜鹊、喜蛛、鹳、獾等。双喜临门之时，除用两只喜鹊表情达意之外，又创造了使用起来更加方便而直观的"囍"，恰切地表现情感意绪。

囍在日常生活、礼仪生活中的应用极为广泛，尤其是多用于婚嫁的各种装饰和礼仪之中，且多以剪纸的形式出现。当今社会，人家嫁娶，都要在门口左右贴大囍字，娶亲的汽车上也要贴囍。新房之中，家具、墙壁、门窗也多贴囍。贴在屋顶四角的囍倒置，俗称"喜到"，以"倒"谐"到"之音。

新婚所用的被褥、妆奁以及其他几乎所有用品，也多织绣、图绘囍字。锦缎被面有织"龙凤双囍"者，是龙凤围绕囍的纹图。又有"双凤双喜"，是双凤围

绕囍的纹图。由于喜庆欢悦是人们无时无刻不向往和追求的目标，故而囍也常常见于日常生活。举凡画稿、衣料、建筑、家具、什器或其他日用品上，均可以见到囍的纹图。就图案而言，囍的变形还有长囍、圆囍等。清金錾蝴蝶纹囍字顶针，如图4-2-5所示。

图4-2-5　金錾蝴蝶纹囍字顶针（清）

表示喜庆欢悦的意思，还有"禧"字。禧的意思是幸福吉祥，与囍大致相同。我国一些地区，春节在屋内房梁上贴吉祥话，其中有"抬头见禧"；又在院外墙壁、树木上贴吉祥话，其中有"出门见禧"，等等。

## 五、卍字符

对一般民众而言，大家并不一定知道卍是一个汉字，却知道它是一个并不少见的符号，而且有吉祥寓意。的确，卍原本是古代的一种咒符和标志，是太阳或火的象征。卍在梵文中读作 Srivatsa（室利靺蹉），意思是"胸部的吉祥标志"。佛教典籍说佛祖释迦牟尼再世而生，胸前隐约凸起卍字纹。这种标志旧时译为"吉祥海云相"，是佛祖释迦牟尼三十二相之一。从卍的两种意译可知，它是吉祥幸福的象征，诚如佛经《华严经·入法界品》所说："胸标卍字，七处平满。"建筑彩画中的卍字纹，如图4-2-6所示。

图 4-2-6　建筑彩画中的卍字纹

佛教传入我国以后，波及人们物质、精神文化的许多方面。语言文字方面也是如此，比如汉语词汇中有许多就是佛语的借用，卍也是如此。北魏时期有佛经把它译成"万"，后来唐代的玄奘又把它译为"德"。卍正式被用作汉字，是在女皇帝武则天当政的长寿二年（693 年）。唐代僧人慧苑的《华严音义》记载了此事："本非汉字，周长寿二年，权制此文，音之为万，谓吉祥万德之所集也。"

卍尽管被采用成了汉字，但它更多的还是以图案的面目出现、被应用，就像"囍"一样。形式上，它有左旋与右旋两种，佛教一般用右旋的，民间所用则左旋、右旋均有。左旋万字流水纹，如图 4-2-7 所示。卍的吉祥寓意与其形状和发音有关。就形态而言，卍呈现旋转不停之态，又可以连续组合，因此有连续不断、永恒永固之意；而译音"万"，不仅可代汉字的"万"，也有万代绵长之意。

图 4-2-7　左旋万字流水纹

卍的应用有单独使用的，更多的则是借卍四端伸出、连续反复而绘成各种连锁花纹（多为四方连续图案），意为绵长不断，称为"万字流（曲）水"。单独的

卍和万字流水及万寿图案多用作图绘的底纹，广泛用于衣料、建筑、家具和什器。其中最突出的当推衣饰：旧时，有万字锦缎，城乡的头面人物多有以此作衣料制成长袍马褂者；君主大臣的龙袍朝服也有绣或贴卍字者。这大约正是要图个"胸标卍字，七处平满"的吉利。民间的织物、绣品和衣饰上也多用到卍字。

卍字与其他图符组成的合成图案也很多，诸如写与变体寿字组成"万寿"图；葫芦与卍字组合，寓意"子孙万代"；四个如意头组成柿蒂形，中心饰一卍字，寓意"万事如意"，等等。

另外，据传有四果，又称万寿果，也是吉祥珍品。清人李调元的著作《南越笔记》谈到广东的果品时就说："师果，果作乐字形，画甚方正，蒂在字中不可见，生食香甘，一名蓬松子。"这可以说是卍的又一番奇景了。

# 第五章　吉祥动物纹样

将事物寓以吉祥之意，不仅是中国民间思想的体现，也是传统纹样创作的主体。现实生活中总有些不如意的时候，这也是人们喜欢把美好希冀与愿望寄托在所造之物中的原因之一，通过借用纹样表达最美好的祝福，也是中国人智慧的体现。本章内容为吉祥动物纹，包括吉祥动物纹样概述、吉祥动物纹样图鉴释义。

## 第一节　吉祥动物纹样的概论

### 一、吉祥动物纹样含义和特点

动物纹样几乎占据了我国古代时期的一半，即自夏商周到六朝。动物纹样在装饰中占主导地位，反映了在生产力低下的阶段，人们表现动物所具有的超人力量，并借助该力量从心理上战胜外力的一种观念。动物纹样的艺术表现，既有现实中真实存在的形象，也有以想象为主的各种非现实动物，它可以是不合理的，但被认为是有力量的。到了汉代，动物纹样逐渐开始与人伦、方位、色彩、季节等多种意义相联系。动物具有活动性和神秘性，因而可以被人为地赋予神秘的意义和神话的色彩。

### 二、吉祥动物纹样的发展历程

动物纹样在我国丝绸装饰领域应用得甚早，这与原始的图腾崇拜有着密切的关系。图腾是原始社会各氏族公认的与本氏族集团有着一定血缘关系的一种动物或自然物，是一个族群的族徽，在氏族内有着极其崇高的地位，常常出现在生活领域的各种装饰中，如衣冠服饰、生活器具等，有的甚至还在身体上绘刻此种图样，以示信仰。

商周时期动物纹样大量应用在装饰领域，但与先前不同的是，此时的动物纹样渗入了更多的抽象成分，使其在具备兽性的同时，透露出更多的神秘性，其造型夸张、狰狞，具有超凡的威慑力量，其中最具代表性的就是饕餮纹。这种幻想出来的动物纹样大都用于青铜器装饰，在丝织品装饰上未见应用。但从商周时期的相关文献记载来看，动物纹样已经应用于当时帝王后妃的礼服之上，但仅存在于文字，难得见其实物。如"十二章纹"中"华虫"一章即为飞禽，"宗彝"一章上则有虎纹。华虫就是长尾野鸡，因其文采鲜艳，寓意文章之德，所以用作帝王衣饰。

商周以后因受谶纬学说的影响，人们对动物的认识蒙上了更神秘的色彩，除了龙凤外最鲜明的就是四神纹（图5-1-1）。所谓"四神"即"四灵"，分别指龙、凤、麒麟、龟蛇合体的玄武，是祥瑞之征。《礼记·礼运》中记载："麟、凤、龟、龙，谓之四灵。"[1] 这四种动物代表着现实中的鳞、毛、羽、虫四类动物。春秋战国以后，一些现实生活中的动物被赋予了吉祥寓意而出现在织绣纹样中，并有大量的实物可见，如湖南长沙马王堆、湖北江陵等地楚墓出土的衣衾上，就有大量的动物纹样。这个时期的动物形象多富有装饰趣味，写实风格的作品不多。鸟身或为正向或为侧向，且大多经过变形处理，给人以神秘浪漫之感，龙、凤、虎、豹等则身形矫健，腾云驾雾，且多长有双翼，带有神秘的浪漫主义气息。魏晋南北朝时期的动物纹样，常见的有鱼纹、马纹、牛车纹、象纹、天禄辟邪纹、龙纹、凤纹、迦陵频伽纹和十二生肖纹。

图 5-1-1　四神纹石刻

---

[1] 〔西汉〕戴圣编著；张博编译. 礼记 [M]. 沈阳：万卷出版有限责任公司，2019.

隋唐是敦煌造窟的盛期，这个时期石窟的动物图案从原来的简约俊逸风格渐渐转向写实细腻风格。这个变化与当时的审美风格相一致，也与壁画主题内容和构图形式的演变有着密切的联系。隋唐时期，作品形式主要是大型的以中轴线左右对称的经变画，而不再是横向自由构图的本生故事画。原来的佛教本生故事画，往往取材于印度神话、民间传说，重点表现故事情节，主人公往往是画面中的动物形象，如"九色鹿本生""猴王本生""象王本生"等。因此在画面中占据突出地位的是动物形象。而隋唐的经变画主要是描绘佛国净土庄严的景象，画面重在表现整体场面，动物形象所占的面积和篇幅很小，只是作为画面的局部点缀，这一时期的动物造型更多来源于现实生活，因此动物造型被描绘得十分写实和具体。宋元时期，瓷器上的鸟纹、鱼纹作为主题图案，具有浓郁的装饰情趣；明清时期，瓷器上的动物图案多为写意风格。

## 第二节　吉祥动物纹样图鉴释义

吉祥动物纹样出现的历史较早，已发现的新石器时期的陶器上已经出现有大量的动物图案，包括鱼纹、鹿纹、狗纹等，多较为抽象，除抽象性的动物纹样之外，还包括传说中祥瑞的动物纹样，如龙纹、凤纹、麒麟纹、饕餮纹等，这些动物纹样被先人们巧妙地组成各种类型的图案，并一直被使用着。

### 一、螭纹

螭是中国古代神话中的神兽，是龙的前身，所以也有人把螭称为螭龙。螭是一种四脚、长尾、头上无角、类似壁虎或蜥蜴的爬虫。螭纹盛行于春秋战国时代，当时的螭纹是圆眼大鼻，细眉粗颈，身体呈弯曲状，脚爪上翘，身上以阴线勾勒。汉代的螭形象与战国时代并无太大差别，仅仅是尾巴开始卷起。宋代的螭鼻子下面多了一条极宽而且非常有立体感的阴线。元代螭的形象则是宽头高额，眉、眼、鼻、口全挤在面部下方，只占面部的三分之一，形体生动、优美。到了清代，螭纹的写实性得到加强，其形象却略显呆滞，毫无生气。螭纹是一个很大的概念，由于古人在创作时加入了一些幻想和夸张的成分，因此大可以将头上无角、四脚、长尾的爬行动物饰纹都归入螭纹之列。

## 二、龙纹

龙是中国神话传说中的神异动物，根据古籍上的记载，可知龙身体长，身上长有鳞，头上有角，有脚可以走路，也能腾云驾雾，会兴风降雨。在殷商出土的甲骨文中有与"龙"相关的文字，而早期的历史文献中也有不少关于龙的记载。如上古文献《山海经》中说夏启、句芒等都"乘雨龙"。《易·坤》中载："龙战于野，其血玄黄。"《左传·昭十九年》中说："郑大水，龙斗于时门之外洧渊。"《竹书记年》中则说："黄帝龙轩辕氏龙图出河。"如今经过历史学家们长时间的研究和考证，龙被认为起源于原始社会的图腾崇拜，是多种动物的综合体。

从古至今，龙一直被视为中华民族的图腾，是中国古代的吉祥瑞兽，也是权力的象征。它能禳除灾难、避邪除祟，并成为中国古代延续时间最长、流传最广、影响最大、种类最多的传统纹样。各个时期的龙纹各有不同，周朝"五爪天子、四爪诸侯、三爪大夫"；元之前的龙基本上都是三爪，也有的是前两足为三爪，后两足为四爪；明代龙为四爪；清代最常见的是五爪龙。明代的龙为牛头、蛇身、鹿角、狮鼻、驴嘴、鱼鳞；清代的龙纹被严格规定成"九似"，即角似鹿、头似驼、眼似鬼、项似蛇、腹似蜃、鳞似鱼、爪似鹰、掌似虎、耳似牛。龙可分为四种：身上带鳞的称蛟龙，有翅膀的称应龙，头上长角的称虬龙，头上没角的称螭龙。

根据龙不同的形态，纹样中的龙纹可分为团龙纹、坐龙纹、行龙纹、云龙纹、夔龙纹、双龙戏珠纹等。

### （一）蛟龙纹

蛟是中国传说中的水龙，模样似龙，但角很短，有些没有角，背上有纹，全身带鳞，身体有五彩的光芒。蛟龙纹是青铜器上的纹饰之一，盛行于西周时期，身体似蛇形做弯曲绕状，一般被用在壶等器具上做主纹装饰。西周蛟龙纹璜，如图 5-2-1 所示。

图 5-2-1　蛟龙纹璜（西周）

### （二）螭龙纹

关于螭龙有不同的说法，《说文》中说："若龙而黄，北方谓之地蝼。或曰无角曰螭。"螭龙纹和虎纹相近，故又被称为"螭虎龙"，螭龙纹的头和爪已经不太像龙形，身体也没有鳞甲，体型有肥有瘦，图案设计较为灵活自由。螭龙纹是较为常见的题材，但各个时期螭龙的形状有所变化。螭龙纹最早见于商周时期的青铜器上，并流行于春秋战国时期，在宋代仿古玉器、瓷器中也较为常见，后被广泛应用于房屋门窗、家具、瓷器、玉器、服饰等装饰中。

### （三）虬龙纹

虬龙是古代传说中有角的小龙。屈原《天问》中有"虬龙负熊"这样的句子。《抱朴子》中说："母龙曰蛟，子曰虬，其状鱼身如蛇尾，皮有珠。"虬龙纹早期被应用于青铜器的装饰中，此外在家具、瓷器上也常使用。

### （四）青龙纹

青龙纹也是龙纹的一种。青龙又被称为苍龙，它随着道教的兴起而广泛流传。在道教记载中，青龙"吐云郁气，喊雷发声，飞翔八极，周游四冥，来立吾左"。青龙为四神之一，象征权势和神圣，在秦汉时期运用得最广，在汉代已出现了青龙纹瓦当（图 5-2-2）以及青龙纹画像砖。

图 5-2-2　青龙瓦当（汉）

### （五）团龙纹

团龙纹是龙纹的一种，是指将龙的形态处理为圆形。团龙纹起源于唐朝，表现形式多样，有"坐龙团""升龙团""降龙团"等，由于其保持了龙的完整性，所以很受欢迎。团龙纹在明清两代被广泛应用，明清统治阶级冠服的装饰图案有"四团龙""八团龙""十团龙""十二团龙""十六团龙"等。有些图案还在圆内辅以水波纹、如意纹等。除服饰外，团龙纹样经常被使用在瓷器、玉器、屏风、漆器以及建筑彩画等方面。

### （六）应龙纹

传说中应龙是生有翅膀的龙。相传应龙是上古时期黄帝所养的神龙，曾奉黄帝之令讨伐过蚩尤。《山海经》中说："应龙处南极，杀蚩尤与夸父。"应龙纹也是龙纹的一种，多出现在战国时期的玉雕和汉代的石雕、帛画和漆器上。

### （七）坐龙纹

坐龙纹是指呈蹲坐形式、面朝正面、姿态端正的龙纹，龙的须下常设有火球，龙四爪朝向四个方向。明清两代坐龙纹被视为最高规格的龙纹，只有帝王才能使用，而且只能使用在帝王上朝的正殿和皇帝服饰的主要部位。坐龙纹的上下左右一般会设有状态不同的奔龙纹。

### （八）行龙纹

行龙纹（图 5-2-3）又被称为走龙纹，是表现龙行走的纹样，清代郡王的官服、被子常使用四团五爪行龙。行龙一般用于服饰、瓷器、刺绣、建筑等的装饰。

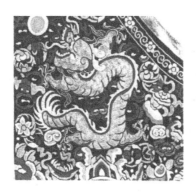

图 5-2-3　行龙纹

### （九）云龙纹

云龙纹是云和龙相结合的图案，以龙为表现主体，龙的头、尾与爪则与云结合，形成一种似云又似龙的精美图案，又被称为龙腾云海。这一图案来源于龙可以腾云驾雾、龙呼出的气可以变成云的传说。云龙纹最早见于唐宋时期的瓷器上，如晚唐五代越窑秘色瓷瓶上就已经有了云龙纹。元、明、清时期瓷器上云龙纹较为常见。云龙纹装饰性较强，因此使用范围很广，除用于瓷器外，也常用于服饰、家具、皇家建筑等，在玉器上云龙纹也较为常见。清红色织金锦云龙纹吉服袍（图5-2-4），衣料是红色织金锦，前身为从肩部腾跃过来的一只巨龙，间以祥云纹饰，下端还有行龙两团，下摆处饰海水江崖，身后亦相同。龙身隐藏于云间若隐若现。

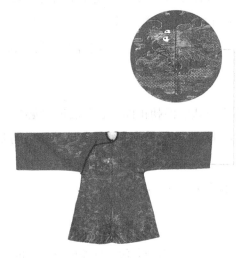

图5-2-4　红色织金锦云龙纹吉服袍（清）

### （十）蟠龙纹

蟠龙纹又被称为盘龙纹，蟠龙指蛰伏在地上没有升天的龙，龙呈盘曲环绕状。龙纹周围多刻有云纹。蟠龙纹最早被作为青铜器上的纹饰，在商代较为盛行。蟠龙纹后来多被用于建筑细节装饰中，在明清两代的宫殿、规格较高的寺庙建筑中较为常见。此外蟠龙纹也常被用于家具、金银器、玉器等的装饰。

### （十一）拐子龙纹

拐子龙纹源于草龙纹，但与草龙纹又有所不同，其形态独特，龙头呈方圆形，

线条挺拔，转角处又多呈现方角，线条简洁、流畅。拐子龙纹在明清两代常被用于家具以及室内木结构的装饰，此外也用作玉器表面的纹案。

### （十二）草龙纹

草龙纹是龙纹图案中的一种，是龙纹的一种表现形式，又被称为卷草缠枝纹。草龙纹头部是龙的形象，身体、尾、爪都被打散成卷草的形式，层次更加丰富，造型富有动感，这一纹样的装饰性也更强。

### （十三）"射眼"龙纹

"射眼"龙纹是太平天国时期独有的一种龙纹，多用于服饰。金田起义前，洪秀全出于政治需要借上帝之口称龙为"魔鬼""妖怪""东海老蛇"。他定都建国后在设计自己龙袍的时候，将龙的一只眼圈放大，眼珠缩小，另一眼按正常比例设计，两道龙眉用不同的颜色装饰，名谓"射眼"。洪秀全还规定，"射眼"龙为"宝贝金龙"。1853年后，洪秀全在《天父下凡诏》中废除了"射眼"规定，称："今后天国天朝所刻之龙尽是宝贝金龙，不用射眼也。"现今南京太平天国纪念馆收藏有一件绣有"射眼"盘龙纹的太平军将领马褂。

### （十四）二龙戏珠纹

二龙戏珠纹也是较为常见的吉祥纹样之一，为两条龙戏耍珠子的图案，应用范围很广。关于龙珠有若干种说法。《述异记》认为："凡有龙珠，龙所吐者。"《庄子》中说："千金之珠，必在九重之渊而骊龙颔下。"有人据此推测龙珠是龙自身所有。一说"珠"指的是太阳，所以在大部分的二龙戏珠图案中，龙珠上有火焰，下面多为海水；一说龙珠是指佛教的宝珠摩尼珠，又名如意珠。龙戏珠是在佛教传入中国后才产生的，而在唐宋之前的图案介于双龙之间的多为玉璧或钱币图案，所以有人据此认为，龙戏珠与佛教有很大的渊源。

二龙戏珠应用范围很广，在服饰、玉器、瓷器、建筑装饰、家具以及室内装饰使用的布幔上常见到二龙戏珠图案。有些寺庙也使用这一图案，但构图相对简单，有些龙的形象如同简化了的花纹，龙纹下方饰有云纹或水纹。

### （十五）二龙戏寿

二龙戏寿图案在明清两代较为常见，其形式与二龙戏珠图案相似，两条相对

的龙正中有一个寿字图案，也有的图案是二龙正中有一只寿桃，二龙戏寿图案体现着人们对长寿的祈求和渴盼。二龙戏寿纹在屏风、老年服饰、首饰中较为常见。

## 三、凤纹

凤是中国古代传说中的神鸟，体态和锦鸡很像，生性高洁，为百鸟之王，雄为凤，雌为凰，通称"凤凰"或"凤"。凤在中国一直被当作神鸟崇拜，关于凤鸟的传说数不胜数，从玄鸟生商、凤鸣岐山到后世的有凤来仪，凤凰一直是历代帝王治世成功、王道将兴的标志，是吉祥的征兆、祥瑞的感应。据说凤饮必择食，栖必择枝，凤凰现则天下太平、吉祥如意。凤在五行中属火，《春秋·演礼图》云："凤，火精。"其形象是综合其他禽兽的特点想象出来的，与神话传说、图腾崇拜联系紧密。春秋战国时期凤的形象有很长的卷尾和粗长的腿爪。秦汉时凤与"四灵兽"之一的朱雀已合二为一，凤尾较宽大。唐宋以后，凤的造型风格向雍容、华贵转化，喙似鹰，腿似鹤，飘逸的卷尾重新取代了宽大的凤尾，丢掉了早期粗犷的风格。元明清时期，凤的形象慢慢固定下来，凤头饰以雄鸡冠；眼睛细长上翘，微含醉意，即"丹凤眼"；尾作孔雀尾翎，或作卷草形；并在两翼内侧加饰雄性鸳鸯的羽毛，整个造型更加华丽、高贵。

凤纹是中国传统纹样之一，源于神话传说中的凤是综合多种鸟类特征形成的艺术形象，常与龙纹并用，寓意"龙凤呈祥"，象征吉祥美好。在我国新石器时代的河姆渡文化遗址中就已发现凤纹饰品。凤纹从出现开始就被赋予了比较复杂的文化内涵，曾作为火和吉祥的象征。除了封建统治者将凤喻为皇后，强调其高贵、庄严并加以推崇外，民间也常把凤作为纯洁、幸福和爱情的象征，赋予其更加丰富的寓意。自古以来，凤纹就被人们广泛应用于陶瓷器、青铜器、画像砖、画像石、瓦当、刺绣、印染品、服饰、铜镜、漆器、玉器、金银器、建筑、木雕等器物的装饰领域，丹凤朝阳、百鸟朝凤、龙凤呈祥等已成为中国工艺美术的传统纹样，并深受人们喜爱。

### （一）凤鸟纹

凤鸟纹是中国传统吉祥纹样之一。相传凤为百鸟之长、羽虫之尊，飞时群鸟相随，是祥瑞的象征。《山海经·大荒西经》记载："有五采鸟三名：一曰皇鸟，一曰

鸾鸟，一曰凤鸟。"《说文》也说："凤，神鸟也。天老曰：凤之象也，鸿前麐（麟）后，蛇颈鱼尾，鹳颡（额）鸳思（腮），龙文龟背，燕颔鸡喙，五色备举。……见则天下安宁。"雄为凤，雌为凰，雄雌同飞，相和而鸣。现在常常以"凤凰于飞""鸾凤和鸣"来为新婚夫妇祝福。凤鸟纹的构图形象为长喙鸟纹，身体为鸟，头部长有长喙。凤鸟纹有的由单凤构成，有的由凤、凰构成，历朝历代皆深受人们喜爱，其鼎盛期在周代，因此又称周代为"凤纹时代"。西周斜刻玉凤鸟纹圆形佩（图5-2-5），此凤鸟纹玉佩刻工精湛，玉质圆润，构图简洁，是西周玉器中的精品。

图 5-2-5　斜刻玉凤鸟纹圆形佩（西周）

### （二）夔凤纹

夔凤纹是中国古代传统纹样之一。其常见形象为兽头鸟身纹样，通常寓意吉祥、美好，多用于青铜器、金银器、瓷器、家具、印染品的装饰。

### （三）丹凤朝阳

丹凤朝阳是传统吉祥纹样之一。据说色赤者为凤，色青者为鸾，凤鸾都是神鸟，丹凤是鸾的一种，头和翅膀都是红色。《禽经》记载："鸾，首翼赤曰丹凤。"丹凤朝阳纹样是由丹凤对着一轮红日鸣叫组成，纹饰以此构成，寓有美好、吉祥、光明的意思。

### （四）丹山彩凤

丹山彩凤也是传统吉祥纹样之一。丹山是指产丹砂的山，也称赤山。据晋朝人袁山松所撰的《宜都记》记载："寻西北陆行四十里，有丹山，山间时有赤气，

笼盖林岭，如丹色，因以名山。"《张束之东飞伯劳歌》也记载："青田白碧丹山凤。"丹山彩凤就是指丹山上的凤。此纹样寓意吉祥、美好。

### （五）凤穿牡丹

凤穿牡丹为传统吉祥纹样之一。凤为百鸟之王，寓意高贵、喜庆；牡丹为百花之王，寓意富贵。中国民间经常把以凤凰、牡丹为主题的纹样称为"凤穿牡丹""凤喜牡丹"及"牡丹引凤"等，凤与牡丹组合在一起，寓意美好、光明、高贵和幸福。常见的凤穿牡丹图案为飞凤两排，每排八只，上下交错，一排凤首向左，一排凤首向右，相对飞翔于盛开的牡丹花丛中，呈四方连续纹样。此纹样多用于服饰、刺绣、金银器、家具装饰等领域。

清藏青缎地平针绣凤穿牡丹褂襕（图 5-2-6），褂襕是清代妇女在春秋天凉时穿于袍衫之外的长坎肩。整件褂襕做工精细，纹饰规整，通显富贵之气。

这件褂襕圆立领，大襟，右衽，两侧开裙至腋下。领口、衣襟、下摆及开裙处均饰以黑缎地平针绣蝶恋花纹大镶边。正身纹饰为四只飞舞的凤凰，间以各色折枝牡丹。这种构图被称为"凤穿牡丹"。凤凰是吉祥的象征。牡丹因其体态雍容、花型富丽而成为富贵的象征。故"凤穿牡丹"寓意富贵、吉祥。

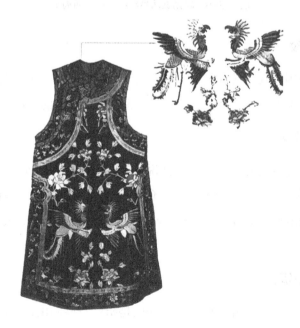

图 5-2-6　藏青缎地平针绣凤穿牡丹褂襕（清）

## 四、赑屃纹

赑屃又名霸下，是中国古代神话传说中的神兽，体态像龟，其与龟类的区别在于两点：一是赑屃口中有锋利的牙齿，而龟类却没有；二是赑屃背甲上甲片的数目和形状都与龟类不同。据传说赑屃是龙的九子之首，好负重，在上古时代负责背负三山五岳，但它目无法纪，经常在江河湖海中兴风作浪，危害百姓。后来，大禹奉命治水时降服了它，赑屃此后跟着大禹上山下海，开山铺路，疏浚河道，为治理洪水做出了重要贡献。治水成功后，大禹怕赑屃再度危害四方，便命令赑屃背负一块巨大的石碑，石碑上是赑屃治水的功绩。由于石碑太重，赑屃难以负重前行，因此其形象便成了背驮石碑、四脚着地、拼命前行的样子。赑屃一般用于宫殿、祠堂、陵墓等的装饰，其形象都为背负石碑状，为镇宅之用。此外，赑屃纹（图5-2-7）在雕刻、石窟、剪纸等艺术领域也较常用。赑屃纹广泛应用于民间，在中国传统文化中代表长寿和吉祥。

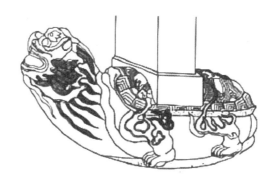

图 5-2-7 赑屃纹

## 五、蒲牢纹

蒲牢是中国古代神话传说中的神兽，也是龙的九子之一。蒲牢形状像龙但比龙小，形体盘曲，喜欢音乐和嚎叫，常常用来装饰大钟的钟钮。相传蒲牢生活在海边，最害怕的动物是鲸鱼。每当遇到鲸鱼时，蒲牢便大声嚎叫，以此吓退鲸鱼，其声洪亮浑厚，于是人们就将其形象作为钟钮，并把撞钟用的木头雕刻成鲸鱼状，以其撞钟，钟声响亮浑厚，远近皆闻。蒲牢纹，如图5-2-8所示。

图 5-2-8 蒲牢纹

## 六、鸱吻纹

鸱吻又名螭吻、鸱尾，是中国古代神话传说中的一种龙形吞脊兽。鸱吻口阔嗓粗，据传鸱吻是龙所生的九子之一，形状像无尾的壁虎，喜欢在险要处四处远眺，也喜欢吞火。在中国传统文化中，鸱吻属水性，具有镇邪、避火的功能，因此在屋顶上安放两个相对的鸱吻饰物能驱邪消灾。鸱吻纹，如图 5-2-9 所示。

图 5-2-9 鸱吻纹

民间传说汉武帝修建柏梁殿时，其臣下上书说东海里有一种鱼，是水精，虬尾似鸱鸟，具有喷浪降雨的本领，建议仿其形置于殿顶上以避火灾。汉武帝纳其言，塑其形于殿角、殿脊、屋顶之上。这里的水精就是指鸱吻。北宋人吴楚原的《青箱杂记》也记载："海为鱼，虬尾似鸱，用以喷浪则降雨。"在设置鸱吻时，通常每座宫殿房顶上布置十个卷尾龙头，其中正脊两端各有一个，垂脊四个，岔脊四个，有"九脊十龙"之说，意为有十条龙守护宫殿，可保平安无事。这些鸱吻饰物除了具有象征意义外，也具有实用价值。由于正脊和檐角是殿顶两坡的交汇点，雨水容易从这里的缝隙流进去，但是这里放置了鸱吻饰物之后，能密封瓦垄，

使脊垄既美观、稳固又不渗水。北京故宫太和殿屋脊上的鸱吻，如图 5-2-10 所示。传说明清两代建筑中的蹲脊兽就是九子的化身。明清两代对于蹲脊兽的使用有着严格的规定，最高规格的建筑用十兽，其他依次按单数递减。正脊顶端是骑凤仙人，有寓意逢凶化吉的意思，不过不算在小兽之列。骑凤仙人后面依次为龙、凤、狮、天马、海马、狻猊、押鱼、獬豸、斗牛、行什。十兽排列整齐，黄琉璃造型使走兽显得更加富丽、堂皇。

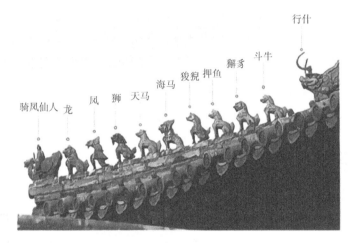

图 5-2-10 北京故宫太和殿屋脊上的鸱吻

### 七、饕餮纹

饕餮纹（图 5-2-11）是青铜器上常见的传统纹样，也被称为兽面纹，盛行于商及西周早期，是一种装饰性很强的纹样，一般作为器物的主要纹饰。最早的饕餮纹出现在距今五千多年的良渚文化玉器中。

图 5-2-11 饕餮纹

饕餮是传说中贪吃的怪兽，一说为龙生九子之一。《左传》中记载说："缙云氏有不才子，贪于饮食，冒于货贿，侵欲崇侈，不可盈厌，聚敛积实，不知纪极。不分孤寡，不恤穷匮。天下之民，以比三凶，谓之饕餮。"饕餮纹最常见于商周时期的青铜器装饰，其纹面部夸张，以鼻梁为中线，两侧对称排列，有的有身躯、兽足，有的只有面部。《吕氏春秋·先识》篇中说："周鼎著饕餮，有首无身，食人未咽，害其及身。"商周时期的饕餮纹类型很多，有似龙、似虎、似牛、似羊等，整体体现出庄严、凝重而神秘的艺术特点，是青铜器上最具代表性的纹样之一。除青铜器外，早期的玉器上也出现过饕餮纹。在古代建筑材料中通常使用饕餮纹装饰，如今已发现的就有饕餮纹瓦当。在早期的一些家具上也出现过饕餮纹，如目前考古发现的饕餮纹蝉纹俎。此外，已出土的商朝乐器大型铜镜上面也装饰有饕餮纹。

## 八、趴蝮纹

趴蝮是中国神话传说中的一种神兽，在龙的九子中排行第五。趴蝮的头部较扁平，类似于狮子头，头顶上长有一对犄角，躯体、四肢、尾巴表面都覆盖有龙鳞。趴蝮是水兽，性喜水，常常在水边玩耍。相传上古时候，龙五子趴蝮由于触犯天条，被玉帝贬下凡间，压在巨大的龟壳下负责守卫江河一千年。一千年后，趴蝮终于功德圆满，脱离了龟壳，重获自由。人们念在趴蝮护河有功，为了纪念它，便将其形象雕刻成石，置于河边的石辙上或石桥栏杆顶端，作为桥和河的守护神，驱邪镇水。趴蝮纹，如图5-2-12所示。

图 5-2-12　趴蝮纹

### 九、辟邪纹

辟邪也是我国古代传说中的一种神兽，传说是龙生九子之一。《礼记》有"前有挚兽，则载貔貅"一说。《急就篇》说："射魅辟邪除群凶。"唐代学者颜师古注释说："射魅辟邪，皆神兽名。……辟邪，言能辟御妖邪也。"传说辟邪龙头、马身、麒麟脚，形状像狮子，会飞，以金银为食，有口无肛。头上长有一角的称"天禄"，两角的称"辟邪"。在古书记载中，辟邪分雌雄，雄性叫"貔"，雌性为"貅"。现在的辟邪塑像都是一只角的造型，南方称为短祓，北方称为辟邪。辟邪纹，如图 5-2-13 所示。

图 5-2-13　辟邪纹

### 十、狴犴纹

狴犴又名宪章，是中国古代神话传说中的神兽，在龙的九子中排行第四，形状像老虎，司刑狱，善断案。狴犴孔武有力，平生好诉讼，不仅急公好义、仗义执言，而且公正严明、明察秋毫，因此多用于古代衙门和监狱的装饰。狴犴正气凛然，威武不凡，因此其形象常常出现在监狱大门上方、衙门公堂两侧及古代官员衔牌和肃静回避牌的上端，寓意为公正严明。清代文人高士奇撰《天禄识余·龙种》曰："俗传龙子九种，各有所好……四曰狴犴，似虎有威力，故立于狱门。"狴犴纹，如图 5-2-14 所示。

图 5-2-14　狴犴纹

## 十一、椒图纹

椒图也是龙生九子之一，其形如螺蚌，性好闭口，反感有外人或外物入侵它的巢穴，人们根据这一习性将其纹样装饰在大门上，一般做大门辅首的装饰纹样，或装饰在门前的抱鼓石上。北京故宫大门上的椒图纹（图 5-2-15），椒图辅首有点像狮子。故宫大门上的椒图形象，眼睛、鼻子以及眉毛上的装饰刻画细腻，十分耐看。椒图能保护家宅平安，使主人不受外邪的侵犯。

图 5-2-15　北京故宫大门上的椒图纹

## 十二、狻猊纹

狻猊也是传说中的龙生九子之一，传说中是一种可以伏虎豹的凶猛动物。杨慎《升庵外集》第九卷记述："俗传龙生九子，不成龙，各有所好……八曰金猊，形似狮，好烟火，故立于香炉。"也有人认为它是随佛教一起传入中国的传说中的神兽，形如狮子，是佛陀的坐骑。狻猊纹常用于香炉的装饰。狻猊纹，如图5-2-16 所示。

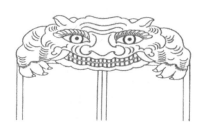

图 5-2-16　狻猊纹

## 十三、四神纹

四神纹也叫四灵纹，是中国古代传统吉祥纹样之一，由青龙、朱雀、白虎、玄武四种灵兽的形象构成。青龙、朱雀、白虎、玄武原本是指天空中的四个星宿，后来以之代指东南西北四个方向和春夏秋冬四季。青龙，又称苍龙，是传说中的东方之神，代表春季；朱雀，又称凤凰，为南方之神，代表夏季；白虎为西方之神，代表秋季；玄武是龟和蛇的结合体，为北方之神，代表冬季。同时，它们也代表了四种颜色：青龙代表青色，朱雀代表红色，白虎代表白色，玄武代表黑色。东汉学者王充在《论衡·物势论》中说："东方木也，其星苍龙也；西方金也，其星白虎也；南方火也，其星朱鸟也；北方水也，其星玄武也。"三国时，曹操之子曹植也在其《神龟赋》中说："嘉四灵之建德，各潜位于一方，苍龙虬于东岳，白虎啸于西岗，玄武集于寒门，朱雀栖于南方。"由此可见，古人将四灵作为吉祥的守护神。

四神纹盛行于汉代，三国、两晋、南北朝至隋唐初期也十分流行。四神纹在汉代应用极为广泛，在铜镜、漆器、石刻、瓦当等各种工艺品和墓室及葬具的装饰上都经常出现。四神兽纹瓦当，如图5-2-17、图5-2-18、图5-2-19和图5-2-20所示。

图5-2-17　四神兽瓦当之青龙纹

图 5-2-18　四神兽瓦当之白虎纹

图 5-2-19　四神兽瓦当之朱雀纹

图 5-2-20　四神兽瓦当之玄武纹

### 十四、麒麟纹

麒麟纹是中国传统吉祥纹样中应用范围最广、影响最大的吉祥纹样之一。纹样来源于中国古代神话传说中的瑞兽麒麟。关于麒麟的记载见于《礼记》："出土器车，河出马图，凤凰麒麟，皆在郊椒。"东汉学者许慎在《说文解字》中说："麒，仁兽也，麇身牛尾一角；麐（麟），牝麒也。"根据这些记载可知，麒麟雄的为麒，雌的为麟。传说中的麒麟麇身、牛尾、马蹄（有些史籍认为是狼蹄）、鱼鳞皮，头顶有一只角，角端有肉，口能吐火，声音如雷。传说麒麟性情温和，不伤人畜，不践踏花木，被称为仁兽。西凉武昭王在《麒麟颂》中赞麒麟道："一角圆蹄，行中规矩，游必择地，翔而后处，不蹈陷阱，不罹罗罟。"麒麟纹拓片，如图 5-2-21 所示。

图 5-2-21　麒麟纹拓片

以麒麟纹为表现主体的纹样包括麒麟纹、麒麟送子、麟吐玉书等。

#### （一）麒麟送子

麒麟送子纹样起源于孔子的降生，传说孔子的母亲见麒麟而孕。据东晋王嘉《拾遗录》中说，在孔子出生之前，"有麟吐玉书于阙里人家，文云：'水精之子，系衰周而素王。'至故二龙绕室，五星降庭。征在（孔子的母亲）贤明，知为神异。乃以绣绂系麟角，信宿而麟去。……至敬王之末，鲁定公二十四年，鲁人锄商田于大泽，得麟，以示夫子（孔子）。系角之绂，尚犹在焉"。孔子在《春秋》中也曾提到"西狩获麟"。人们根据这一传说创作了麒麟送子和麟吐玉书的吉祥图案并广泛传播。其中以麒麟送子的表现形式最多，较为常见的是儿童骑在麒麟背上，手持莲花，或是一位女子怀抱孩儿骑在麒麟上。麒麟送子纹，如图 5-2-22 所示。

图 5-2-22　麒麟送子纹

（二）麟吐玉书

麟吐玉书也是根据孔子出生前麟吐玉书的传说而来的。这一纹样的表现主题为麒麟口含一卷玉书，或麒麟脚下放一卷天书。纹样所蕴含的意思也与麒麟送子相同。

麟吐玉书应用范围也十分广泛。在建筑装饰上，砖雕、木雕、石雕常使用麒麟题材，此外佩饰、玉饰、金饰、银饰、铜饰等也使用这一图案。唐朝时盛行以麒麟绣在袍服上赐给三品以上的武将穿，清代麒麟纹是一品武官补服上的纹样。此外，在年画、刺绣、蜡染、剪纸等民间工艺领域也常使用麟吐玉书。广州陈家祠堂中的麟吐玉书石刻（图 5-2-23）麒麟口中吐出书卷，上写"玉书"，旁边立着凤凰，增强了麟吐玉书的吉祥寓意。

图 5-2-23　广州陈家祠堂中的麟吐玉书石刻

## 十五、符拔纹

符拔，又名桃拔，是一种传说中的瑞兽，具有驱邪祈福的作用。《后汉书·班超传》记载："是岁贡奉珍宝符拔、师子。"《汉书·西域传》也有"桃拔、师子、犀牛"的记载。唐代著名学者颜师古引孟康的话作注释说："桃拔，一名符拔，似鹿长尾，一角者或为天禄，两角者或为辟邪。"符拔的形象作为镇邪祈福的象征多用于年画、家具、金银器、印染、雕刻等领域。河北赵州禅师舍利塔上的符拔（图5-2-24）正在欢快地跳舞，头上长着似鹿的长角，身上布满鳞片。从汉代开始符拔便是驱邪瑞兽的代表。

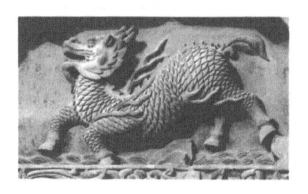

图5-2-24　河北赵州禅师舍利塔上的符拔

## 十六、狮纹

狮纹是一种常见的传统动物装饰纹样，来源于狮子。据《灯下录》记载，佛祖释迦牟尼降生时，"一手指天，一手指地"，作狮子吼曰："天上地下，唯我独尊。"在传统文化中，狮子被认为是辟邪的瑞兽，它还可以预卜灾难。民间传说，在大的灾难将要来临前，石狮的眼睛会变成红色或流血。早期狮子仅被摆放在高规格陵墓前，其后，石雕的狮子多被摆放在宫殿、寺庙、宗祠、官衙建筑、民居等门前，元末《析津志辑佚》一文中记载："都中显宦硕税之家，解库门首，多以生铁铸狮子，左右门外连座，或以白石凿成，亦如上放顿。"唐狮纹带板上的雄狮纹样，如图5-2-25所示。

图 5-2-25　狮纹带板上的雄狮纹样（唐）

在唐宋以后，流行以狮纹为表现主体的吉祥纹样，较为常见的包括剑狮纹、狮子滚绣球纹、太师少师纹等。

（一）剑狮纹

剑狮纹由狮子纹和狮口中的剑组成，远看如狮子咬剑。这一纹样最初被装饰在明清两代的盾牌上，后被应用于明清两代的建筑装饰和剪纸、年画题材中。清狮头衔剑年画，如图 5-2-26 所示。

图 5-2-26　狮头衔剑年画（清）

（二）狮子滚绣球纹

狮子滚绣球纹是在民间十分流行的装饰纹样，《汉书·乐礼志》记载，汉代民间时已经流行舞狮子，两个人扮成一头狮子，一个人拿着绣球戏耍狮子。狮子

滚绣球纹样大概正是根据这一民间习俗而来，且在明清时期盛行。这一纹样一般用于家具、建筑细节装饰，在一些玉器、银饰、民间剪纸上也常使用这一纹样。狮子滚绣球纹，如图 5-2-27 所示。

图 5-2-27 狮子滚绣球纹

（三）太师少师纹

太师少师纹样是由一大一小两只狮子组成的图案，较为常见的是大狮子怀抱幼狮或一大一小两只狮子嬉戏的图案。这一纹样含有祖祖辈辈做高官的寓意，在建筑装饰上常被用于装饰影壁，此外，在玉器、家具、织锦上也较为常见。太师少师石雕，如图 5-2-28 所示。

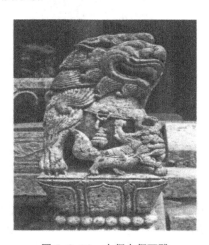

图 5-2-28 太师少师石雕

## 十七、虎纹

虎纹也是出现历史较早、沿用时间较长的中国传统纹样之一。在商代青铜器上已经使用虎纹，一般使用虎的侧面造型，虎口大张，虎尾上卷，也有的是双虎纹。虎纹应用于青铜器装饰的习惯一直持续到战国时期。

虎在古人眼中也是趋吉避凶的瑞兽，《风俗通义》中说："虎者，阳物，百兽之长也，能执搏挫锐，噬食鬼魅。"战国时期的瓦当常使用虎纹，既有奔虎图案也有双虎嬉戏图案。汉代画像砖、画像石也常使用到虎纹。此外，一些玉器和建筑装饰以及剪纸、刺绣常使用到虎纹。虎纹较为常见的题材是镇宅神虎纹。

### （一）镇宅神虎纹

镇宅神虎纹是以虎纹为表现主体的纹样，有的是一只凶猛的老虎正在下山，作回头望山状，也有的是大小两只老虎在嬉戏。镇宅神虎纹常被绘在门画或民间剪纸上，有一些建筑大门上也常绘有镇宅神虎纹样。山西王家大院大门上的神虎镇宅纹，如图 5-2-29 所示。

图 5-2-29　山西王家大院大门上的神虎镇宅纹

### （二）虎镇五毒纹

常见的老虎图案还有老虎驱除五毒的"虎镇五毒"图案。"五毒"是指蝎子、蛇、壁虎、蜈蚣、蟾蜍五种毒物，泛指中国夏秋季节常见的害虫。在每年农历五月初五的端午节，民间有驱五毒的习俗，意味着驱逐瘟病，祈祝安康。"虎镇五毒"

的图案十分常见。清虎镇五毒纹兜肚（图 5-2-30），将五毒的形象拟人化，头部及上身以五位身着彩衣的女子代替，下半部仍是毒虫形象，整件作品妙趣横生。

图 5-2-30　虎镇五毒纹兜肚（清）

## 十八、鹿纹

鹿纹也是较早出现的装饰纹样。《说文》中说："鹿，兽也，象头角四足之形。"鹿在古代也被视为瑞兽，据《符瑞志》中记载："鹿为纯善禄兽，王者孝则白鹿见，王者明，惠及下，亦见。"鹿纹表现形式多样，造型丰富多彩，应用的范围也较广。在商代的玉器上就已经开始使用鹿纹，这一时期的鹿纹形象拙朴，线条简洁、生动。鹿纹是西周前期青铜器较为流行的装饰纹样之一，在春秋战国时期的青铜器、瓦当上也常使用鹿纹。这些纹样中的鹿或在山野间奔跑，或在树下漫步，造型生动、活泼。鹿纹还常被用在画像砖、漆器、铜器、家具以及用来装饰建筑的石雕、砖雕上。明嘉靖五彩百鹿纹罐，如图 5-2-31 所示。

图 5-2-31　五彩百鹿纹罐（明）

除了单纯的鹿纹外，还有以鹿为表现主体的传统纹样，较为常见的有六合同春、十鹿图等。

### （一）福鹿纹

福鹿纹是中国传统吉祥纹样之一，鹿、禄同音。以福鹿作装饰的纹样流行于晚明以后，多以谐音寓意吉祥、富贵。福鹿纹常常由蝙蝠、梅花鹿、寿桃共同构成，象征福、禄、寿皆全，是一种被大量运用的纹样。这种纹样常出现在书画、瓷器、剪纸、浮雕、壁画、床褥等装饰中。清道光粉彩福禄寿纹盖碗上有福鹿纹（图 5-2-32），盖子上一只金黄色的鹿正在边跑边回头张望，碗身上绘有飞舞的蝙蝠，蝙蝠与鹿一起寓意福禄。

图 5-2-32　粉彩福禄寿纹盖碗上的福鹿纹（清）

### （二）六合同春纹

六合同春纹又称鹿鹤同春，由鹿、鹤构成画面的中心，周围饰以松树、椿树等。这是借用谐音组成的吉祥纹样。"六合"是指天、地和四方（东南西北），指代天下，"六合同春"有国泰民安的寓意。明代也有用六鹤表现这一纹样的，如杨慎《升庵外集》记载："北之语合鹤迥然不分，故有绘六鹤及椿树为图者，取六合同春之义。"六合同春纹样应用广泛，除较为常见的玉器、家具、建筑装饰外，银饰、室内装饰用的帷幔和织锦、民间剪纸也常用到这一纹样。清乾隆豆青地粉彩鹤鹿同春纹盖碗，如图 5-2-33 所示。

图 5-2-33 豆青地粉彩鹤鹿同春纹盖碗（清）

## （三）十鹿纹

十鹿纹的出现源于古代社会流传的五行八卦和算命术，在这些说法中有"十禄"一说："甲禄在寅，乙禄在卯，丙禄在巳，丁禄在午，戊禄在巳，己禄在午，庚禄在申，辛禄在酉，壬禄在亥，癸禄在子。"这十禄代表着人一生的福禄。人们追求"十禄"的愿望就通过十鹿纹表现出来。十鹿纹以十头鹿为表现主体，有不同的组合方式，这些鹿有的在低头吃草，有的在嬉戏，姿态各不相同。十鹿图石雕，如图 5-2-34 所示，此石雕是安徽省徽州地区清代古建筑的装饰浅浮雕，现藏于安徽省博物馆。画面上表现的十只鹿活灵活现，十分传神。

图 5-2-34 十鹿图石雕

## 十九、牛纹

牛在中国文化中是勤勉、忠厚的象征，中华民族是世界上最早驯养牛的民族。牛在社会生产力低下的古代是人们生产、生活的重要帮手。农耕社会里，牛更是耕地、拉货的主要动力。牛被广泛地运用到农耕、交通，甚至军事领域，可以说牛是推动古代社会进步的主要因素之一。牛与中华民族的关系十分密切，相传中华民族的先祖炎帝是牛首人身，当时的人们以牛为图腾加以崇拜，炎帝部落也以牛族自居，后来炎帝教会人们种植五谷，牛更是成为人们种植五谷的好帮手。牛的蛮力也是人们对它崇拜有加的原因之一，传说中的中国战神蚩尤便以凶狠的野牛为图腾。早期商族领袖王亥善于养牛，并发明了牛车。到了商朝成立以后，当时的养牛业已经异常发达，牛车已融入人们的日常生活。在商朝，牛主要用于肉食、交通、祭祀、殉葬、军事等方面。当时的牛位列六畜之一、三牲之首，是国家举行祭祀的最主要牲口，因此有太牢之称。西周时，牛的作用也十分重要，《诗经·无羊》记载："谁谓尔无牛，九十其犉。"据文献记载，当时设有"牛人"一职，专门掌管供应各种肉牛和军需所用的牛，并将牛分为宾客之牛、积膳之牛、膳羞之牛、军事用的犒牛、丧事用的奠牛及军旅行役的兵车之牛等种类。自周以后，中国社会迈入封建社会，牛与人们生产生活的关系更加密切，并逐渐成为中华民族勤劳、勇敢、仁厚、无私奉献的精神象征。所以，牛纹在历朝历代都得到大量运用，从青铜器、陶器到瓷器再到剪纸、壁画、服饰、雕刻，各个领域几乎都出现了牛纹装饰图案。在2009年中国举行的"牛年说牛"主题展览上，就包括了泥塑牛、瓷器牛、剪纸牛、玉牛、根雕牛、青铜牛等各种牛纹或牛形象展品，其年代从商代至清代，精品层出不穷，比如金代的牛纹铜镜，元代的陶牛车，清代的卧牛涵泥砚、卧牛笔洗等。

牛纹是商代青铜器的主要纹饰之一，这与商代养牛业发达且牛在人们生活中作用巨大有关，这种实用性反映到器物上便是青铜器牛纹图案的大量出现。这些青铜器线条简洁、明朗，既有牛首，又有整体的牛形象，还有在牛头基础上演变出来的其他图案。商代后期的青铜器形制非常多，但多以牛纹装饰为主。如河南安阳侯家庄西北岗1004号墓出土的牛鼎，长方形，柱足，颈饰夔纹，腹饰牛首，腹内铸有象形牛字，字体较大。其他一些鼎类青铜器或以牛首饰其足，或将鼎足铸成牛首形，皆与牛有关。周代青铜器沿用了商代的牛纹饰样，目前出土的较有

名的周代青铜器如史家塬大鼎和牛纹罍都是以牛为主要纹饰的。史家塬大鼎是西周前期的作品，1980 年出土于陕西省淳化县史家塬，鼎高 122 厘米，口径 83 厘米，腹深 54 厘米，器身与足对应处各有一兽耳，耳饰为夔纹，腹上部为两夔纹合成的兽面纹，兽面纹下又各浮雕出一牛首，牛首形态逼真、造型生动。牛纹罍于 1974 年出土于辽宁省喀左县山湾子，牛纹装饰在器腹上部，以整体牛纹为饰，两身一首（首为器耳），首有双角，瞪眼，牛身装饰有云雷纹，前腿弯曲，后腿直立，垂尾。

　　牛是十二生肖之一，因此牛纹在剪纸上也得到广泛运用，尤其是山西省吕梁地区的剪纸艺术更是将牛的形象表现得淋漓尽致。这类剪纸伴随于一年的岁时节令活动中，表达了劳动人民追求美好生活的喜庆意识和避邪驱灾的观念。山西木版画春牛，如图 5-2-35 所示。

图 5-2-35　木版画春牛（山西）

　　牛纹也是唐宋以后瓷器常用装饰纹样之一。随着制瓷业的兴盛，唐宋以后各种瓷器包括宝瓶、脉枕、杯、盘、碗等都出现了牛纹纹饰。比如金代耀州窑青釉刻花吴牛纹碗，口径 21.1 厘米，撇口、圆唇、圆腹、圈足，碗的内外饰以青绿色瓷釉，其刻花装饰纹样独具特色，在碗心部位绘有一只卧牛形象，牛首上昂，上方有云块衬托的圆月。这种纹样主题曾被称作"犀牛望月"，现在改称"吴牛喘月"。吴牛是指江淮一带的水牛，吴地天气多炎热，水牛怕热，将月亮误认为太阳，故卧地望月而喘。宋鎏金犀牛望月镜架，如图 5-2-36 所示。

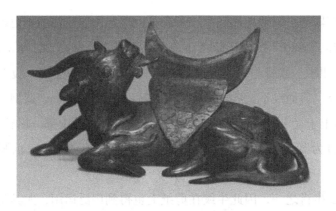

图 5-2-36　鎏金犀牛望月镜架（宋）

## 二十、马纹

马是古代人民最早驯服的家畜之一，在古代曾是农业生产、交通运输和行军打仗等活动的主要动力，因此马与古代人们的生活息息相关，这也自然而然地使马纹成为中国古代传统纹样之一。中国各个朝代的人都善于把马的形象用于装饰中，赞美它的矫健雄姿和勇往直前的精神。

马在中华民族的文化体系中地位非常高，具有一系列的象征和寓意。龙马神一直是中华民族推崇的精神境界，代表着奋斗不止、自强不息、进取向上。古人认为，龙马就是仁马，是黄河的精灵，是炎黄子孙的化身，代表了华夏民族的主体精神和最高道德。在传统文化中，马是纯阳的乾，它是刚健、明亮、热烈、高昂、升腾、饱满、昌盛、发达的代名词，因此《易经·乾卦》云："乾为马。"同时，马还代表着君王、父亲、祖考、金玉、敬畏、威严、健康、善良、远大、原始，同时也是能力、圣贤、人才的象征。古人对于人才常有千里马之说，也有穆王八骏之誉。可以说马是除龙、凤以外最受中华民族崇拜的动物，因此马纹被大量运用在青铜器、金银器、玉器、铜镜、书画、雕刻、塑像、服饰、床褥、剪纸等手工艺领域。出土的国宝级汉代文物"马踏飞隼"就是青铜艺术与马形象完美结合的产物。此外，汉代的壁画、瓦当、铜车、雕刻等也出现了大量的马纹图案。唐宋时期，铜镜、金银器、玉器、书画中大量出现了马纹。到了元明清时期，瓷器的兴起将马纹的运用推向高峰，出现了一大批做工精美、构思奇绝、质地上乘的瓷器作品，海马纹、八骏图等吉祥纹样不断从青花瓷中涌现出来。清光绪青花

罐上的马纹（图5-2-37），图中一匹神骏立于海水之上，仰天长鸣，身旁浪花四溅。明清时期，尤其是清朝，马纹被广泛地运用。

图5-2-37　青花罐上的马纹（清）

## （一）海马纹

海马纹是一种著名的瓷器装饰纹样，它是指瓶、罐上部的云肩形纹饰中所装饰的白马海水纹，简称"海马纹"，是从古代帝王仪仗旗帜上的白马纹移植而来的。白马，又称玉马，其两膊有火焰。据《元史·舆服二》记载："玉马旗，赤质，青火焰脚，绘白马，两膊有火焰。"海马纹起源于唐代的唐三彩，后来在元代得到普及，明清时期也产生了大量精美的海马纹瓷器。海马纹多以两膊火焰上飘的白马加上起伏不定的波浪构图而成，其形象有白马潜于水中、腾跃于碧波之上等。

海马纹也有用于铜镜的。故宫博物院收藏的唐代双凤海马纹镜，直径16.2厘米，边厚0.75厘米，重量为1080克，铜质。铜镜上的海马作飞驰状，四马蹄舒展有力，肩背飞翅自然生风，马鬃毛与马尾飘动，躯体丰腴柔健，动感强；鸾凤展翅起舞于空中，脚踏花枝。海马与鸾凤在花枝相引接下似追逐嬉戏，又似相依相恋，栩栩如生。外区呈花口八角状，边缘饰四组花草纹和四组云纹相隔对称，用阳线雕刻成轮廓线，同内区主题相映成趣。整个铜镜的图案布局对称合理，制作工艺细致、考究，是唐镜中有代表性的珍品，体现了大唐盛世社会升平的景象和追求富丽、堂皇的审美观念。

## （二）八骏图

八骏图是中国传统吉祥纹样之一。传说八骏是为周穆王周游天下驾车的八匹良马，名称历来说法不一。据出土文献《穆天子传》记载："天子之骏，赤骥、盗骊、白义、逾轮、山子、渠黄、华骝、绿耳。"八骏图被广泛运用于书画、家具、木雕、瓷器、刺绣、玉器等装饰领域。徐悲鸿的《八骏图》是书画中八骏纹样的代表作，此图以周穆王八骏为题材，八匹马形态各异，飘逸灵动，是不可多得的珍品。自古以来，民间木雕和家具制作都常以八骏作为题材，取锐意进取之意。瓷器、刺绣、玉器更是大量吸收了这一吉祥元素，康熙青花八骏图盘、光绪粉彩八骏图盘、苏州刺绣八骏图便是其中的典型代表。八骏图剪纸，如图 5-2-38 所示。

图 5-2-38　八骏图剪纸

## 二十一、象纹

象纹是古代青铜器上较为常见的纹饰之一。商代流传下来的文献中就有关于殷王猎象的记载，可见在那一时期中原地区还有大象生活。在汉至三国两晋时期，中原地区仍有大象，《魏书》卷十二中就曾说："元象元年正月，有巨象自至砀郡陂中，南兖州获送于邺。丁卯，大赦，改元。"在两宋时期，宫中设有专门饲养大象的象苑，每逢祭祀大典的时候都会有象车游行。

象的形象多见于青铜器、玉器、陶瓷上。象纹通常作主纹应用，常施于方彝座部，盛行于商和西周初期。象纹常见的吉祥寓意包括太平有象和万象更新，代表着人们对美好生活的向往。

### （一）太平有象

太平有象，又叫太平景象、喜象升平，这一吉祥图案由象和宝瓶组成：象是瑞兽，象驮的宝瓶传说是佛教中观世音菩萨的净水瓶，里面盛的圣水能给人间带来吉祥、幸福。太平有象纹常用于木雕、木刻图案，多见于家具、屏风上。在一些大型的帝王陵墓前也有大型的象雕，比如南京的明孝陵墓前就有石雕象。《汉书·王莽传》中有"天下太平，五谷成熟"的记载，所以追求天下太平成为历代帝王和百姓们的愿望。大象是瑞兽，寿命可达两百多年，清楠木屏风太平有象椅（图5-2-39），图案由大象和宝瓶组成，纹饰借助瓶与平同音寓意太平，太平有象寓意太平景象，百姓安乐。

图 5-2-39　楠木屏风太平有象椅（清）

### （二）万象更新

万象更新也是以象为主体的吉祥纹，画面通常为大象背上驮一盆万年青，或者象身上的披巾上绣有一个万字，借用谐音构成万象更新吉祥纹样。万象更新常被用于家具装饰，此外，石刻图像也较为常见，寓意万物都有新的景象，是吉祥、喜庆的祝福。古人认为象是瑞兽，在很早的时候就有地方向朝廷进献大象的记载。万象更新窗饰（图5-2-40），一头憨态可掬的大象身上披的锦缎上绣着一盆万年青，寓意万象更新。除大象周围饰有飘带外，为使漏窗内容更加丰富，在大象周围的棂格中还刻有葫芦纹。

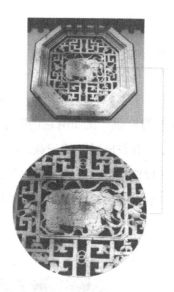

图 5-2-40　万象更新窗饰

## 二十二、猴纹

猴是自然界中与人类血缘关系最近的动物，所以古人对猴子有一种特殊的亲近感。古人认为猴子长寿，所以有"猴寿八百岁"之说，还因为"猴"与"侯"同音，所以猴便又成为象征升迁的吉祥物。猴纹也因此受到人们的喜爱，成为传统吉祥装饰纹样之一，被广泛运用于青铜器、玉器、金银器、瓷器、刺绣、剪纸、家具、雕刻、编织、染织等装饰领域。陕西剪纸猴子吹唢呐，如图 5-2-41 所示。

图 5-2-41　剪纸猴子吹唢呐（陕西）

常见的吉祥猴纹有马上封侯，即一只猴骑在马背上，寓意加官晋爵；辈辈侯，即大猴背小猴，寓意辈辈为官。

### （一）马上封侯

马上封侯吉祥图案由马和猴组成，有的图中会在马背上添加一只马蜂或蜜蜂，"蜂"与"封"，"猴"与"侯"同音，这一图案表达了人们对仕途的热衷以及对晋升职位的美好祝愿。这一图案常见于古代官府建筑的屏风、墙壁之上，此外，百姓们在家具、屏风上也喜欢绘制马上封侯图。侯是古代爵位，《礼记·王制》记载："王者之制禄爵，公、侯、伯、子、男凡五等。"侯是仅次于"公"的爵位。马上封侯借用"猴""侯"同音，"蜂""封"同音，组成这一吉祥图案，寓意可以马上得到升迁，受封爵位。剪纸马上封侯，如图 5-2-42 所示。

图 5-2-42 剪纸马上封侯龟纹

### （二）辈辈侯

木雕辈辈侯（图 5-2-43），图作一小猴骑于大猴背上状。"猴"与"侯"同音双关。"背"与"辈"同音双关，大、小猴亦为两辈。此图寓意为代代权贵。

图 5-2-43　木雕辈辈侯

## 二十三、龟纹

龟纹也是古代吉祥寓意纹样之一。龟是古代传说中具有灵性的四种动物之一，这四种动物是龙、凤、龟、麟。据说"龙能变化，凤知治乱，龟兆吉凶，麟性仁厚"。据汉代整理的古籍《洪范·五行》记载："龟之言久也。千岁而灵。此禽兽而知吉凶也。"佚名古籍《白孔六帖》也说："龟百岁一尾，千岁十尾，百岁为一总，千岁龟曰五总龟。"人们认为龟能卜吉凶，象征着长寿，因此龟纹曾广泛流行于封建社会，并成为古代的常见装饰纹样。龟纹拓片，如图 5-2-44 所示。

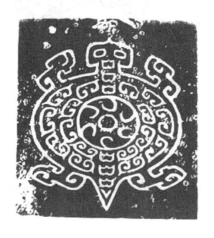

图 5-2-44　龟纹拓片

龟可以分为神龟、灵龟、摄龟、宝龟、文龟、筮龟、山龟、泽龟、水龟、火龟十种类别，龟纹也可以分为罗地龟纹、灵锁纹、龟甲纹、六出龟纹、交脚龟纹等。龟纹多用于古代青铜器、建筑、瓷器、玉器的装饰。通常的形象是四足趴伏，伸头，拖尾，背上满缀圆斑或涡纹等，经常与鱼、鹤一起组成吉祥纹样，寓意长寿、富贵。

古代相书中说"足履龟纹"是"公侯之相"，因此汉代俸禄为两千石以上的官，其官印都是以龟为纽，唐朝沿用了这一做法，也以龟纽装饰官印，甚至武则天时期还将代表统兵大权的鱼符改成龟符。由此可知龟也是权力的象征，代表高官厚禄。

### （一）独占鳌头

鳌是传说中大海里的大龟或大鳖。唐宋时期，科举制兴盛起来，皇宫发榜的宫殿台阶正中石板上雕刻着龙和鳌的图案。考中进士的考生都要站在宫殿台阶下迎榜，按照规定，状元要站在鳌头处迎榜，所以有"独占鳌头"之说。独占鳌头纹样即以此为题材构成，成为古代吉祥纹样之一，寓意金榜题名。

### （二）龟鹤齐龄

该纹样由一龟一鹤构成。传说中龟为甲虫之长，可卜吉凶，是长寿的象征；鹤为一种飞禽，颇具仙气，是鸟类中长寿者的代表。据古书《雀豹古今注》记载："鹤千年则变成苍，又两千岁则变黑，所谓玄鹤也。"一龟一鹤寓有同享高寿的意思，是喜庆、吉祥的征兆，与此具有相似寓意的还有松鹤延年纹样。此纹样多用于年画、玉器、建筑雕刻、金银器、瓷器等器物的装饰。

## 二十四、蛙纹

蛙纹是一类以蛙为载体的纹样的统称，包括写实蛙纹和抽象蛙纹两种。远古文明中的蛙纹多具有抽象性质，封建社会里的蛙纹多为写实风格。蛙纹是中国传统文化中不可缺少的组成部分，在历史长河中形成了自己独特的发展轨迹。从远古时期的彩陶，到后来的岩画、青铜器、帛画、铜鼓、画像石以及现代民间艺术的剪纸、刺绣、服饰等艺术领域都出现了蛙纹的身影。蛙是中华民族的早期图腾之一，代表了中国文化中的神性与人性。因此，由蛙而来的蛙纹图像不仅以其形

式因素给人以艺术的享受，而且包含着先民原始、古朴的思想理念、文化模式、宗教观念等文化意义。

蟾蜍，古代神话传说中的月精。《淮南子·精神训》曰："日中有踆乌，而月中有蟾蜍。"在中国传统民俗文化史上，蛙与蟾统称蛤蟆，两者含义基本相同。近代著名学者闻一多先生考证，汉代女娲氏同伏羲氏一起"被列为三皇中之首二皇"并且成为"日神和月神的代表"。"娲"与"蛙"同音，蛙图腾便自然而然地成为女娲氏族部落的族徽。《说文》曰："古之神圣女，化万物者也。"从女娲乃是整个母系氏族社会劳动女性形象汇合体这一角度上讲，正是女娲氏创造了世界，创造了人类及其文明。女娲造人，蛙多子，其共同点便是繁衍后代，是一种生殖象征。蛙多子是生命繁衍的象征。

从远古时期的蛙纹陶器上可以清晰地辨识出蛙腹饱满胀大，腹内饰有很多大小不同的黑子，这些黑子代表着孕育中的生命。这些以蛙类为题材的彩陶作品将蛙以绘画或刻画的方法加以简化、变形，成为装饰图案，这些图案的身体结构大体相同，但是表现和装饰手法各有特点。比如，陕西临潼姜寨遗址出土的一件陶盆内壁绘有黑彩蛙纹，头部为半月形，两个圆点表示眼睛，圆形躯体，上饰点状纹，四足形态生动。黑点大小不一，且不甚规整，风格古朴，属原始社会早期的形象。在甘肃天水师赵村五期遗址出土的一件蛙纹钵以网格纹表示躯体，头部涂黑，呈椭圆形，以空白中的圆点表示双目，躯体分隔为两半，四足中两足向前，两足向后，似游动中的形象。其纹样更加规范，属于原始社会中晚期的形象。而马家窑原始社会晚期文化遗址中出土的彩陶蛙纹已经变成象征性的几何形图案，蛙头省略，蛙足仅装饰性地残留在波折线纹末端。蛙纹拓片，如图 5-2-45 所示。

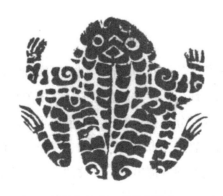

图 5-2-45　蛙纹拓片

蛙纹除了用于彩陶业以外，还被后人推广到岩画、青铜器、帛画、玉器、铜鼓、画像石、服饰等领域。我国古代所用的盛水器具和武器也有以蛙纹装饰的，比如战国前期的蛙纹匜和陕西博物馆收藏的商代蛙纹钺（图 5-2-46）。

图 5-2-46　蛙纹钺兵器（商）

我国苗族同胞所穿的民族服饰就常用蛙类做装饰，寓意多子多福。他们所用的铜鼓表面和鼓身也多以蛙纹装饰，常见的为 4—6 只蛙，或为叠距式，多为一大一小相背负，或为"累蹲"式，多为 3—4 只蛙相叠。

## 二十五、蝙蝠纹

蝙蝠是一种长有翅膀的哺乳类动物，由于"蝠"与"福"同音，因此自古以来蝙蝠就被人们当作幸福的象征，希望幸福像蝙蝠一样从天而降，多多进"蝠"。

以此为题材构成的蝙蝠纹是中国传统装饰纹样之一。常见的蝙蝠纹有倒挂蝙蝠、双蝠、四蝠捧福禄寿、五蝠等。蝙蝠纹富于变化，可单独构成图案，也可与别的事物共同组合成吉祥图案。一只蝙蝠在面前飞舞被称为"福在眼前"；蝙蝠和马组成的纹样被称为"马上得福"；由红色的蝙蝠在器物上部围成一圈的图案被称为"洪福齐天"；五只蝙蝠与"寿"字组合成的图案被称为"五蝠捧寿"；蝙蝠、寿山石加如意或灵芝构成"平安如意"。较著名的蝙蝠纹样包括五福图、福寿如意纹、万寿福禄纹等。五福图中的五福分别代表寿、富、康宁、攸好德、考终命。福寿如意纹里织金"寿"字下面饰有两个如意云托，云托下面是一只倒

飞的蝙蝠；万寿福禄纹将鹿设计成团形，背上背着如意灵芝捧着的"寿"字，"寿"字上装饰着振翅高飞的蝙蝠。蝙蝠构成的吉祥纹样常常出现在瓷器、年画、雕刻、家具、建筑装饰、布料、金银器等上面。北京颐和园建筑上的蝙蝠纹彩画，如图5-2-47 所示。

图 5-2-47　北京颐和园建筑上的蝙蝠纹彩画

## 二十六、羊纹

羊性格温和，儒雅多情，一直以来是人们的食物来源之一，因此从古至今都深得人们喜爱。人们喝羊奶，剪羊毛，穿羊皮，最初更有以羊易物的习俗，因此古人一直相信羊是吉祥、幸福的象征，羊纹也成为古代吉祥纹样之一。古代中国甲骨文中的"美"字即呈头顶大角的羊形，是美好的象征。东汉许慎的《说文解字》说："羊，祥也。"从远古时代开始，陶器、玉器上便开始出现羊的形象。至夏商时期，青铜文化鼎盛，羊纹成为青铜器的重要装饰纹样之一，著名的"四羊方尊"便是青铜羊纹的主要代表。随着春秋战国时代铁器和铜器的广泛运用，羊纹被用于铁制品和铜镜的装饰。秦汉的铜洗上也雕刻有各种羊的形象，包括子母羊纹等，上面还篆有"大吉羊"的铭文，也就是大吉祥的意思。唐宋以后，羊的形象更是扩展到家具、瓷器、金银器、书画、建筑、壁画、雕刻、印染等领域，出现了一些抽象化的喜庆纹样，如三阳开泰等。唐石刻羊纹，如图 5-2-48 所示。

图 5-2-48 石刻羊纹（唐）

## 二十七、鱼纹

鱼纹是中国传统吉祥纹样之一。鱼纹狭义上仅指纯粹的鱼纹或以鱼纹为主体的纹饰，广义上还包括由鱼纹和其他纹样组合而成的纹饰，如鱼藻纹、鱼鸟纹。鱼纹最早见于新石器时代早期的陶器上，经过几千年的发展，渐渐扩展到建筑、玉器、金银器、瓷器、铜镜、雕刻、剪纸等领域。元白地黑花鱼藻纹折沿盆（图5-2-49），元代瓷器上的鱼纹大多配以荷叶、莲蓬和水藻，称为"鱼藻纹"，表现鱼儿在池塘中游动的情景，鱼纹真实生动，画面丰富而有情趣。

图 5-2-49 白地黑花鱼藻纹折沿盆（元）

"鱼"与"余"谐音，表示富裕、美满。《史记·周本纪》上记载周有鸟、鱼之瑞，《太平御览》九百三十五引《风俗通》曰："伯鱼之生，适用馈孔子鱼者，嘉以为瑞，故名鲤，字伯鱼。"由此可见鱼在古人的心中是一种祥瑞的象征。鱼除了寓意富裕、美满外，还具有很强的生殖能力，因此也是多子多孙的象征。常见的吉祥鱼纹纹样有鲤鱼跳龙门、年年有余、金玉满堂、吉祥如意、吉庆有余等。

### （一）鲤鱼跳龙门

鲤鱼跳龙门又称鱼龙变化纹，图案为龙门旁边一条鲤鱼高高跃起，似乎正要跳过龙门。这一图案在雕刻、剪纸、刺绣、瓷器等方面广泛应用。鲤鱼跳龙门图案被视为幸运的象征，最早是寓意被有名望的人接见，据《后汉书·李膺传》记载：李膺是威望很高的人，"士有被其接者，名为登龙门"。随着科举制度的确立，人们把考上状元称为"登龙门"，以此来形容科举得中，金榜题名，也比喻望子成龙。

鲤鱼跳龙门的传说可能最早来源于辛氏《三秦记》，书中记载："河津（又名龙门），水险不通，鱼鳖之属莫能上。海江大鱼薄集龙门下数千，上则为龙；不上者点额暴腮。"《本草纲目》载："鲤为诸鱼之长。形状可爱，能神变，常飞跃江湖。"鲤鱼跳龙门图案就是根据这些传说而来的。鲤鱼跳龙门砖雕，如图5-2-50所示。

如图5-2-50　鲤鱼跳龙门砖雕

### （二）金玉满堂

金玉满堂图案由数条金鱼组成，寓意富贵满堂、家境殷实、财源滚滚。这一吉祥图案在宫廷建筑、民居、园林建筑装饰中十分常见，画面喜庆大方。园林建筑多在廊、彷、藻井等处彩绘金玉满堂图案，此外，年画、家具、瓷器、剪纸等也会用到这一纹样。

金鱼与"金玉"谐音，代表财富，民间多以金鱼借喻"金玉"，多条金鱼就组成了"金玉满堂"图案。金玉满堂是指财富非常多，《老子》一书曾说"金玉满堂，莫之能守"，金玉满堂由此成为一句吉祥话。金玉满堂同样可以指某人才学过人。金鱼种类繁多，颜色艳丽，金光四射，颇有喜庆、吉祥的意味。北京颐和园建筑上的金玉满堂彩画（图 5-2-51），画中鲜明的色彩、生动的形象具有极大的艺术魅力。在金玉满堂彩绘图案中，金鱼朝不同方向摆动尾巴，使金鱼的形象更加生动。

图 5-2-51　北京颐和园建筑上的金玉满堂彩画

### （三）年年有余

又称连年有余，年年有余图案是很受民间欢迎的吉祥图案，这一图案以鱼、童子、莲花为主体，有不同的表现方式，常见的是童子怀抱鲤鱼，坐在莲花上，或手持莲花。"莲"和"连"同音，"余"和"鱼"同音，借喻年年都有结余的富裕生活。还有的是以爆竹、玩具、鱼来表现。年年有余吉祥图案多见于装饰木雕、年画、墙上浮雕、瓷器。清年年有余银饰，如图 5-2-52 所示。

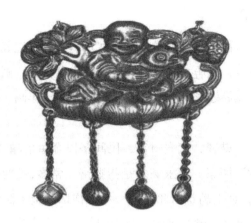

图 5-2-52　年年有余银饰（清）

### （四）吉庆有余

吉庆有余图案纹样常见的组合有：双鱼口衔玉磬，也有的是童子一手持戟，上挂有鱼，另一手持玉磬。这一吉祥图案在民间广泛流传，除了在年画中常见到这一吉祥图案外，在瓷器、门、屏风、窗、墙壁上的装饰中也比较常见。

吉庆有余是人们对生活富裕、家境殷实的向往，并把这种愿望与象征富贵的鱼联系在一起。吉庆有余图案借"余"与"鱼"同音组成这一吉祥纹样，寓意丰衣足食、生活美满，表达了人们对幸福生活的追求。在中国，无论城乡，这种追求形之于图画的习惯至今未颓。

## 二十八、鸟纹

鸟纹是中国传统装饰纹样中很重要的一类纹样。顾名思义，鸟纹主要是以禽鸟为题材的装饰纹样，其代表的寓意根据禽鸟种类的不同而有所不同，比如白头翁寓意白头到老，喜鹊象征喜庆，鸳鸯代表爱情美满，孔雀代表大富大贵等。鸟纹的运用最早可以追溯到良渚文化时期，当时的玉琮上已经出现了鸟纹。到了商周时期，青铜文化的兴盛使得鸟纹得到普及，很多青铜器上都出现了线条简单的鸟纹或变异鸟纹，如鸱枭纹、鸾纹及成群排列的雁纹等。进入封建社会后，各类型的鸟纹在各个生活领域得到大量运用，尤其是社会生产力发达的封建社会鼎盛期，鸟纹的运用达到了极致，到了凡鸟必有意的地步。除了日常生活、民风习俗

中运用鸟纹外，在很多装饰用品、宗教用品上也大量出现鸟纹。鸟纹主要运用在服饰、纺织、金银器、玉器、铜器、家具装饰、建筑装饰、剪纸、书画、民间手工艺品、雕刻等装饰领域。很多鸟纹艺术品巧夺天工，精美绝伦，是中华民族文化辉煌灿烂的结晶。宋双鸟纹饰（图5-2-53），两只振翅欲飞的小鸟呈对称分布，相互嬉戏。此玉佩以浅浮雕刻成，将小鸟的神态刻画得栩栩如生。

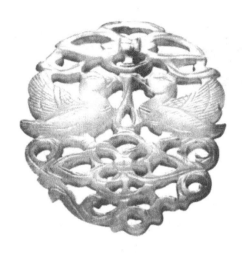

图 5-2-53　双鸟纹饰（宋）

## 二十九、鹤纹

鹤纹是中国传统吉祥纹样之一。古人对鹤的喜爱从他们对它的称谓就可以看出来，鹤在古代多称为"仙鹤"，中华民族可能是世界上最向往成仙的民族，所以在其眼中凡是和仙有关的器物都是神圣的，因此古人称鹤为"仙鹤"，其对鹤的敬畏和宠爱之心可见一斑。在中国传统文化中，鹤被认为是仙禽，寓意长寿。西汉古籍《淮南子·说林训》记载："鹤寿千岁，以报其游。"所以说鹤代表着古代人们延年益寿的美好愿望。

鹤纹被广泛运用于建筑、雕塑、家居装饰、石刻、金银器、玉器、铜镜、年画、绘画、宗教、瓷器等领域，其中尤其以年画、瓷器上采用最多。宋云鹤文白玉饰件，如图5-2-54所示。

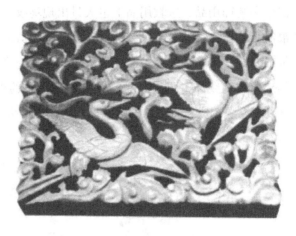

图 5-2-54　云鹤文白玉饰件（宋）

鹤纹被运用到瓷器上是从唐代开始的，不过数量不多。当时越窑青瓷上已经有描绘鹤飞翔于云间的图案，这种图案被为"云鹤纹"。到了宋代，耀州窑青釉瓷器上已有双鹤展翅、群鹤飞舞穿行云间以及飞鹤与博古图案相间的纹样，甚至还有罕见的仙人骑鹤图。明、清两代的瓷器多以丹顶鹤入画，因其体态优雅、潇洒秀丽，多与文人墨客所题诗画一起构成瓷器纹样。景德镇窑青花瓷、五彩瓷、黄釉绿彩瓷上多见仙鹤衔筹祝寿的画面。此外，云鹤葫芦瓶、黄绿彩鹤纹碗、珐琅彩瓶等瓷器也多有各种鹤纹。有的鹤纹与寿字相配，构成寓意长寿的纹样；有的鹤衔葫芦穿云而飞，寓意福禄寿皆全；有的群鹤与梅组合成图，寓意高雅、延寿；有的鹤与松同在，取松鹤延年之意。

## 三十、鹰纹

鹰是一种飞行猛禽，长有锐利的喙和爪子，能在千米以上的高空翱翔，专门捕食小型哺乳类、爬虫类和昆虫类动物。鹰的种类多种多样，但都具有善飞、凶狠、长寿的特点，在人们眼中鹰代表着权力、地位、勇敢、神圣、长寿，因此鹰纹也在中国传统纹样中得到广泛应用，有的远古部落甚至以鹰作为族徽、图腾加以崇拜。出土的商朝文物圭上就刻有很多鹰的纹样，这是商朝人尚武精神的真实体现。早期青铜器上也镌刻着鹰的形象，表示古人对鹰的偏爱，寓意存鹰之心于高远，取鹰之志而凌云，习鹰之性以涉险，融鹰之神在山巅。此外，鹰纹也广泛

应用于建筑装饰、壁画、武器、服饰、瓷器、玉器、金银器等装饰领域。西周玉鹰（图5-2-55），鹰纹线条简单，构图简洁。

图 5-2-55  玉鹰（西周）

## 三十一、锦鸡纹

锦鸡是野鸡的一种，羽毛色彩艳丽，五彩斑斓，十分漂亮，以锦鸡为题材的锦鸡纹是中国传统纹样之一。锦鸡在中国传统文化中深受欢迎，是吉祥、富贵、美好的象征，寓意前程似锦、兴旺发达。锦鸡的形象最早出现于远古时期的陶器上，当时的鸡形陶器偏重于实用性。随着社会的发展，这种实用性逐渐向装饰性转变，从我国贵州省部分博物馆收藏的一些出土文物中便可以看出这种变化。这些文物大都出土于汉墓，既有陶器，也有铁器、铜器，其中藏于贵州省博物馆的东汉陶鸡由灰陶所制，首尾饰以黑色，翅膀及尾巴饰以线刻，简洁流畅。藏于毕节地区博物馆的群鸡觅食陶器由一只母鸡和若干只小鸡一起觅食构成，线条简洁，装饰味道浓厚。除了用于陶器装饰外，锦鸡纹还广泛用于刺绣、书画、建筑、泥塑、床褥、服饰、瓷器、玉器等领域。我国苗族同胞的蜡染、刺绣、服饰作品就常以锦鸡图案为饰，除了刺绣"锦鸡扑蝶""鸡戏蜘蛛"等吉祥图案外，还会将锦鸡毛缀于裙上。由于母鸡多产，因此新婚床褥多用锦鸡图案，寓意多子多孙。书画方面最有名的当属宋徽宗赵佶的《芙蓉锦鸡图》和清人王礼的《蕉梅锦鸡图》，这两幅画寓意吉祥，画技高超，乃存世精品。明清瓷器、玉器也经常运用锦鸡纹，常见的是锦鸡与牡丹等植物或山石相配组成纹样，锦鸡和牡丹组合寓意"大吉富贵"、功名富贵，锦鸡与花卉的组合还有"锦上添花"之意。清光绪粉彩锦鸡牡丹天球瓶（图5-2-56），五彩锦鸡立于花团锦簇、枝繁叶茂的牡丹丛中，寓意富贵大吉。

图 5-2-56　粉彩锦鸡牡丹天球瓶（清）

## 三十二、孔雀纹

孔雀纹是一种深受人们喜爱的传统纹样，开始出现于两宋时期，到明清时期已经非常盛行。孔雀是深受人们喜爱的禽鸟，是传说中具有"九德"的吉祥鸟，代表着高贵、美丽。再加上孔雀的尾部羽毛靓丽华贵、异彩纷呈，尤其是开屏时艳光四射、纹饰明显，因此孔雀开屏寓意为太平盛世、吉祥如意。孔雀纹被广泛应用于瓷器、服饰、卧具、铜镜、剪纸等领域。明孔雀牡丹纹青花梅瓶（图 5-2-57），孔雀形象丰满，羽毛艳丽，头戴冠羽，王者之气十足。

图 5-2-57　孔雀牡丹纹青花梅瓶（明）

### 三十三、白头翁纹

白头翁又名白头鸟，体态如画眉，老则白头。白头翁从古至今一直被人们看作长寿的象征，也常常被用来寓意夫妻恩爱终生，白头偕老。白头翁纹通常由两只鸟构成图，以此表达夫妻情深、相濡以沫，喻"白头偕老"之意。白头翁纹主要运用在瓷器、书画和刺绣领域，这些领域的作品具有很强的色彩表现力，可以将此纹活灵活现地呈现出来，增加艺术美感。

#### （一）白头长春

白头翁与月季花、寿石组成的图案叫白头长春，是瓷器、建筑彩画常用到的题材。不同的建筑部位有不同的组合方式，大多为一只白头翁站立在寿石上，对面是一丛盛开的月季花。月季花被称为"花中皇后"，又称"月月红"，一年四季开花；寿石是代表长寿的吉祥物；白头翁取"白头"二字，所以"白头长春"吉祥图案寓意为四季长春。北京定慧寺木质建筑上的白头长春图案（图5-2-58），寿石、月季加白头鸟的图案组合寓意长寿，同时也有夫妻恩爱、白头偕老的意思。

图 5-2-58　北京定慧寺木质建筑上的白头长春图案

#### （二）白头富贵

白头富贵的图案通常由白头翁和牡丹花组成，白头翁的眉及枕羽为白色，喻指白头到老，牡丹乃百花之首，象征富贵，白头富贵便是寓意夫妻长寿恩爱、富贵美满，是清代常用的瓷器装饰纹样之一。北京颐和园长廊邀月门上的苏州彩绘（图5-2-59），图中一只白头鸟立于牡丹枝头，双眼注视着怒放的牡丹。牡丹代表富贵，与白头鸟组合寓为富贵到白头。

图 5-2-59 北京颐和园长廊邀月门上的苏州彩绘

## 三十四、鸳鸯纹

鸳鸯是一种类似于野鸭的彩鸟，形体小于野鸭，栖息于池沼之中，雄为鸳，雌为鸯。鸳鸯对爱情十分专一，雌雄不离，所以古人又将之称为匹鸟，并视为坚贞爱情的象征，以之比喻夫妻。《诗经·小雅·鸳鸯》中有"鸳鸯于飞，毕之罗之"的记载。鸳鸯纹是中国传统装饰纹样之一，其图案一般由成双成对的鸳鸯构成，且多配以莲池为饰，所以又称"鸳鸯戏莲纹""鸳鸯卧莲纹""莲池鸳鸯纹"。常见的鸳鸯纹图案为鸳鸯戏水，此图案一直被人们用来寓意夫妻恩爱、夫妇永和，是传统纹样中极富喜庆之气的吉祥图案，此外，鸳鸯同心也较常见。鸳鸯纹运用的领域十分广泛，包括刺绣、铜器、金银器、玉器、书画、瓷器、家具装饰、床褥、建筑雕刻、服饰、香包、丝织等，尤其是新婚用品多以鸳鸯纹装饰，目的是希望新人们天长地久、美满幸福。鸳鸯图折扇，如图 5-2-60 所示。

图 5-2-60 鸳鸯图折扇

### （一）鸳鸯戏水

除了瓷器、刺绣以外，鸳鸯戏水在民间建筑的影壁、走廊包括窗、门、家具上的木刻中也是十分常见的图案，图案为一双鸳鸯在水中嬉戏。晋朝崔豹在《古今注·鸟兽》中说道："鸳鸯，水鸟，凫类也。雌雄未尝相离，人得其一，则一思而死，故曰匹鸟。"鸳鸯是水鸟，多成双成对出现，且形影不离。北京颐和园建筑上的鸳鸯戏水彩绘（图 5-2-61），鸳鸯戏水图案寓意夫妻双宿双栖、忠贞不渝、永不分离。

图 5-2-61　北京颐和园建筑上的鸳鸯戏水彩绘

### （二）鸳鸯同心

东晋干宝所著《搜神记》中的《韩凭夫妇》记载，战国时宋国有个叫韩凭的人，他娶妻何氏。当时宋国的国君宋康王暴虐、好色，他听说何氏长得美丽，就把何氏抢到宫中，把韩凭关进大狱。夫妇二人不堪凌辱，先后自杀。何氏死后，人们在她的衣带上发现她留下的遗言，在遗言中请求康王能把她和丈夫韩凭葬在一处。恼羞成怒的康王把他们分葬，却又故意将两座坟隔得不远。孰料两座坟墓里各长出一棵"大梓木"，"旬日而大盈抱，屈体相就，根交于下，枝错于上"。有一对鸳鸯栖息在这树上，"晨夕不去，交颈悲鸣，音声感人"。人们感叹韩氏夫妇的感情，就称这两棵树为"相思树"，认为这两只鸳鸯是韩氏夫妇的精魂化成的。后世根据这个传说绘制了不少与鸳鸯有关的吉祥图案，鸳鸯同心就是其中一种。鸳鸯同心图案是一对鸳鸯卧在莲叶上，这一吉祥图案在家具中被广泛应用，在建筑彩绘中也十分常见。北京北海琼岛延楼长廊上的鸳鸯同心图（图 5-2-62），图中

两只鸳鸯在水中嬉戏，举止亲昵，近处茶花绽放，水草丰茂。用藕心相通比喻夫妻之间同心同德。鸳鸯成双成对，寓意夫妻相亲相爱，白头到老。

图 5-2-62　北京北海琼岛延楼长廊上的鸳鸯同心图

# 第六章　吉祥植物纹样

生活中，无论是穿衣吃饭、家居摆设、生活器用，还是游艺杂耍、祭祀信仰，处处都有吉祥文化的影子，甚至很多吉祥文化已深深融入我们的生活当中，成为生活的一部分。本章内容为吉祥植物纹样，包括吉祥植物纹样概述和吉祥植物纹样图鉴释义。

## 第一节　吉祥植物纹样概述

### 一、吉祥植物纹样的含义和特点

植物纹样是运用得非常广泛的纹样，在任何时代，人与植物的接触都是非常密切的。自唐代至近代，装饰以植物纹为主，可称为植物纹时期。用植物纹作装饰，自秦汉时期早已出现，例如彩陶上的花瓣纹、汉代的茱萸纹、六朝的忍冬纹和莲瓣纹等，但这段时期的纹样仍是以动物纹为主导，植物纹只居于陪衬地位。植物纹的大量应用，当以隋唐为正式起始。由于生产力的发展，观念的更新，唐代一反自商周以来以动物纹为主的装饰题材，而大量采用植物纹。植物纹的应用，标志着人们的觉醒，人们摆脱了天或神的精神束缚，开始认识自我，并追求自我。

### 二、吉祥植物纹样的发展历程

考古发掘表明，新石器时代很多地区的生活都是以农业为主。在新石器时代出土的陶器上，比较多的植物纹样是谷穗、树木和花瓣等纹样。庙底沟出现风格独特的花瓣纹，无论阴看或阳看，都成图案，为里外显花的双面图案，也就是现代图形语言中的正负图形，其视觉语言深邃，是高度概括和凝练的植物纹样，是蔷薇科的覆瓦状花冠纹的抽象表现；仰韶文化和大汶口文化中的植物形象，像稻

谷，像叶子，也像花瓣，概括、夸张、生动；河姆渡文化陶器上的谷穗纹，丰满写实，呈四叶、五叶纹，肥大壮实；半坡型彩陶上画的树纹，手法简练。原始人对赖以生存的主要食品如谷物、动物等，具有特别敏锐的观察力，可见当时农业已发展到一定水平。植物纹样在商代和西周的铜器上极少见到，少数出现在春秋时期。春秋莲鹤青铜方壶（图6-1-1）的壶盖用莲花做装饰，中间站立一只展翅飞翔的鹤，造型精致生动。植物纹样至西汉时期后，才逐渐兴起。在魏晋南北朝、隋唐五代时期的所有装饰纹样中，植物纹样占据绝对优势，其次是动物纹样和人物纹样，风景纹样在这时属于小众纹样，几何纹样则处在边饰的陪衬地位。两汉时期流行的伏羲和女娲、四神、流云等纹样仍在这时期使用，但是车骑出行纹和飞鸟奔兽纹消失了，出现了新的各种缠枝、莲花、飞鸟、飞天和狮子等纹样，这些纹样成为这一时期的流行纹饰。这个现象与当时盛行佛教文化密不可分，这些新创的纹饰主要应用于雕刻、织绣、陶器、铜镜、金银器和壁画等工艺中。

图6-1-1 莲鹤青铜方壶（春秋）

自隋唐起，由于绘画的发展和佛教艺术的影响，染织纹样也开始大量采用植物纹。隋唐时期的植物纹多具装饰趣味，花形有团花、散花等样式，层次丰富，色彩鲜艳。植物纹样的出现使染织纹样中植物类题材不断扩增，导致我国自商周

以来的以几何纹、动物纹为主要表现对象的题材结构逐渐发生了变化，新产生的散点小朵花、小簇花纹样逐渐兴盛起来。例如，新疆出土的花鸟纹锦、宝相花纹锦、团花纹锦、散花纹锦，以及日本正仓院保存的唐代大批丝织物等，都充分展示了唐代花草植物纹样的面貌，也比较完整地体现了纹样与织、绣、印、染工艺结合的状况。

宋代的植物纹样没有被装饰性较强的图案型风格束缚住，而在其中注入了富有时代特色的写生风格，即写生式的折枝花。福州黄昇墓出土的丝织品，其纹样多为大小提花的折枝花卉纹。这些折枝花远不像唐代写生团花那样复杂，只是在花叶的生态特征的基础上加以不同程度的变化处理，保留了花枝的生动姿态，概括省略了细节。折枝花在纹幅内的经营布局，很少采用唐代写生团花那样重叠式或簇花纹样常用的散点对称式，而尽量让折枝按本身生长规律自由穿插，浑然一体。写生式纹样的出现奠定了自宋代以来我国植物纹样发展的基础。

明清时期，植物纹样的形式更加多样，缠枝、团花、折枝极为活跃，直径大可逾尺、小不盈寸，各类花卉题材一应俱全。最具代表性的植物纹样有象征四季更替的梅花、海棠、莲花、牡丹、菊花，代表气节和友谊的松、梅、竹，等等。明清时期的植物纹样也常常搭配蜂蝶、"卍"字、八宝等纹样，带有明显的吉祥寓意，装饰性很强，喜庆色彩浓郁，成为典型的时代图案组织形式，代表了当时人们的审美喜好。

# 第二节  吉祥植物纹样图鉴释义

## 一、百花纹

百花纹又称"满花纹""万花纹""万花堆"，纹样由多种花卉组成，犹如百花堆聚，故有此名。百花纹是花卉纹在历史长河中不断发展变化出来的一种纹样，主要盛行于明清时期。

百花纹的图案多以牡丹花为主，还包括菊花、茶花、兰花、月季花、荷花、百合花、牵牛花等，由于百花繁密而不易见纹饰底色，给人一种繁密细致、五彩缤纷的美感。百花花色各异、姿态万千，各展其妍，具有很强的艺术表现力。百

花纹主要运用于服饰、刺绣、床褥、瓷器、壁画等装饰领域，是中国传统装饰纹样中的重要纹样之一。百花纹在明清时期极度盛行，尤其是康熙、乾隆时期，陶瓷器多用以牡丹为主的百花纹表现太平盛世景象。清粉彩花蝶茶壶上的百花纹，如图 6-2-1 所示，壶上的百花纹由牡丹构成，富贵华丽。

图 6-2-1 粉彩花蝶茶壶上的百花纹（清）

## 二、团花纹

团花纹是一种四周呈放射状或螺旋状的圆形装饰纹样，是中国传统吉祥装饰纹样之一。团花纹是一个很大的概念，并不仅仅指花卉，还包括一些动物、人物及文字等纹样，比如团龙纹、团凤纹、团寿纹都可以归入团花纹。团花纹有大团花纹和小团花纹之分。小团花纹又称"皮球花纹"，是陶瓷器装饰的一种重要纹样。团花纹成熟于隋唐时期，流行于宋元明清各朝。尤其是明清时期，团花纹样最为丰富。团花纹层次多样，形式不一，仅花就包括桃形莲瓣团花、多裂叶形团花、圆叶形团花等形式。团花纹的外围一般都会有一些边饰，边饰的形式也是多种多样，有的是菱形纹、龟甲纹，有的是百花蔓草、半团花、多瓣小花、小菱格、方胜、方壁等。团花纹被广泛运用到古代铜器、金银器、玉器、陶瓷、刺绣、文房用具、服饰、床褥、木制家具、建筑雕刻等装饰领域，象征和谐美满、幸福吉祥。清掐丝团花金杯，如图 6-2-2 所示，金杯杯口呈圆形，微外侈，杯腹内孤，小圈足，环状杯把上带小錾。金杯工艺精湛，造型娇小而不失庄重，线条简单而圆润流畅，

腹部饰有用金丝编结的四朵蔷薇式团花，团花边缘饰以连缀成串的小金珠，团花之间分布着用金丝编成的八朵如意云头。

图 6-2-2　掐丝团花金杯（清）

## 三、宝相花纹

宝相花纹是中国传统装饰纹样之一，它是在自然界的花朵、花苞、叶片形状的基础上，经过艺术加工组合而成的佛教图案纹样。宝相花又称"宝仙花""宝花花"，是以牡丹、莲花等为主体变化而来的，由于其造型富丽、华贵，所以有"宝相花"一称。宝相花作为传统装饰图案之一，寓有"宝"和"仙"的吉祥含意，象征富贵、吉祥、美满。宝相花纹样起源于佛教传入的东汉，经过不断的发展和加工提炼，在隋唐时期已经非常盛行，宋、元、明、清各代更是达到了高峰。宝相花纹饰的构成一般以牡丹、莲花为主体，中间为形状不同、大小有别的其他花叶，其花心和花瓣基部常用排列规则的圆珠作装饰，加以多层次退晕色，显得富丽、华贵。宝相花纹样的形式主要有两种：一种是平面团形，以八片平展的莲瓣构成花头，莲瓣尖端呈五曲形，各瓣内又填饰三曲小莲瓣，花心由八个小圆珠和八瓣小花组成；另一种是立面层叠形，以层层绽开的半侧面勾莲瓣构成。宝相花纹样丰富多样，被广泛运用在陶瓷、金银器、玉器、铜器、石刻、织物、刺绣、佛教法器、敦煌图案、建筑装饰等方面。明成化青花宝相花纹盘（图 6-2-3），盘底为一朵造型逼真的宝相花，此花为立面层叠形，由层层绽开的半侧面勾莲瓣构成。

图 6-2-3　青花宝相花纹盘（明）

## 四、莲花纹

莲花古名芙渠或芙蓉，今名荷花，是中国传统花卉。《尔雅》中便有"荷，芙渠……其实莲"的记载。莲花出淤泥而不染，得"花中君子"的美誉，是圣洁、高雅的化身，美德的象征。莲花盛开时花朵较大，是有名的观赏花卉，其根和莲子可食用，叶圆、形突，春秋战国时曾用作饰纹。佛教传入我国后，将莲花作为自己的标志，视莲花为圣花，以其代表"净土"，象征圣洁，寓意吉祥。莲花也因此成为佛教艺术的主要装饰题材，莲花纹饰被大量运用到石窟装饰艺术中。尤其是在南北朝时期，因佛教盛行，莲花纹极为流行，大量出现在石刻、陶瓷、铜镜、彩绘和壁画等装饰艺术中。

莲花纹从魏晋南北朝开始流行，并最终成为中国古代传统吉祥纹样之一。南北朝至唐代，莲花纹都作为主要纹饰存在，从宋代开始变为辅助纹饰。元代至清代，莲花纹衍生出很多形式，如缠枝莲、把莲等，并经常跟动物纹样一起构成图案，如莲池水禽、莲池游鱼等。

莲花有丰富的吉祥寓意。莲和鸳鸯组合图案是对美满婚姻的祝福；一枝莲花的图案为"一品清廉"；莲与莲的组合图案为"连（莲）生贵子"；莲、莲蓬和藕组合的图案为"因荷得藕"。唐浮雕莲花纹方砖（图 6-2-4），此砖上的纹饰呈四方八位分布，中间十六瓣莲花为八个方位，代表四时八节，最外圈饰以乳钉纹，每边 13 个乳钉，四边合计 52 个，代表一年里的月相周期数。若不计四个角上的乳钉，则每边 12 个，代表一年四季十二月。

图 6-2-4　浮雕莲花纹方砖（唐）

## 五、莲瓣纹

莲瓣纹是中国传统吉祥装饰纹样之一，是在莲花纹的基础上发展而来的，主要以莲花花瓣为主题。莲瓣纹始于春秋战国时代，盛行于南北朝到两宋时期，流行于整个封建时代。春秋战国时期的莲瓣纹多作主纹，表现技法为立体雕刻。魏晋时期，莲瓣纹常用堆塑、刻画和模印手法表现，装饰器物的颈、腹、足等各个部位。唐宋时期，莲瓣纹主要以刻画和模印手法来表现。元代以后，莲瓣纹改作辅纹，常出现在装饰物的口沿、肩颈、腹部和底足，表现手法也变为彩绘。

莲瓣纹按照装饰层次的不同可分为单层莲瓣、双重莲瓣及多重莲瓣；按莲瓣的形态可分为尖头莲瓣、圆头莲瓣、单勾线莲瓣、双勾线莲瓣、仰莲瓣、覆莲瓣、变形莲瓣等。莲瓣纹多运用于陶瓷、金银器、玉器、雕塑、石刻、家具等装饰领域，寓意吉祥康泰。五代越窑青釉刻花莲瓣纹盖罐（图 6-2-5），此盖罐为莲花造型，罐身刻以仰莲瓣纹，青色的外观，手触可感觉到凸纹，整个罐艺术价值极高。

图 6-2-5　越窑青釉刻花莲瓣纹盖罐（五代）

## 六、忍冬纹

忍冬又名金银花，是多年生常绿灌木，枝叶缠绕，因越冬不凋而得名。忍冬纹以忍冬植物为主题，是随着佛教艺术在中国兴起而出现的一种外来纹样样式，后演变为中国传统装饰纹样之一。因忍冬具有越冬不凋的特性，所以在佛教艺术中被大量运用，寓意人灵魂不死、轮回永生。忍冬纹出现于东汉末期，盛行于南北朝时期，唐朝以后逐渐被卷草纹所代替。忍冬纹广泛用于金银器、瓷器、家具、服饰、绘画和雕刻等艺术品的装饰中。北魏云冈石窟石刻忍冬纹，如图6-2-6所示。

图6-2-6　云冈石窟石刻忍冬纹（北魏）

## 七、缠枝纹

中国在晋、唐以前，植物纹样运用得不多。随着佛教的传入，植物纹样开始丰富起来，缠枝纹就是在中国传统云纹的基础上结合外来纹样的特点形成的。

缠枝纹又名"万寿藤""转枝纹""连枝纹"，是一种以藤蔓、卷草为原型创作而成的传统吉祥纹样。缠枝纹的原型有常青藤、扶芳藤、紫藤、金银花、爬山虎、凌霄、葡萄等，这些植物本系吉祥花草，多为世人所赞咏。缠枝纹婀娜多姿、生动形象、雅致优美，象征着生生不息的美好愿望。缠枝纹始见于战国时期的漆器上，成熟于汉代，盛行于唐、宋、元、明、清历朝。缠枝纹经久不衰的秘密在于其富于变化的特质，它可以任意变换造型，与不同的花卉搭配组成不同的纹饰，常见纹样有"缠枝莲""缠枝菊""缠枝牡丹""缠枝葡萄""缠枝石榴""缠枝百合""缠枝宝相花"以及"人物鸟兽缠枝纹"等。缠枝纹是中国古代艺术品的重要装饰纹样，广泛应用于雕刻、陶瓷、家具、漆器、编织、刺绣、玉器、金银器、

铜镜、年画、剪纸、碑刻等各类艺术品中，甚至连糕饼、木范、钟表都离不开缠枝纹。明永乐青花缠枝纹花卉纹折沿洗（图6-2-7），盆心描绘有各式青花花卉四朵，内外壁均饰各种缠枝花卉，口沿绘一周海水纹。此盆制作工艺精湛，纹饰层次鲜明，布局疏朗简练，绘画笔意流畅，青花颜色艳丽，是不可多得的艺术品。

图6-2-7　青花缠枝纹花卉纹折沿洗（明）

## 八、卷草纹

卷草纹也叫"卷枝纹""卷叶纹"，是中国古代传统纹样之一，由忍冬纹演变而来，以舒缓的波曲线条构成连续不断的草叶形状为主要特征。其构图理念是以植物枝茎作连续波曲状变形，将波状线和圆切线组合起来，向二方连续展开，形成波卷缠绵的基本样式，再以圆切线为基干变化出有规律的草叶或茎蔓，形成枝蔓缠卷的装饰花纹带。此饰纹常作辅助纹饰，盛行于唐、五代，日本人称之为"唐草"，多应用于玉器、金银器、瓷器、铜镜、家具、染织、石窟艺术及建筑艺术等装饰领域。

## 九、折枝纹

折枝纹是以折枝花鸟为题材并独立构成纹样的一种传统装饰纹样，包括折枝花纹、折枝果纹、折枝花鸟纹等。常见的折枝纹有折枝梅、折枝莲、折枝牡丹、折枝枇杷、折枝石榴、折枝荔枝等。折枝纹既可以某种花或果单独构图，也可与

禽鸟组合构图，尤其以单枝构图者为多，也有多枝连续式或交织式构图的。折枝纹开始流行于唐宋时期，元明清以后更加流行，多作为主体纹饰运用于瓷器、丝织品、壁画、服饰、蜡染、家具等领域，其中瓷器、家具、织物是折枝纹艺术水平最高的领域。金青白玉折枝花佩（图6-2-8），玉佩为青白玉，质地坚硬。正面用浮雕、透雕等技法琢刻出枝叶交相缠绕的样子，花瓣肥厚略内凹，舒展有序，对称的单阴刻线表示叶脉，背面以简洁的刀法刻出枝梗令人看上去栩栩如生。

图6-2-8 青白玉折枝花佩（金）

## 十、蕉叶纹

蕉叶纹的构图主要以芭蕉叶为主，呈片状或带状分布，尤其特指以蕉叶图样做二方连续展开形成的装饰性图案。蕉叶纹最早出现在商周时期的青铜器上，唐宋以后扩展到服饰、铜镜、瓷器、玉器、建筑等装饰领域。蕉叶在中国古代寓意霸业、建业，四片蕉叶更是象征四方霸业、四方兴旺，所以蕉叶纹在古代多为官府和富贵之家所用。

蕉叶纹最成功的运用是在瓷器领域，其表现技法多为刻花和彩绘。宋代的定窑、龙泉窑、景德镇窑已将蕉叶纹作为瓷器的辅助纹样。定窑所制刻花梅瓶的颈部饰有单层蕉叶纹，龙泉窑所产刻花碗内饰有粗短的蕉叶纹，景德镇窑出产的青白瓷碗外壁则刻画双线蕉叶纹。元、明、清时期，蕉叶纹在青花、釉里红、彩瓷上被广泛运用，多绘于瓶、罐、尊等器物颈部或近底部。明青花芭蕉叶纹玉壶春瓶（图6-2-9），瓶敞口、细颈、硕腹、圈足。瓶颈部绘三层纹饰各一周，上部为上仰的蕉叶纹，中间是缠枝花纹，下部为回纹及下垂的云头纹，通体在莹润闪青的白釉上展现出色泽浓艳的青花纹饰。

图 6-2-9　青花芭蕉叶纹玉壶春瓶（明）

## 十一、瓜果纹

瓜果纹是一种以各种植物果实为题材的装饰纹样。瓜果纹和团花纹、百花纹一样，都代表一大类纹样。常见的瓜果纹都是人们耳熟能详且具有典型吉祥寓意的瓜果纹样，如葡萄纹、石榴纹、荔枝纹、枇杷纹、桃纹、西瓜纹、苹果纹、樱桃纹等，这些纹样在传统祥瑞观念的影响下，在社会上广泛流行。瓜果纹最主要的运用领域是在玉器、金银器、瓷器、年画、布饰、家具、雕刻等方面，尤以瓷器和家具两个领域运用最为成熟。瓜果纹兴起于隋唐时期，在唐宋两代的瓷器、铜器、金银器等器物上都可以见到，比如缠枝葡萄、婴戏葡萄、婴戏石榴等图案。元、明、清时期，瓜果纹样增多，写实性和象征性结合在一起，涌现了大量丰富多彩的吉祥纹饰。瓜果纹构图方法多样，但是大致可以分为适合式布局、单独式布局、散点式布局、均齐式布局四种。瓜果纹包含的寓意多为多子多孙、福禄寿三全、吉祥如意，体现了古人对美好生活的向往。

## 十二、桃纹

桃在中国传统文化中代表祥瑞，是长寿的象征。在神话传说中，西王母种植有蟠桃树，此树三千年才开花，再过三千年才结果，所以桃树和桃都是长寿之物。中国民间也有"榴开百子福，桃献千年寿"的民谚。而中国人所膜拜的寿星南极仙翁的形象也是经常一手托鲜桃，一手拿拐杖。按照传统习俗，中国人常以"寿

桃"为某人祝寿，由此可见桃之于中国人有着多么特殊的文化意味。

中国人对桃的喜爱表现在纹样中，便是长期、大量地运用桃纹。从夏商周时代开始，桃纹便成为常用的装饰纹样之一，到今天桃纹仍然被广泛地应用到装饰领域。不管是陶器、铜镜、金银器，还是玉器、瓷器，抑或年画、刺绣、丝织品、雕刻、家具等，桃纹随处可见，将中华民族对于桃的喜爱表现得淋漓尽致。

## 十三、石榴纹

石榴又名安石榴、海石榴等，原产于伊朗地区，张骞通西域后传入我国。西晋人张华在其《博物志》中写道："汉张骞出使西域，得涂林安石国榴种以归，故名安石榴。"[①] 由于石榴"千房同膜，千子如一"，所以被古人视为多子的象征，石榴纹也从此成为一种吉祥纹饰。石榴纹被广泛运用于陶瓷、金银器、壁画、蜡染、织锦、服饰等装饰领域。

石榴纹始见于唐三彩，后来逐步扩展到其他领域。宋、元、明、清时期，石榴纹十分盛行，其表现手法为模印贴花和刻花施彩，在构图时常与宝相花、莲花、葡萄、蝴蝶等搭配。"蝴"与"福"谐音，葡萄果实成串象征多子，石榴与它们搭配，寓意多子多福。有的石榴纹样是绽放的花朵簇拥着饱满的石榴果，有的是花苞中布满石榴子。清痕玉石榴瓶（图 6-2-10），玉瓶采用深雕技法，刻出深深的阴线，组成若干石榴纹样，石榴片上贴以金色小花纹饰。

图 6-2-10　痕玉石榴瓶（清）

---

① 〔西晋〕张华著；张恩富译. 博物志 [M]. 重庆：重庆出版社，2007.

## 十四、葡萄纹

葡萄纹是中国传统文化中广泛流行的一种吉祥装饰纹样，寓意多子多福。秦汉时期，葡萄由西域传入中原内地，葡萄纹饰的工艺品也随之传来。秦国国都咸阳皇宫就出现了做装饰图案用的葡萄壁画。汉初，出现了葡萄纹样的丝织品、棉织品、画像石，在辇车上也开始使用葡萄作为装饰图案。

南北朝时期，出现了葡萄纹铜镜、葡萄纹饰服装。唐高宗年间，铜镜中出现了葡萄与瑞兽组合而成的纹饰，称作瑞兽葡萄镜或海兽葡萄镜，流行于武则天时期，后逐渐消失于玄宗后期。唐宋以后，葡萄图案作为装饰纹样广泛运用于器物装饰、服装、陶瓷、玉器、书画、建筑、雕刻、剪纸等领域，成为中国装饰文化的重要组成部分。

## 十五、柿子纹

柿子纹在中国传统文化中具有十分悠久的历史，从汉唐时期的铜镜到明清时期的瓷器，柿子纹随处可见。在构图方式上，柿子除了单独构图以外，还常常与其他器物共同构图，表达吉祥美好的寓意。如柿子与橘子组合，由于"柿"与"事"同音，"橘"与"吉"谐音，因此寓意万事大吉；两个柿子与一根玉如意组合，寓意事事如意；柿子与荔枝组合，寓意为"利市"，多为对商人的祝贺。柿子纹主要运用于铜镜、瓷器、家具、蜡染等装饰领域，寓意事事顺心、如人所愿。

## 十六、牡丹纹

牡丹艳丽妩媚、雍容华贵，有"百花之王"之称，唐代人更因其色香俱佳将其誉为国色天香。自唐代开始，牡丹受到世人喜爱，在中国传统文化中的地位越来越高，成为繁荣昌盛、美好幸福的象征。宋代学者周敦颐在其所著名篇《爱莲说》中说"牡丹，花之富贵者也"，牡丹是富贵花的别称。从唐宋时期开始，代表吉祥富贵的牡丹纹饰便在宫廷和民间广泛流传，不仅形式多样，囊括的材质、风格及装饰图案更是不计其数，而且其寓意也逐渐鲜明、直接，丰富多样。牡丹纹融入中国传统工艺的各个领域，如金银器、铜镜、玉器、陶瓷器、雕刻、书画、剪纸、服饰、蜡染、织物等。牡丹纹的形式有独枝牡丹、交枝牡丹、折枝牡丹、

串枝牡丹、缠枝牡丹之分，其构图方式有单枝适合式、双枝或多枝对称式、缠枝均衡式等。

　　牡丹常与寿石、桃花、长春花、水仙、白头鸟、花瓶、孔雀等组成图案。牡丹与桃花、寿石组成的图案为"长命富贵"，与水仙组合成的图案为"神仙富贵"，与凤凰组合在一起的图案寓意"富贵吉祥"，被命名为"凤戏牡丹图"。此外，牡丹与其他花鸟图案还能构成十全富贵、富贵长春、富贵平安等寓意。这些纹样中最具代表性的是牡丹和凤凰构成的凤戏牡丹图案，此图案除了象征富贵吉祥，还被用于婚嫁和象征爱情，是中国传统纹样中最受欢迎的图案之一。从古至今，牡丹作为寓意吉祥美好的天然花卉和装饰图案，不仅成为人们表现生活幸福美满的一种重要形式，还慢慢成为中国传统艺术符号的突出代表。北宋登封窑珍珠地划花牡丹纹枕（图 6-2-11），珍珠地划花即指底纹由珍珠似的小珠组成，枕面由三朵同枝牡丹装饰，图案精美、生动，栩栩如生。

图 6-2-11　登封窑珍珠地划花牡丹纹枕（北宋）

## 十七、绣球花纹

　　绣球花纹是中国传统吉祥装饰纹样之一，因图案中的花朵与绣球十分相似而得名。绣球花纹样经常由大小不同的花头或龙凤作为主体，图案呈圆形或椭圆形，错落有致地装饰在器物上，象征团圆、吉祥。绣球花纹主要应用于床褥、服饰、瓷器、家具等器物的装饰，其形式有两团、八团、十团、十二团、十六团、

二十四团等团花吉祥纹样，各代表不同的吉祥寓意。两个团花相连的纹样被称作双球花纹，多个小团花遍布的被称为"遍地绣球"或"金钱蟒"。

## 十八、兰花纹

兰花姿态优美，品性高洁，因此古人认为兰花是君子的象征，常以佩兰喻隐逸之人或品德高尚之人，因此有"德芬芳者佩兰，古之佩者，各家其德"之说，《楚辞》更是提到古人有"纫秋兰以为佩"的习惯。除了象征高洁的品性外，古人还认为兰花有辟不祥的作用，古籍《本草经》便有"兰草主杀虫毒，辟不祥，久服轻身不老"的记载。由于古人希望子孙品性如兰般高雅，所以常以兰、桂来比喻子孙，寓意家运兴隆、后世达官显贵。

兰花纹便因兰花的受宠自然而然地被运用到社会生活的各个方面，成为中国传统装饰纹样之一。兰花纹除了单独作为纹样构图外，还常与桂花、竹、梅、菊等一起构图，象征家族昌盛、诸事顺意、品德高尚，兰桂齐芳便是用于祝贺别人子孙成才的吉祥语。兰花纹主要运用于玉器、瓷器、书画、家具、木刻、织物、刺绣、服饰等领域。兰花纹开始流行于魏晋时期，唐宋以后影响渐广，到明清时达到顶峰。比如，清暖耳上的兰花纹（图6-2-12），暖耳是古人冬季为耳朵御寒所戴的护具，兰花代表着素雅与幽静，是清代服饰中比较常用的花卉纹样之一。

图6-2-12　暖耳上的兰花纹（清）

## 十九、梅花纹

梅为"岁寒三友"之一，因其能于老干发新枝，严冬开花，所以古人认为梅

花不衰不老，代表着高尚的情操。此外，梅开五瓣，有"福、禄、寿、喜、财"五福的寓意。梅花纹在秦汉时期便开始出现，唐宋时渐渐流行起来，明清以来梅花图案成为人们最喜闻乐见的吉祥图案之一，广泛用于玉器、瓷器、雕刻、服饰、佩饰、书画、家具、建筑装饰等方面。梅花在构成纹样时既可以单独构图，也可以与喜鹊、牡丹、爆竹等组合构图。梅花与喜鹊构图可组成"喜上眉梢"，与爆竹组合则构成"早春报喜""喜报春光"，与竹、绶带鸟构图可组成"齐眉祝寿"，表达喜气或寓意春天的到来。明白玉镂雕梅花纹帽正（图6-2-13），帽正又叫帽花，是中国古代人帽前正中的装饰物，作用是正冠，即让帽子戴端正。此枚帽正由五朵小梅花围绕一朵大梅花组成，雕工精细，刻痕浅显，体现了明代高超的玉雕技艺。

图 6-2-13　白玉镂雕梅花纹帽正（明）

## 二十、菱花纹

菱花纹样呈菱花状排列，分为正方形和斜菱形两种。菱形纹高贵华丽，为人们喜爱，多用于金银器、陶瓷器、铜器、服饰、织物、日常器物装饰及坛庙、寺院建筑的窗棂构成式样等方面。唐代花镜中就以刻有菱花纹样的铜镜最具特色，也最为流行。明清时期的青花瓷器也有很多菱花纹作品。河北涞源阁寺院文殊殿的菱花纹木制窗棂更是中国现存最古老的木制窗棂。在中国传统文化中，菱花与荷花一样都象征高洁、吉祥。

### 二十一、菊花纹

菊花，古人称之为节华、朱嬴、延年、阴成等，是中国传统花卉之一。古人认为菊花能轻身益气，使人长寿，因此它一直被认为是长寿之花，被誉为"雅洁长寿之君"。菊花还被古人认为是花群之中的隐者，并赞美它"风劲香逾远，天寒色更鲜"，所以又常以君子喻之。在中国传统文化中，菊花除了象征长寿和高洁、隐逸之外，还寓意多子多福。在菊花纹样中，既有单独构图的纹样，也有与其他花鸟组合构图的纹样。"菊"与"居"音相近，所以也作"安居乐业"，代表天下太平的意思；菊花与松树组合成图是祝寿的佳品，寓意为"菊松永存"；一只蝈蝈停于菊花上，"蝈"与"官"发音相近，寓意官居高位；画面由九只鹌鹑和菊花构成的纹样寓意"九世安居"。菊花纹深受人们喜爱，多作为装饰图案广泛运用在织物、瓷器、金银器、玉器、佩饰、书画、建筑装饰等方面。清乾隆宜兴窑紫砂黑漆描金菊花壶，如图 6-2-14 所示，壶为直口唇边，扁圆腹，短弯流，环形柄，拱盖，上饰宝珠纽，壶面鞣黑漆，上绘金彩大朵菊花，寓意大花大吉祥，菊叶染为红、绿色，一只蝴蝶在花丛中翩飞，壶底有金彩"大清乾隆年制"六字篆书款识。

图 6-2-14　宜兴窑紫砂黑漆描金菊花壶（清）

### 二十二、灵芝纹

灵芝又称紫英，形态如菌，盖面紫褐有云纹。古人认为灵芝是仙木所生，乃祥瑞之物，象征长寿、美好、吉祥，故称它为仙草、灵草。西汉武帝曾因甘泉宫中生出九茎连体的灵芝而著《芝房之歌》以示庆祝。后来《宋书·符瑞志》又说：

"紫英者，王者亲近耆老，养有道则生。"这些都给灵芝蒙上了一层神圣、高贵的色彩。灵芝形似如意，有万事如意之意。因而，灵芝的图案为人们所喜欢，并广泛用于金银器、玉器、瓷器、文房用具、木雕、家具、建筑装饰等领域。灵芝、竹、水仙、桃、月季等组合而成的图案为"群芳祝寿"，灵芝、水仙、竹、桃组合的图案称为"芝仙祝寿"（图 6-2-15）。

图 6-2-15　芝仙祝寿图（清　张熊）

# 第七章　吉祥人物纹样

　　吉祥纹样，追求的是一种形式与寓意完美的结合，它不仅有着形式美感，也包含着装饰美感和材质美感。本章内容为吉祥人物纹样，包括吉祥人物纹样概述和吉祥人物纹样图鉴释义。

## 第一节　吉祥人物纹样概述

### 一、吉祥人物纹样的含义和特点

　　在我国传统纹样装饰领域，人物纹样也时常出现在各种载体之上，它有着其他纹样无法取代的艺术魅力及独特的文化内涵，是人们的一种自我认识及表现，反映我们民族趋吉避凶、祈福纳祥的美好愿望。人物纹样内涵丰富，其特有的纹样题材、造型、应用、语意等可以折射出大众的精神信仰、民情风俗、审美追求等，也充满着浓厚的民俗情趣。

　　人物纹样在纺织品上的运用由来已久，它有着独特的文化内涵和美学特征。早在春秋战国时期的丝织品上就出现了人物形象，但此时的人物纹样主要在青铜器上使用，造型抽象概括，多为歌舞、生活场景等，反映了那个时期现实社会的生活面貌。魏晋南北朝以后，随着佛教艺术的传入以及受西方外来文化的影响，纺织品上开始出现佛教人物形象以及高鼻卷发的胡人形象。直到宋元时期，民间戏曲艺术的发展以及吉祥纹样的兴起，使得人物纹样在纺织品上再次大放异彩，到明清时期最盛，此时的人物纹样更多地被赋予了一定的吉祥内涵和教化寓意。

### 二、吉祥人物纹样的发展历程

　　新石器时代的人物纹样大体可归纳为人面纹和全身纹两类。在半坡遗址、庙

底沟遗址中都发现了人面纹。半坡型彩陶盆上的人面纹，清楚地画出五官，同时在脸部还画有不少其他纹样，比如鱼纹。西安半坡博物馆出版的《西安半坡》一书中写道：人头图画的形象和特点……是氏族部落举行重大的宗教祭祀活动时的氏族成员装饰的图像。头顶上戴有非刺状的尖状物是有盛饰的帽子，面颊的两旁和口角所绘的鱼形花纹，可能是图腾文身的表现……人口衔鱼，也许是渔猎季节开始时，人们为祈求取得更大量的生产物的欲望而以图画表示自己的心意。这样的图形多出现在装尸骨的瓮盖上。半山和马厂型人头形器口，人面上画有类似虎豹或山猫等兽皮纹饰。有人认为，这是反映当时人们喜爱黥面文身的这种习性。也有人认为，半山、马厂型彩陶上的人头形花纹，和当时部落的全身花纹是一致的，这种现象已为民俗资料所证实。半坡型骨雕人面纹的形象较夸张。庙底沟型彩陶瓶器口，刻塑一人头形，形象写实。龙山文化的人面纹玉饰，一般都是双目圆睁，大鼻大口，两耳垂饰，有的还露出獠牙。马家窑文化的半山型、马厂型陶器和良渚文化玉饰件等上面均有全身人物纹（图7-1-1），其中以马家窑型彩陶盆上的舞蹈纹最为著名。

**图7-1-1　良渚文化神徽纹样**

从形式上分析，去掉纹样含义，新石器时代已掌握了纹样构成的基本技能，如纹样连续、反复、对称、平衡、调和对比等手法的运用，已体现出一定的法则。新石器时代纹样形象的塑造，一般较简朴、大胆，既写实，又夸张，形象鲜明，个性突出。

商代、西周和春秋前期人物纹样在铜器上比较少见，在兵器上常可以见到，

在器盖和器足的装饰中也有出现。河南安阳出土的商代兽角人面卣的盖子是人面形，额头有四条纹饰，头生双角，圆眼大鼻。春秋后期人物纹逐渐增多，尤其是在战国时期，纹饰富有情节性，有狩猎、战斗等，反映了当时的一部分生活情况。春秋时以镶嵌、镂刻等手法构成的人物纹近似剪纸效果，也像黑影画，仅是外形动态的大概表现，却很生动。

商、周时期的人物纹样，不重视人物的口、眼、耳、鼻以及内心活动，大多只着重动态的勾勒。两汉的各种人物纹样，不但描绘细致，而且具有很强的装饰性。内容大多描写贵族地主的生活，有宴乐、出行、歌舞、百戏和围猎等；也有以神话故事和历史人物为题材的描绘，如西王母、伏羲、女娲、织女等；还有表现当时生产劳动情景的描绘，如牛耕、收获、弋射、采桑、纺织等。

魏晋南北朝和隋唐五代时期的人物纹，常见的有飞天、供养人和各种人像等，多数与佛教内容有关。汉代流行的狩猎、宴乐百戏和出行等纹饰比较少见。人物纹样历代都作为主题纹饰放置在画面的主要部位。原始社会的彩陶上有少量人物纹，画面极简略；到了青铜时代，人物纹着重勾勒动态；汉代初期的人物纹，表现出了人物的内心活动；到了魏晋南北朝和隋唐五代时期，刻画人物性格的表现技术有很大提升，创造出崭新的人物风格。

宋元之后，在南北朝、隋唐时期流行的佛教内容的人物装饰纹就不多见了，开始以描写儿童、仕女、神仙、寓意故事和戏曲故事等题材为主。宋瓷上的人物，多为各种婴戏图、蹴鞠、马戏、放风筝、耍木偶、荷塘赶鸭等，画面活泼天真，极富童趣。

宋、金时期，磁州窑人物装饰内容丰富，在众多内容中，婴戏内容最为突出，成为宋、金人物装饰的亮点。在人物表现上，结构严谨，比例得当，画工精细，用笔传神，这与宋、金时期工笔画高水平发展有关系。画面构图简练，突出主题，一般就是一童一势，干净利落，没有繁杂的背景。这些特点就是宋、金时期婴戏装饰独到的地方。宋人讲究生活，在意生活情趣，宋代朴素的生活哲学观影响着人们的生活，陶瓷装饰风格到宋代大变。民间向往生活快乐，并没受到官方提倡的道家意味的陶瓷审美影响，保持着民间的朴素、活力和生动。宋代民间瓷器都注重实际，纹饰表达直接，人物的表达具体，反映了人物的市井生活，传递出时代幸福的信息，也表达出民众的朴素愿望。

元青花比元代磁州窑人物故事晚大概半个世纪，在这半个世纪的缝隙中，元杂剧由北向南流传，并日渐成熟，风靡了整个中国。到了元代后期，元青花上的故事画面逐渐丰满，人物形象个性突出，选择的题材也是当时社会喜闻乐见的平话或杂剧。虽然最具特色的人物故事图的青花瓷数量不多，但是绘画技法高超，给现代人一种全新的视觉体验。

元朝的青花人物纹，在明初销声匿迹。明朝宣德时期的人物纹中仕女比较多，成化时期主要是婴戏纹，嘉靖时期则变成仙道人物，崇祯时期人物纹大放异彩。明末瓷器人物画数量比明中期明显增加，题材逐渐丰富。

明朝末年，政治上的混乱，让士大夫对政治丧失了信心，转向追求生活美器，寻求精神上的短暂快乐。晚明时期的戏剧小说、版画恰逢其时地满足了这一阶层的精神需求；清初改朝换代，明朝遗民精神痛苦，逃避政治现实，怀念之前的日子，成了明朝遗老遗少的精神慰藉，这些思想都在青花瓷纹样中体现了出来。

清初顺治时期的青花瓷器与崇祯时期的青花瓷器比较接近，到了康熙朝，青花人物纹迎来了最后一个高峰。康熙时代，皇帝重视瓷器生产，朝廷开始派督陶官臧应选等前往景德镇督陶。由于时代动荡，明崇祯、清顺治以及康熙前期的五十年时间，景德镇瓷器处在无人监管的自由生产状态，到了康熙朝中期，这里的瓷器生产彻底从明朝的意识中解放出来，尤其是人物故事呈完全开放状态。这时的瓷器装饰内容广泛，有小说、戏剧、神话传说、世俗故事等多种题材。

## 第二节　吉祥人物纹样图鉴释义

人物纹样是以人的形象作为主题装饰的一类纹饰，它是中国传统纹样中不可或缺的组成部分，是对人的自我肯定。作为社会主体的人，从审美意识和宗教意识诞生开始，便将人的形象用于器物的装饰。

### 一、飞天纹

飞天纹是中国传统吉祥装饰图案之一，具有浓厚的宗教意味。飞天是古代印度神话中司职娱乐和歌舞的大神，是佛教中乾闼婆和紧那罗的化身。乾闼婆和紧那罗原本在神话传说中是一对夫妻，后来位列佛教天龙八部众神之一。乾闼婆负

责在西方极乐世界散发香气，为佛献花、供宝，栖身于花丛，飞翔于天宫；而紧那罗则负责歌舞乐曲的演奏，但他不能飞翔。后来，乾闼婆和紧那罗逐渐被世人混淆，男女不分，职能不分，被合称为飞天。传说飞天居住在须弥山南金刚窟，演奏乐曲时，身体飞行于天空，手持乐器，蹁跹飘舞，被称为"天乐神""音乐天""凌空之神"，因此飞天在佛教中是欢乐吉祥的象征。佛教传入中国之后，飞天纹也随之出现，主要被用于宗教雕塑和壁画的装饰，后来更广泛地延伸到玉器、铜镜、石刻、建筑装饰等领域，表达了世人对于人的力量的崇拜和对美好生活的向往。最具代表性的飞天纹描绘于甘肃敦煌石窟的壁画上（图7-2-1），其形象为少女形象，体态丰满，飘带翻飞，质感自然流畅。

图 7-2-1　敦煌壁画中的彩绘飞天像

## 二、人面纹

人面纹是新石器时代黄河流域仰韶文化早期和中期彩陶及商周青铜文化时期的特色装饰纹样，常有彩绘、刻画等表现手法，表现比较写实的人面形象。彩陶中的人面多为圆形，眼睛或睁或闭，眉以上和人中以下为黑底白纹，中间为白底黑纹。人面的头顶和太阳穴、嘴等部位多装饰有鱼纹或向上弯的钩纹。眼以上涂成黑色或空白的三角形，耳部或作向上的弯钩，或饰鱼纹，嘴用两道相交的斜线表示，两边也各饰一条鱼纹。这种纹样很可能源于原始人类的渔猎生活，是早期动物崇拜的一种真实写照。最具代表性的人面纹描绘于商代的人面纹方鼎，如图7-2-2所示，器身的人面纹十分写实，厚唇大嘴，宽鼻大耳，连额头上的眉毛都表现得十分清晰。人面外突，更增加了纹样的立体感。这种形式在商代以后的青铜器上较少见。

图 7-2-2　人面纹方鼎（商）

## 三、舞蹈纹

舞蹈纹（图 7-2-3）是一种传统的陶瓷器装饰纹样，描绘人的舞蹈场面。始见于新石器时代，表现技法多为彩绘。新石器时代以彩陶舞蹈纹为主，这类陶器一般内壁上会用黑色绘制三组舞蹈纹，每组有舞者五人，手牵手，随着音乐起舞，整齐有序。战国至两汉时期的陶器及汉代画像砖上也常常出现舞蹈纹，但这时的舞蹈纹有所变化，多表现长袖舞的场景，绘画或刻画技巧已经趋于成熟。到了魏晋南北朝时期，舞蹈纹的表现技法进一步发展为贴塑、模印、刻画等，这一时期的舞蹈纹多出现于瓷器及画像砖上，如河南安阳北齐大将范粹之墓出土的黄釉乐舞纹瓷扁壶，在壶身上以模印手法描绘了五个舞蹈和奏乐的艺人，尤以舞蹈者形象最为传神。唐宋至清代的漫长时期，舞蹈纹的运用已经越来越普遍，常饰于陶瓷器上，且形式丰富多样。

图 7-2-3　舞蹈纹单耳高颈壶（马厂文化）

## 四、婴戏纹

婴戏纹是中国传统装饰纹样中很受欢迎的一种图案，主要描绘儿童游戏、玩耍的场景。婴戏纹最早出现在唐代长沙窑所产的瓷器上，后来慢慢扩展到年画、服饰、剪纸、家具雕刻、刺绣等领域。婴戏纹的图案有婴戏花、婴戏球、婴戏鸭、婴戏鹿，还有荡船、骑竹马、钓鱼、放爆竹、抽陀螺、蹴鞠等，其中以婴戏花图案居多。

婴戏纹的运用高峰是在明清时期。明代婴戏纹十分盛行，图案丰富多彩，图案中的戏婴以十六子和百子为主，寓意儿孙满堂。清代婴戏纹多表现富家子弟的游戏场面，如点彩灯、骑马做官、舞龙等，反映了当时奢靡的社会生活。清代百宝嵌婴戏纹梳妆箱，如图 7-2-4 所示，梳妆箱的两扇门上各刻画了一个玩儿钓鱼游戏的孩童形象，着绿衣服的童子用竹竿提着一只蝙蝠，寓意福到；着红衣服的童子用竹竿提着一条鱼，寓意有余，辅以山石、花草、栏杆，整个画面生动有趣。

图 7-2-4 百宝嵌婴戏纹梳妆箱（清）

## 五、仕女纹

仕女纹是以中国古代女性为题材的一种传统装饰纹样。早期的仕女纹多描绘宫廷女眷等上层阶级女性，到了明清时期，日常生活中的中下层女性也成为仕女纹的表现对象之一。魏晋南北朝时期是仕女纹的起始时期，这一时期的仕女纹多出现在绘画、雕刻、壁画等领域。唐代是仕女纹样的大发展时期，其仕女形象体现了唐代以胖为美的审美观点，多丰满圆润，主要成就出现在绘画、壁画领域。

宋代由于花鸟画的流行，侍女纹样相对较少，多出现于屏风、绘画、刺绣、瓷器上。明清时期是仕女纹发展的巅峰时期，仕女形象也逐渐变得婀娜多姿，被广泛运用在绘画、瓷器、铜器、刺绣、木刻等领域。明崇祯年间的五彩仕女纹罐，如图7-2-5所示，在罐身的纹样上，女主人端坐正中，两名仕女正为其打伞遮阳，另一名仕女托着红色的绸缎正等候女主人传话。人物形象饱满、生动，从侧面反映了崇祯时期上层社会女性的日常生活场景。

图7-2-5　五彩仕女纹罐（明）

## 六、高士纹

与仕女纹相对的是以文人雅士的生活为题材的高士纹。在封建道德观念的约束下，中国古代文人雅士常以高尚的德行著称于世，所以这类纹样又称为高士图。在中国古代流传最广的高士图要数"四爱图"，即王羲之爱鹅、爱兰，陶渊明爱菊，周敦颐爱莲，林和靖爱鹤。除了"四爱图"以外，还有一些表现隐士生活的主题纹样，如携琴访友、山涧行吟等。

高士纹多运用在书画、瓷器、壁画、木刻、石刻、印染等领域，表现某种特定的文化内涵，其中尤以书画和瓷器领域运用最多。中国历代很多著名画家都绘有高士图，如东晋的顾恺之、五代的顾闳中、明代以唐寅为代表的江南画派诸家。瓷器上的高士纹则更为多样，常见于青花瓷和斗彩瓷，多作为主纹描绘在瓶、缸、罐、杯等器物的主要装饰部位。高士纹展现的是古代文人对于高尚德行的钦佩和

归隐生活的向往，一般都是政治失意后的宣泄。清阳刻白玉上的高士抚琴纹描绘了一位高士坐于树下抚琴自娱，沉醉其中，表现了封建社会文人雅士闲适的隐居生活场景，如图 7-2-6 所示。

图 7-2-6　阳刻白玉上的高士抚琴纹（清）

### 七、钟馗图

钟馗是中国民间传说中的赐福镇宅圣君。据传说他是唐初长安终南山人，生得豹头环眼，铁面虬鬓，相貌奇丑，却才华横溢，满腹经纶，平素为人刚直，不惧邪祟。

在中国民间传说中，钟馗是专门负责抓鬼的大神，因此人们常以钟馗捉鬼图来驱鬼避邪。盛唐以后唐朝的历代皇帝每逢过年都会赐给大臣们钟馗的画像，并形成惯例。唐朝大臣们遗留下来的文册中有很多关于此事的记载，如唐玄宗时的宰相张说在《谢赐钟馗及历日表》一文提到："中使至，奉宣圣旨，赐画钟馗一及新历日一轴……"

钟馗图中图案的构成各不相同，但多为钟馗一手按一个小鬼，一手执笔。钟馗图多运用于年画、瓷器、石刻、壁画等领域，是人们追求幸福美好生活的一种文化符号。河北武强剪纸年画《镇宅神——钟馗》，如图 7-2-7 所示，图中钟馗满脸胡须，长相丑陋，身着蟒袍，手持宝剑，人物形象生动传神。除了民间年画以外，现在存世的钟馗图多出现在瓷器上，如康熙二十七年筒式瓶上便绘有钟馗图。

瓶身一面绘挺拔的芭蕉叶，另一面绘钟馗和两个小鬼，一鬼手捧古琴，一鬼肩扛宝剑，以漂浮的云气和层峦叠嶂为背景。画面上钟馗的形象威猛严厉，双目炯炯有神，二鬼则畏视钟馗，画面精美而生动。

图7-2-7　河北武强剪纸年画《镇宅神——钟馗》

## 八、五伦图

五伦图是中国传统装饰纹样中的一种，在南宋理学兴起以后，曾广泛流传于其后各朝。五伦是儒家思想占统治地位时中国古代社会的道德标准。"伦"即是伦常，泛指人际关系，五伦是指君臣、父子、夫妇、兄弟和朋友之间的伦理关系。按照儒家学说的观点，父子有亲，君臣有义，夫妇有别，长幼有序，朋友有信，是为五伦。中国古代的人们常用五种禽鸟来比喻这五种重要的人际关系，以凤凰寓君臣关系、鹤寓父子关系、鹡鸰寓兄弟关系、黄莺寓朋友关系、鸳鸯寓夫妻关系，由此五鸟组成的纹样便被称为五伦图，又名"伦叙图"。五伦图反映了封建社会五种最主要的人际关系，因此常被运用到书画、刺绣、版画、瓷器、装饰壁画、书院建筑装饰等领域，为规范当时的社会秩序贡献了力量。清雍正年间斗彩五伦图提梁壶，如图7-2-8所示，整个壶身分别饰以凤凰、鹤、鹡鸰、黄莺、鸳鸯，纹样精美艳丽。

图 7-2-8　斗彩五伦图提梁壶（清）

## 九、八仙纹

八仙纹来源于中国民间八仙过海的传说，是一种典型的宗教纹样，以八仙为题材。八仙是指道教中的汉钟离、吕洞宾、铁拐李、曹国舅、蓝采和、张果老、韩湘子、何仙姑八位神仙。八仙纹又称八仙图，是中国民间祝寿常用的主题，其纹样由八位神仙为王母祝寿构成，称"八仙祝寿"，此外还有"八仙过海""八仙捧寿"等内容。八仙纹流行于明嘉靖以后，一直风行到民国时期，多出现在家具、木雕、年画、瓷器、书画、建筑壁画等装饰领域，寓意健康长寿、吉祥美好。

明嘉靖后，八仙成为瓷器的常见装饰题材之一，这与当时帝王和上层社会倡行道教有关，八仙图也是清代景德镇窑瓷器常见的纹饰。首都博物馆藏明成化琳琅八仙纹罐，其在腹部以立粉技法描绘八仙过海，栩栩如生，神采奕奕。清康熙朝八仙纹仍旧盛行，并开始流行暗八仙纹。直到民国八仙纹仍然十分流行。

## 十、暗八仙纹

暗八仙纹是由八仙纹派生出来的一种宗教纹样，在这种纹样中并不出现八仙，而是以八仙所持的法器代表他们。暗八仙纹以扇子代表汉钟离，以宝剑代表吕洞宾，以葫芦或拐杖代表铁拐李，以阴阳板代表曹国舅，以花篮代表蓝采和，以渔鼓（或拂尘）代表张果老，以笛子代表韩湘子，以荷花代表何仙姑。暗八仙纹常

出现在早期道教建筑装饰中，后来扩展到民间建筑，再后来扩展到瓷器、年画、木刻、家具、壁画等领域，寓意长寿吉祥。其最流行的时期是清朝。清乾隆年间的釉里红暗八仙纹葫芦瓶，如图 7-2-9 所示，葫芦瓶的底纹为祥云纹，瓶身上分布着代表八仙的八件器物，是典型的暗八仙纹瓷器。清代瓷器上的暗八仙纹多采用刻花技法，所以纹样阴线较浅。

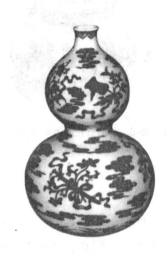

图 7-2-9　釉里红暗八仙纹葫芦瓶（清）

## 十一、麻姑献寿

麻姑献寿是中国传统寓意装饰纹样之一。麻姑是道教传说中的神仙，最早的记载见于葛洪《神仙传·麻姑传》。这本书记载了麻姑在农历三月初三西王母寿辰之日于绛珠河畔以灵芝酿酒为王母祝寿的故事。麻姑既是仙女，又有献寿之举，于是后人便将麻姑与祝寿联系起来。

麻姑献寿图案通常以麻姑在西王母寿辰赴宴祝寿之景为主题，画面为一位仙女手捧寿酒飘然飞起，向西王母祝寿。

这一吉祥图案随着道教的传播而广为流传，并大受人们的欢迎，表达了古代人们多福多寿的美好愿望。此图案多用于祝颂女寿，寓意健康长寿、富贵吉祥、福寿双全。麻姑献寿图案常用于瓷器、刺绣、年画、家具木雕、装饰壁画等领域。清康熙年间的粉彩盘上的麻姑献寿纹样，如图 7-2-10 所示，描绘了麻姑手举仙桃，正在向西王母祝寿的场景。

图 7-2-10　粉彩盘上的麻姑献寿纹样（清）

## 十二、和合二仙

和合二仙又称和合二圣，是民间传说中掌管婚姻和合的神仙，普遍认为指唐代的两位高僧寒山和拾得。常见的和合二仙图案为两个孩童或老人，一个手拿荷花，另外一个手捧圆盒，盒盖稍微掀起，从里面飞出五只蝙蝠。"荷"与"和"同音，"盒"与"合"同音，取和谐、好合之意。在中国传统婚礼的喜庆仪式上，常挂有和合二仙的画轴，借此祝福新婚夫妇白头偕老、永结同心。和合二仙图案流传广泛，除了在婚庆仪式上外，这一图案还常常出现在木雕、漆画、砖刻、刺绣、剪纸和木版年画上。越王台砖雕和合二仙，如图 7-2-11 所示，砖雕上的和合二仙为两个笑容可掬的童子。

图 7-2-11　越王台砖雕和合二仙

### 十三、五子夺魁

五子夺魁是中国民间传统吉祥图案之一，其典故源于明代科举考试。明代以《诗》《书》《礼》《易》和《春秋》五经取士，每科第一者为"魁"，总计五魁，俗称"五魁首"。在科举盛行的古代社会，长者都希望子孙能考中状元，望子成龙之心十分殷切，于是常用五子夺魁来勉励子孙高中状元、仕途通达。五子夺魁图案通常为一个童子手持头盔，身边四个童子争先恐后争夺头盔，"盔""魁"同音，夺盔者即象征高中状元之意。中国古代的民间艺人常以"五子夺魁"作为年画题材，逢年过节，将此年画作为礼物赠送亲友表示喜庆，祝福亲友子弟成才。除了运用于年画外，五子夺魁还常常运用于瓷器、家具木雕、装饰壁画、绘画、刺绣等领域，表达长辈对晚辈的厚望。山东高密扑灰年画上的五子夺魁纹样，如图 7-2-12 所示，年画由分别手捧仙桃、如意的寿星、禄星及福星加上五子组成，画中一子手举头盔，其余四子正在上前争抢。

图 7-2-12　山东高密扑灰年画上的五子夺魁纹样

### 十四、天官赐福

从古至今，祈福一直是人们生活中必不可少的部分。古人对于"福"有不同

的解释:《礼记》中说:"福者,备也。备者,百顺之名也。"[①]《韩非子》说:"全寿富贵之谓福。"贾谊的《道德说》认为"安利之谓之福"。由于对"福"的理解不同,所以祈福的形式也多种多样,在诸多祈福的吉祥图案中,天官赐福是其中流传较广的。天官赐福纹样为传说中的天官手捧如意或手拿图轴,上面写有"天官赐福"字样。有的还会在天官周围饰以蝙蝠。此纹样被广泛用于年画、刺绣、瓷器、建筑装饰、木刻等领域,寓意大吉大利、长寿幸福、吉祥如意。河南朱仙镇年画《天官赐福》,如图7-2-13所示,年画中两名可爱的天官手捧赐福丹书,正向人间降福。天官赐福寓意对未来生活幸福美满的祝愿。

图 7-2-13　河南朱仙镇年画《天官赐福》

### 十五、牛郎织女

牛郎织女的爱情故事是中国古代流传最广、影响最大的四大民间爱情故事之一。三国时期的文学家曹植在《九咏注》中说:"牵牛为夫,织女为妇,织女、牵牛之星,各处一旁,七月七日得一会同矣。"这个爱情故事表现了恋人之间真挚的爱情和思念之苦,由此衍生出中国最浪漫的七夕节。后人根据这个故事创作了很多关于牛郎、织女的图案,最为常见的是牛郎、织女天河相会、织女下凡等内容的纹样。牛郎、织女图案多运用在家具装饰、刺绣、瓷器、版画、浮雕等领域,寓意夫妻恩爱、相守到白头。牛郎织女挂屏,如图7-2-14所示。

---

① 〔西汉〕戴圣编著;张博编译.礼记[M].沈阳:万卷出版有限责任公司,2019.

图 7-2-14　牛郎织女挂屏

## 十六、竹林七贤

竹林七贤纹样是以魏晋时期名士"竹林七贤"的活动场景为主题的一种装饰纹样。三国曹魏后期政治昏暗,部分文人志士不愿同流合污,于是纷纷远离官场,过着纵情山水、放荡不羁的自然生活。这些人以山涛、阮籍、嵇康、向秀、刘伶、阮咸和王戎七人最为有名。他们信奉老庄之道,是魏晋玄学的代表人物,隐身遁世,常于竹林聚会,饮酒放歌,抚琴吟诗,世人称之为"竹林七贤"。此后竹林七贤图案便成为文人墨客展现自己遗世独立、品行高洁的代表。此图案常用于瓷器、绘画、木刻、浮雕、家具等装饰领域,明清时期的景德镇窑瓷器便常以此为主题纹饰,传世作品有青花及五彩竹林七贤图瓷器。清竹刻竹林七贤笔筒,如图 7-2-15 所示,竹筒外部采用浮雕手法雕刻"竹林七贤"在林中聚会的场景,画面生动传神。

图 7-2-15　竹刻竹林七贤笔筒(清)

## 十七、十八学士

十八学士的典故来源于唐代。据历史文献记载，武德四年（621年），当时还是秦王的李世民建立了一座文学馆招贤纳才，其中最有名的是十八位学士：杜如晦、房玄龄、于志宁、苏世长、姚思廉、薛收、褚亮、陆德明、孔颖达、李玄道、李守素、虞世南、蔡允恭、颜相时、许敬宗、薛元敬、盖文达、苏易。薛收死后，刘孝孙补之，历史上称这十八人为"十八学士"，全称为"天策府十八学士"或"秦府十八学士"。这十八人后来成为李世民南征北战、登基称帝、治国教民的有力助手，于是李世民登基之后，命阎立本画像，褚亮作赞，将这十八人的名号、籍贯书写于上，藏之书府，受天下人敬仰。明清时期，十八学士成为流行的瓷器装饰纹样之一，尤其在清康熙时期最为流行。此外，这一纹样还被运用在刺绣、书画、石刻等领域。明嘉靖年间的青花高足杯上的十八学士纹，如图7-2-16所示，图中十八学士围在一起高谈阔论，正彼此交换着意见。

图7-2-16 青花高足杯上的十八学士纹（明）

## 十八、香山九老

香山九老的典故具有浓厚的人文印记，加上自然的山水气息，所以历代广为流传，并成为深受历代艺术家喜爱的创作题材。香山九老是指唐代的白居易、胡杲、吉旼、郑据、刘真、张浑、卢慎、李元爽及禅僧如满九人。据文献记载，白居易晚年长居于河南洛阳城南13公里处的香山寺。74岁时，白居易邀请高寿的胡杲、吉旼、郑据、刘真、卢慎和张浑六人组成"尚齿之会"，后来又加入百岁

老人李元爽和 95 岁的禅师如满。他们在香山聚会，开怀畅饮，狂歌醉舞，极尽欢娱，号为"香山九老"，也称"会昌九老"。白居易曾请人将他们聚会的风雅韵事描绘下来，是为"香山九老图"。后来，香山九老图常出现在年画、刺绣、家具木刻、壁画、瓷器上，寓意健康长寿、生活幸福。

### 十九、渔家乐图

渔家乐图也是一种传统装饰性纹样，多见于瓷器、刺绣、年画和家具等，尤以瓷器为多。渔家乐图描绘了渔夫们愉快、欢乐的劳动生活场景：有的在饮酒庆祝大丰收，有的在小船上垂钓。一幅渔舟唱晚、恬静欢愉的图画构成了此纹样的基本框架，将劳动人民的劳作场景、生活状态、自然景色和谐地融合起来，展现了劳动人民安居乐业、怡然自得的美好生活，是对太平盛世的歌颂。渔家乐图盛行于康乾盛世时期，特别是清康熙朝尤为流行，很多康熙时的青花瓷都是用翠蓝色青花表现渔家乐图，线条优美，风格淡雅。现藏于北京故宫博物院、创作于清康熙二十九年（1690 年）的青花渔家乐方瓶便是典型代表，其瓶上除了画，还题有一句七言诗："得鱼换酒江边饮，醉卧芦花雪枕头。"署名"木石居"。瓷瓶艺术价值极高，是不可多得的珍品。此外，康熙青花渔家乐图笔筒、康熙青花渔家乐图四方花盆等也是比较著名的以渔家乐为题材的瓷器。

### 二十、渔樵耕读

渔樵耕读是封建社会最主要的四种职业，代表了人们的基本生活方式和价值取向。渔樵耕读分别指捕鱼的渔夫、砍柴的樵夫、耕田的农夫和读书的书生，四业中以渔为首。渔樵耕读是古代政治失意或厌倦官场的文人向往的自由理想生活，是一种回归自然、寄情山水的价值观的体现。渔樵耕读纹样盛行于明清时期，通常由这四种职业的人组成，也有的是用四个大字表示。在民间风俗画图案中常会采用这一纹样，一些瓷器、建筑、绘画、家具等也会用到这一纹样。

### 二十一、吹笙引凤

吹笙引凤这一传统纹样题材起源于春秋时期的同名故事。相传秦国秦穆公的女儿小名弄玉，生得如花似玉，颇善音律，尤擅吹笙，其声宛如凤鸣。在弄玉 15

岁那年的一天晚上，她在自己居住的"凤楼"上吹笙，听见东方好似有乐声与笙声和鸣，余音美妙，如游丝不断。当晚弄玉在睡梦中梦到一少年，此少年告诉弄玉自己居于东面的太华山中，上天命他与弄玉结一段姻缘，此后弄玉茶饭不思。秦穆公知道后派人将这个名叫萧史的少年找来了，弄玉的病不治而愈。

从此，弄玉和萧史天天在凤楼上合奏笙箫，伉俪应和。某一天夜里，两人正在皎洁的月光下合奏，忽然有一龙一凤应声飞来，于是萧史乘赤龙，弄玉乘紫凤，双双翔云而去。后人根据此传说描绘出吹笙引凤图，并将之用于家居装饰、瓷器、玉器、剪纸、年画、壁画、石刻等领域。吹笙引凤这一纹样代表的是人们对美满婚姻的期盼、对爱情的向往。

据《列仙传》记载，吹笙引凤的另一故事原型是春秋时周灵王的太子王子乔。传说王子乔善吹笙，引得鸾凤齐鸣，后修仙得道，飞升天际。这一传说表达了人们对于得道成仙的向往。

### 二十二、女娲补天

女娲是中国古代神话传说中的造人之神。相传天地开裂以后，世上还没有人类，于是女娲用黄土按照自己上半身的形象捏出了人。人类繁衍起来以后，水神共工和火神祝融为争夺领地进行了一场战争，最后共工失败。他一怒之下头撞支撑天地的不周山，损坏了这根擎天柱。于是天塌地陷，山林起火，洪水从地底下喷涌而出，龙蛇猛兽也四处残害人类，人类的处境惨不忍睹。女娲目睹人类的遭遇悲痛万分，于是选用各种各样的五色石子，架火将其熔化成浆，用以填补残缺的天窟窿，随后又斩下一只大龟的四脚当作四根天柱以支撑苍穹。女娲还扑灭烈火，制服洪水，杀死龙蛇猛兽，解除了灾难，拯救了人类。女娲补天纹样就是由这一传说演变而来的。它常常出现在古代绘画、壁画、瓷器、建筑装饰、家具木刻、石刻、宗教装饰雕刻等领域，表达了古人对于征服自然、追求美好生活的愿望。

### 二十三、吕布戏貂蝉

吕布戏貂蝉是历史小说《三国演义》中的精彩故事之一，故事描述了吕布与貂蝉之间的爱情纠葛。东汉末年，群雄割据，东汉政权名存实亡。董卓趁朝廷内乱，在义子吕布的帮助下，率军进入都城，稳定了内乱。之后董卓倒行逆施，把持朝

政，割据称霸于长安。董卓乱政后，司徒王允欲为国除害，于是安排貂蝉色诱吕布和董卓，挑拨二人之间的关系。最终，王允与吕布合谋杀死了董卓，貂蝉也嫁与吕布为妻。后来人们以这一故事为基础创造了吕布戏貂蝉的纹样。此纹样常见于绘画、刺绣、瓷器、年画等装饰领域，表达了人们对英雄配美人式的爱情的向往，寓意佳偶天成。

### 二十四、嫦娥奔月

嫦娥奔月图案是由民间传说演化而来，也是中国传统装饰纹样之一。嫦娥奔月是中国流传最广、历史最为悠久的神话故事之一。嫦娥又称姮娥，是神话传说中的人物，是英雄后羿的妻子。嫦娥背着丈夫偷吃了原本应该与丈夫一起吃的长生不老药，于是成为神仙，孤独地居于月亮之上。古人根据这一传说绘制了嫦娥奔月纹样，这一纹样常被运用在绘画中，此外，扇子、灯笼、屏风、彩画、瓷器、建筑装饰等器物上也经常见到。嫦娥奔月表现了人类对美好生活的向往和渴望探索太空的愿望。明唐寅的《嫦娥执桂图》（图7-2-17），画中的嫦娥仙子裙带飘拂，神情温柔，纤纤玉手中拿着一枝桂花，似乎在等着什么人的到来。

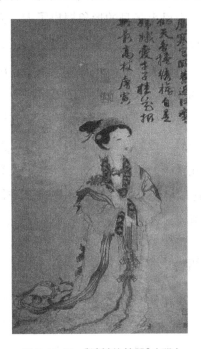

图7-2-17 《嫦娥执桂图》（明）

### 二十五、刘海戏金蟾

刘海戏金蟾是中国传统寓意纹样之一，其典故出自道教。刘海为道教中的神仙，是福神。刘海戏金蟾纹样通常是由一蓬发少年以连钱为绳戏钓金蟾的图案构成，图案中的刘海多为一个活泼可爱的胖小子。金蟾是一只三足青蛙，古人认为得到三足蟾就可富贵不断，而且蟾自古以来便代表财富、长寿。刘海戏金蟾，步步钓金钱，寓意财源广进、大富大贵、幸福美好。刘海戏金蟾是明代以后年画常见的题材之一，此外，瓷器、绘画、刺绣及一些建筑装饰中的石刻、木雕、玉雕中也常用到这一图案。清银饰上的刘海戏金蟾纹样，如图 7-2-18 所示，在这幅纹样中，刘海是猪脸人身的形象，手中舞动着铜钱索立于三足蟾之上，三足蟾在水中畅游，周围是波涛翻滚的海水。此纹样有招财进宝之意。

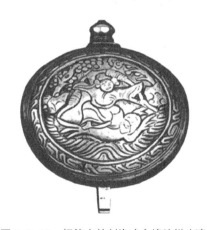

图 7-2-18　银饰上的刘海戏金蟾纹样（清）

### 二十六、百子闹龙灯

百子闹龙灯纹是流行于晚清和民国时期的一种常见纹样，此纹样最早起源于宋代。宋代便已出现《百子闹元宵图》，后来此图被应用到瓷器、建筑、年画、剪纸等领域，展现了悠久的中国传统文化。百子闹龙灯纹通常都是由百子和龙灯配以部分花卉、树木组成。舞龙的用意主要是为祈雨、祈福，以元宵节向龙王献祭来祈求来年风调雨顺、五谷丰登，同时也为节日增添喜气。百子闹龙灯纹寓意多子多福、人丁兴旺、大吉大利。清同治年间的五彩青花百子闹龙灯纹盘，如图

7-2-19 所示，画面上身着各式服饰的孩童有的举着鱼，有的举着灯笼，有的敲锣打鼓，有的举着鞭炮，图正中一群孩童举着一只硕大的青龙正在表演。整个场面热闹非凡，充满了过节的喜庆气氛。

图 7-2-19　五彩青花百子闹龙灯纹盘（清）

# 第八章 吉祥综合纹样

现实中的吉祥纹样就存在于我们自己的生活中,它们寄托着我们的美好愿望,装点着我们的幸福生活。我们要领悟民族文化的传统,并将其传承发展开来。本章内容为吉祥综合纹样,包括吉祥综合纹样概述和吉祥综合纹样图鉴释义。

## 第一节 吉祥综合纹样概述

从纹样类别来看,很多纹样具有比较强的代表性和独特的审美特点,但是纹样包含内容相对较多,不能同类于单一类型,因此将这些纹样集中放在综合纹样章节。综合纹样的发展趋势也和其他种类纹样一样,随着时间的进展由几何抽象逐渐往具象写实方向发展,简单的线条逐渐向复杂的形象转化,纹样构成题材越来越丰富。综合多种元素的纹样风格也日渐多元化。

在吉祥综合纹样当中,人们经常用的题材有龙、凤、麒麟、蝙蝠、喜鹊、锦鸡、石榴、佛手、寿桃、灵芝、水仙、梅花、松、长春花、葫芦、牡丹、如意、方胜、盘长、古钱、花瓶、磬等。常见的吉祥综合纹样有:(1)兰桂齐芳,又称"兰桂腾芳"。兰花与桂花图案喻子孙发达、德泽长留。(2)平升三级,一只瓶中插三支方天画戟的图案,比喻连连升官。(3)一路连科,鹭鸶与莲花图案,比喻科举顺利。(4)岁寒三友,松、竹、梅图案,比喻文人雅士清高孤洁的品格。(5)万事大吉,由柿子和橘子组成图案。(6)吉庆有余,以磬(古代一种乐器)和鱼组成图案。(7)万象更新,白象背上放一盆万年青的图案。(8)马上封侯,猴子骑在马上的图案。(9)福在眼前,蝙蝠与铜钱图案。(10)福寿双全,蝙蝠、仙桃组成的图案。(11)福寿绵长,蝙蝠、彩带(彩色的丝带)和铜钱组成的图案。(12)福、禄、寿,蝙蝠、鹿、桃子组成的图案。(13)百禄图(或百乐图),一群梅花鹿的图案。(14)财源丰富,聚宝盆图案。(15)四季常青,松柏图案,喻义为永远昌盛。(16)石榴吐籽,喻义子孙兴旺。(17)棠棣花开,寓意兄弟和睦。(18)

平平安安,喜鹊两只、鹌鹑两只的图案。(19)华封三祝,天竹、牡丹、兰花为祝贺长寿之意。(20)诸仙拱寿,灵芝、水仙、竹子、太湖、山组成图案,祝寿之意。(21)耄耋之年,猫戏蝶的图案,取谐音,喻为八九十岁高寿。(22)喜上眉梢,喜鹊登在梅花枝头的图案。(23)丹凤朝阳,凤凰和红日的图案。(24)竹报平安,两个儿童放爆竹的图案。(25)早生贵子,结满果实的枣树和龙眼树的图案。(26)椿萱并茂,香椿树和萱花图案,喻父母健康(父为椿树,母为萱花)。

在苏州古民居的木雕、砖雕和石雕作品中,还采取了大量体现忠孝节义的内容。常见的有民间广泛流传的神话历史故事,如周处除三害、关公忠义春秋、天女散花、桃园结义、借东风、刘备招亲、苏东坡赤壁夜赋、林和靖梅妻鹤子、太白醉酒、米芾拜石、闻鸡起舞、岳母刻字、精卫填海等。

## 第二节　吉祥综合纹样图鉴释义

### 一、鹤献蟠桃纹

鹤献蟠桃图案由丹顶鹤、蟠桃组成,通常是一只仙鹤口衔蟠桃,从云中飞来。在中国人的传统观念中,鹤是长寿的仙禽,而蟠桃也是象征长寿的仙果。传说在西方的昆仑山,居住着仙女西王母,她有一个蟠桃园,种了三千六百株蟠桃树,千年一熟,人吃了可以长生不老。每隔三千年,西王母会在瑶池举行一次蟠桃盛会,广邀四海八方的神仙共聚一堂,饮美酒,品蟠桃。

鹤献蟠桃这个图案经常出现在瓷器、服饰、家具,以及建筑的枋、廊、门等处的装饰中,代表了人们对长寿的祝愿。古代建筑上的鹤献蟠桃彩画,如图 8-2-1 所示。

图 8-2-1　古代建筑上的鹤献蟠桃彩画

## 二、三多纹

　　"三多"是我国民间追求的永恒理想主题，由石榴、佛手、寿桃组成。晋潘岳《安石榴赋》描述石榴："千·房同膜、千·子如一"寓"榴开百子"即"多子"；佛手瓜的"佛"以谐音隐喻"福气"；《神农本草经》传说"玉桃服之长生不死"，引申长寿。三者组成为"祈福益寿"的主体表现题材。如图8-2-2所示，鱼鳞百绣裙上的"三多"纹样，整体图案素雅大方，富有层次。

图 8-2-2　鱼鳞百绣裙上的"三多"纹样

## 三、"蝶恋花"纹

　　"蝶恋花"常被用于寓意甜美的爱情和美满幸福的婚姻，是人们追求至善至美的体现。相传远古有一家年轻的白姓和蔡姓夫妻是当地首富，晚年得女，如掌上明珠，起名白蝶，女儿出落得亭亭玉立。邻家有一个少年，姓花名悟乾，靠手艺生活，家境贫寒，和白蝶两人青梅竹马。白蝶长大后，常有媒婆求亲，但因女儿太优秀，其父母认为始终无一人可与之相配。而此时白蝶与花悟乾两人就在白家父母并不知情的情况下恋爱了，当白蝶父母知晓后表示了坚决的反对，最后二人被棒打鸳鸯各奔东西，眼看相知不相依，唯有殉情抗亲命，同赴阴间共朝夕。白家父母也因忧郁成疾了却终生。后来，白蝶化为蝴蝶，花悟乾就成了朵朵鲜花，白蔡夫妻就成了白菜，蝴蝶在白菜中成虫化蛹，长大后就在花儿周围飞舞，这就是蝶恋花的传说。

而"蝶恋花"纹样被人们广泛地接受和喜爱，常用于服饰、枕顶、裙片、荷包、肚兜以及纺织品上。在上衣上常装饰于袖口（图 8-2-3）前后衣片以及下摆上。马面裙中也常将"蝶恋花"纹样装饰在裙片上（图 8-2-4）。

图 8-2-3　袖口"蝶恋花"纹样

图 8-2-4　裙上的蝶恋花纹样

## 四、喜鹊登梅纹

"喜鹊登梅"组合纹样，是用梅花和喜鹊来构成固定的组合，喜鹊立于开满梅花的枝梢之上，用喜鹊来表示现实生活中的喜事好事，用梅梢进行一种同音字的借用，来代替眉梢两个字，来表示喜上眉梢，传达好运将要降临的讯息，表现劳动人民对幸福生活的美好向往。民间也有传说，七夕那天人间所有的喜鹊会飞

上天河，搭起一条鹊桥让牛郎和织女相见。因此喜鹊登梅不仅寓意吉祥、喜庆、好运的到来，还是爱情的象征。如图8-2-5所示，马面裙绣片上绣有一只喜鹊立于梅花枝上，向下探视，十分生动。

图8-2-5　马面裙上的"喜鹊登梅"纹样

## 五、福缘善庆纹

福缘善庆纹（图8-2-6），由长者、童子、团扇、枸橼、磬、蝙蝠组合一图。"蝠"与"福"，"橼"与"缘"，"扇"与"善"，"磬"与"庆"同音双关。长者与童子为两代人，寓意代代相承。本图寓意为代代福泽善报。

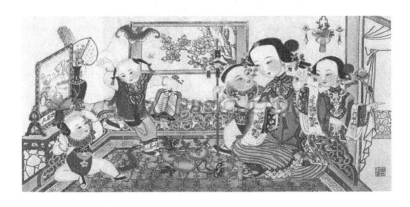

图8-2-6　福缘善庆纹

### 六、吉祥如意纹

吉祥如意纹（图 8-2-7），绘一手持如意的童子骑在大象上。佛家中象乃佛祖释迦牟尼从天而降的乘骑，寓祥瑞，又"骑象"与"吉祥"谐音双关。此图寓意为福禄康宁，美好幸运。

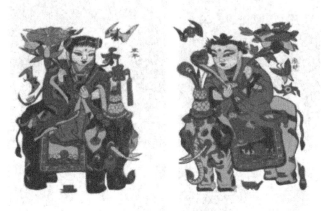

图 8-2-7　吉祥如意纹

### 七、多福多寿纹

多福多寿纹（图 8-2-8），图中一老者仰望天上一蝙蝠飞来，一童子手举一枝桃树，枝上两只寿桃。"蝠"喻"福"，"桃"寓"长寿"。此图寓意为福寿传万代。

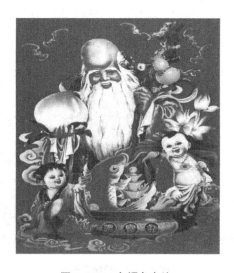

图 8-2-8　多福多寿纹

## 八、福寿如意纹

福寿如意纹（图 8-2-9），图中绘有蝙蝠、寿字，或绘桃与如意头。"蝠"寓"福"，寿字表示长寿，如意为佛家的吉祥物，寓祥瑞。如意头形似灵芝，灵芝寓吉祥如意。"福寿如意"四字常常镶嵌在祝贺生日的首饰"长命锁"上，寓意为福寿双全、称心如意。

图 8-2-9　福寿如意纹

## 九、竹报平安

竹报平安（图 8-2-10），绘二童子，一童子持竹竿，上面挂有爆竹；另一童子在点燃爆竹。"爆竹"之"爆"与"报"同音双关。相传爆竹与竹竿为中国人新年除邪恶保平安之物。此图寓意为驱除邪恶、幸福安康。

图 8-2-10　竹报平安

## 十、富贵平安

富贵平安（图 8-2-11），由花瓶、牡丹、苹果组合。牡丹称富贵花。"苹""瓶"与"平"同音双关。花瓶插有牡丹，寓"平安"。此图寓意为荣华富贵、安逸称心。

图 8-2-11　富贵平安

## 十一、五子登科

木版年画"五子登科"（图 8-2-12）绘五童子聚集一堂，其中两童子合展一题有"五子登科"字样的条幅，三位童子各持花篮、石榴与荷花，一派祝福科举及第的吉祥喜庆之象。

图 8-2-12　五子登科

## 十二、功名富贵

功名富贵（图 8-2-13）绘牡丹之下立一公鸡。"公"与"功"同音双关。鸡

鸣报晓，"鸣"与"名"同音双关。牡丹寓富贵。此图寓意为功名利禄俱得。

图 8-2-13　功名富贵

## 十三、喜得连科

由喜鹊、莲蓬、芦草组图，如图 8-2-14 所示。喜鹊首字为"喜"，又为报喜之鸟。"莲"与"连"同音双关。芦草连棵生长，"连棵"与"连科"同音双关。中国旧时科举考试连连得中谓连科。此图寓意为科举连连及第。

图 8-2-14　喜得连科

## 十四、寿山福海

如图 8-2-15 所示，由海水、磐石、灵芝、蝙蝠组图。海中磐石寓意恒久。灵芝为能保长寿、羽化成仙之物，寓意长寿。"蝠"与"福"同音双关。磐石上长灵芝，比喻寿山；蝙蝠飞翔海上，比喻福海。《诗·小雅·天保》有"如南山之寿，

不骞不崩"之句。明代《寿山福海歌》有"寿比南山，福如东海"之句。此图寓意为多寿多福。

图 8-2-15　寿山福海

## 十五、海屋添筹

海屋添筹画面绘有蓬岛、瑶台、祥云及飞鹤衔筹的图纹，如图 8-2-16 所示。《史记》称：蓬莱、方丈、瀛洲此三神山者在渤海中。唐卢照邻诗云："海屋银为栋，云车电作鞭。"[①] 可见海屋乃仙人宅第。《太平御览》谓："有三老者相遇，互问年龄，其一说：'海水废桑田，我总是放一筹码。'"沧海变桑田，说明人世的历史变迁。每变迁放一筹码，寓意为长寿增寿。

图 8-2-16　海屋添筹

---

① 〔唐〕卢照邻著；谌东飙校点.卢照邻集 [M].长沙：岳麓书社，2001.

### 十六、鸳鸯贵子

如图8-2-17所示，绘一对鸳鸯，各衔莲花与莲蓬。鸳鸯喜成对生活，比翼而飞、雄雌和好。莲花与莲蓬花果并生，表示相爱始终。莲蓬房中多籽，"籽"与"子"同音双关，寓多子，此图寓意为夫妻和睦、儿女满堂。

图 8-2-17　鸳鸯贵子

### 十七、喜在眼前

如图8-2-18所示，由喜鹊、古钱组图。中国古称钱为泉。"泉"与"前"谐音双关。古钱有孔（眼），寓眼前。喜鹊为报喜之鸟，又首字为"喜"。此图寓意为喜事即将来临。

图 8-2-18　喜在眼前

### 十八、龙凤呈祥

如图 8-2-19 所示，由龙、凤凰、祥云组合一图。龙在中国先民心目中是男性的尊贵象征，又是"主水之神"，能降雨祈丰收。龙还是王权的象征。凤在中国先民心目中是主尊贵的象征，又是"百鸟之王"，为能治天下乱的灵鸟。龙、凤皆为中国神话传说中的祥瑞之物。图作龙、凤相拥状，伴以祥云萦绕，此图寓意为祥瑞吉庆、和平幸福。

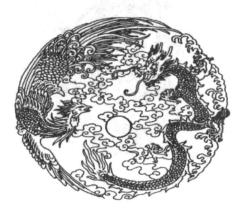

图 8-2-19　龙凤呈祥

### 十九、纳福迎祥

如图 8-2-20 所示，由童子、蝙蝠组图。"蝠"与"福"同音双关。图中绘一童子逮住一蝙蝠，欲纳入缸内，寓意"纳福"；另一童子仰首迎接天上四只蝙蝠，寓意"迎祥"。本图寓意福寿吉祥一齐到来。

图 8-2-20　纳福迎祥

## 二十、平安五福自天上来

如图 8-2-21 所示，绘二童子笑迎天上五只蝙蝠，欲纳入瓮中。五只蝙蝠喻指"五福"，蝙蝠从空中飞来，象征上天降福人间。"瓶"与"安"谐音双关，喻平安。本图寓意迎来幸福安康生活。

图 8-2-21 平安五福自天上来

## 二十一、五福和合

如图 8-2-22 所示，绘五只蝙蝠飞至一带盖圆盒内。"蝠"与"福"，"盒"与"和""合"同音双关。和合为中国古代传说中的主婚之神。本图借五只蝙蝠喻指五福，寓意家庭美满、多福多寿。

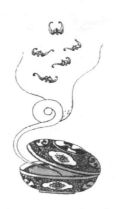

图 8-2-22 五福和合

## 二十二、翘盼福音

如图 8-2-23 所示，画一童子翘首仰视天空飞翔的蝙蝠，以"蝠"寓"福"。此图又称"接福""福从天降"，其寓意为盼望好消息。

图 8-2-23　翘盼福音

## 二十三、新韶如意

如图 8-2-24 所示，由花瓶、山茶花、松、梅花、柿子、灵芝、百合组合一图。"新韶"即新年伊始。花瓶里山茶、松、梅皆正月花木，象征"新年"；百合、灵芝、柿子同处，寓百事如意。此图寓意为新年来临，平平安安，事事如意。

图 8-2-24　新韶如意

### 二十四、九如图

"九如"出自《诗经·小雅·天保》:"天保定尔,以莫不兴,如山如阜,如冈如陵,如川之方至,以莫不增………如月之恒,如日之升,如南山之寿,不骞不崩,如松柏之茂,无不尔或承。""九如图"(图8-2-25)绘有九只如意、九个灵芝头,中间一吉祥鸟。此图寓意天时地利人和,事皆如意。

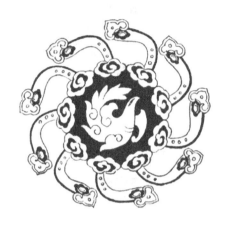

图 8-2-25　九如图

### 二十五、必定如意

如图8-2-26所示,图中绘有如意、笔和银锭。如意原为佛家的吉祥物,后流传民间,被视为祥瑞的象征。"笔"与"必"谐音,"锭"与"定"同音双关。中国旧时文官科举考试前,友人常赠笔、定胜糕(元宝形的饼)、粽子,取义"必定如意"。此图"笔、锭"谐音"必定",寓意"必然高中、事业必成"。

图 8-2-26　必定如意

### 二十六、百事大吉

如图 8-2-27 所示，由百合根、柿子、大橘子组图。百合寓百事如意；"柿"与"事"同音双关；"橘"与"吉"谐音，"大橘"与"大吉"首字同。此图寓意事事吉利。

图 8-2-27　百事大吉

### 二十七、年年大吉

又作"新年大吉"，由鲶鱼、大橘组图，如图 8-2-28 所示。"鲶"与"年"同音双关，二鲶鱼寓"年年"；"橘"与"吉"谐音双关。此图寓意年年岁岁大吉大利。

图 8-2-28　年年大吉

## 二十八、三阳开泰

如图 8-2-29 所示，由羊、松树、太阳组图。"羊"与"阳"同音双关，三羊寓三阳。三阳为《周易》之初九、九二、九三阳卦。"泰"为阳卦之一，指天地气相合，主顺通。开泰即开泰三阳卦，寓吉运。太阳、松象征天与地。"三阳开泰"图寓意天地吉运，万象更新。在民间剪纸、年画、刺绣等作品中常见此图。

图 8-2-29　三阳开泰

## 二十九、九阳启泰

又作"九阳开泰"，如图 8-2-30 所示。绘九只羊、牧童、松、竹、梅于一图。"羊"与"阳"同音双关，九羊寓九阳。《周易》称爻为九。《易·乾》载："乾元用九，天下治也。""泰"为阳卦之一，此卦谓天地交而万物通。松、竹、梅象征春天到来。此图寓言大地回春，吉运将至。

图 8-2-30　九阳启泰

### 三十、四海升平

画面绘有海波、宝瓶、犀角、芦笙，如图 8-2-31 所示。"犀"与"四"谐音双关。海波取"海"字，寓四海。"笙"与"升"、"瓶"与"平"同音双关。宝瓶又为佛家观音瓶，相传内盛圣水，滴洒人间能得祥瑞。此图寓意天下太平，吉祥如意。

图 8-2-31　四海升平

### 三十一、太平世界

画面绘有六朵花蕊各异的宝相花，如图 8-2-32 所示。宝相花是我国流传已久的吉祥物，是由牡丹和莲花等花卉综合演变而成。寓意太平世界的六朵宝相花的花蕊各置一吉祥符号：太极图、同形图、两束丝图、双线图、宝胜图及一对角，其寓意为天地阴阳、五湖四海、光明正大、生产发展、经济繁荣、国强民富的太平世界。

图 8-2-32　太平世界

### 三十二、弯弯顺

由对虾组图，称"弯弯顺"，如图 8-2-33 所示。虾节肢弯曲自如，善跳跃。图作对虾相对弯曲，寓意圆润、顺适和吉祥好运。在江浙地方正月元旦，常烹食人虾，为祈祷该年吉祥好运的习俗。

图 8-2-33 弯弯顺

### 三十三、华封三祝

将南天竹、牡丹、水仙绘于一图，如图 8-2-34 所示。"竹"与"祝"同音双关。三种花卉代表中国古传说华封人对尧作"使圣人富""使圣人寿""使圣人多男子"的祝颂语。本图寓意福寿双全，子孙万代。

图 8-2-34 华封三祝

## 三十四、河清海晏

画面为荷花、海棠及燕子，如图8-2-35所示。《拾遗记》云："黄河千年一清。"古谓黄河之水清则圣人出。海晏指海波不扬而趋稳，寓意太平。"荷"与"河"同音；"海棠"取其"海"字；"燕"借指"海燕"，与"晏"谐双关。"河清海晏"寓意天下太平、吉祥。

图 8-2-35　河清海晏

## 三十五、风调雨顺

由宝剑、琵琶、伞、龙组图，如图8-2-36所示。佛界说有四大天王（即四大金刚）分掌风、调、雨、顺之权。宝剑、琵琶、伞、龙各为南方增长天王、东方持国天王、北方多闻天王、西方广目天王手中所持法宝。此图寓意天下太平、国富民强。

图 8-2-36　风调雨顺

## 三十六、一甲一名

绘一鸭子口衔芦草，如图 8-2-37 所示。鸭的偏旁为"甲"，又与"甲"谐音。中国古代科举分乡试、会试、殿试。其中殿试有三甲之分，一甲前三名为状元、榜眼、探花，一甲之首为状元。故一鸭寓状元。芦草为连棵植物（根、茎、叶同长一茎），寓连科。此图寓意高中状元。

图 8-2-37 一甲一名

## 三十七、连中三元

由荔枝、桂圆和核桃三种圆形果实组图，如图 8-2-38 所示。"圆"与"元"同音双关，三种圆形果实寓意"三元"。古代科举制度中乡试、会试、殿试的第一名分别为解元、会元、状元，三元俱得即连中。其意为荣登榜首、步步高升。

图 8-2-38 连中三元

## 三十八、二甲传胪

由两只螃蟹与芦草组图，如图 8-2-39 所示。"芦"与"胪"同音双关。蟹为有甲的介鱼类，二蟹寓"二甲"。中国古代科举分乡试、会试、殿试；殿试又有三甲之分，取一甲前三名（状元、榜眼、探花），再取二甲，二甲之首为"传胪"。此图寓意殿试高中，位列前四名。

图 8-2-39　二甲传胪

## 三十九、一路荣华

如图 8-2-40 所示，绘一鹭鸟立于芙蓉花前。"鹭"与"路"，"蓉"与"荣"同音双关，"花"与"华"通。此图寓意官运亨通，富贵两得。

图 8-2-40　一路荣华

## 四十、本固枝荣

如图 8-2-41 所示，绘盛开的莲花。莲花有结实的根部，寓根基牢固。莲叶茂盛，莲花怒放，寓枝荣。此图寓意家业殷实，兴旺发达。

图 8-2-41 本固枝荣

## 四十一、杏林春燕

如图 8-2-42 所示，绘双燕飞于柳树、柳枝垂青之时。杏花又名"及第花"，"燕"与"宴"同音双关，寓殿试得中有幸赴宴。此图寓意科举高中，喜气洋洋。

图 8-2-42 杏林春燕

## 四十二、官上加官

"官上加官"，又作"加官图"，有三种图像表示，如图 8-2-43、8-2-44 和 8-2-45 所示。一是画蝈蝈落在鸡冠之上。"冠"与"官"同音同义；"蝈"与"官"谐音双关，即冠（官）上加蝈（官）。二是画鸡冠花与螃蟹一起。"冠"与"官"同音同义；蟹为有甲的介鱼类，中国古代科举制度中殿试有三甲之分，又"甲"与"加"谐音双关，鸡冠花与蟹寓有冠有甲之意。三是画一雄鸡立于鸡冠花前。鸡冠花与雄鸡皆有冠，"冠"与"官"同音同义。以上三图均寓意官运亨通、连连升迁。

图 8-2-43　官上加官

图 8-2-44　官上加官

图 8-2-45　官上加官

## 四十三、带子上朝

　　"带子上朝"，典出唐朝郭子仪晋爵汾阳郡王，官至极品，幼子郭暧常随朝站班，亦食官禄。木版年画"带子上朝"（图 8-2-46），绘头戴金踏镫，身穿蟒袍朝服之郭子仪，旁随捧印之郭暧，意为世代封官授爵不断。

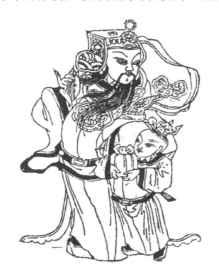

图 8-2-46　带子上朝

## 四十四、禄位高升

"禄位高升"绘一穿戴如太子装束之童子，高举一盘，盘中一香炉（应是古代的三足酒器），旁有一梅花鹿，如图 8-2-47 所示。"鹿"与"禄"同音同义，高举之爵亦寓爵位之意。此图取意仕途顺畅，高升可待。

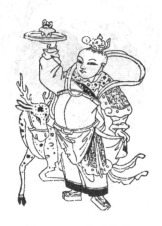

图 8-2-47　禄位高升

## 四十五、平升三级

"平升三级"画花瓶、笙和戟于一图，如图 8-2-48 所示。"瓶"与"平"，"笙"与"升"同音双关，"戟"与"级"谐音双关。瓶中插有三戟，"三戟"寓"三级"。此图寓意官运亨通、晋升迅速。

图 8-2-48　平升三级

## 四十六、加官受禄

"加官受禄"由天官、梅花鹿组图，如图 8-2-49 所示。天官为中国神话传说中赐福世人之神。图中天官束带加冠装扮，"加冠"与"加官"同音同义，"鹿"与"禄"同音双关。中国古代为官食禄，主官必有厚禄。此图寓意名利齐全。

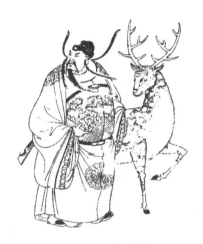

图 8-2-49　加官受禄

## 四十七、加官晋爵

"加官晋爵"由天官、童子组图，如图 8-2-50 所示。天官束带加冠装扮，"加冠"与"加官"同音同义。童子托盘敬爵，爵既是古代酒器之名，又指官位。此图寓意爵位高升。

图 8-2-50　加官晋爵

## 四十八、翎顶辉煌

"翎顶辉煌"又称"红顶花翎",由孔雀尾和珊瑚枝组图,如图 8-2-51 所示。清代官服制规定,一品官帽徽饰孔雀尾和珊瑚顶,俗称红顶花翎。孔雀俗称文禽,珊瑚为佛家八宝之一。一品官为中国古代官制中最高的官位。此图寓意高贵显赫。

图 8-2-51　翎顶辉煌

## 四十九、一品当朝

"一品当朝"由鹤、海潮、太阳组图,如图 8-2-52 所示。鹤为长寿祥瑞之禽,为禽类宗长,有一品鸟之称。一品为中国古代官制最高官阶。图作鹤立磐石之上,头朝上空太阳,比喻当朝。此图寓意执掌国政,叱咤风云。

图 8-2-52　一品当朝

## 五十、尚书红杏

"尚书红杏"画面绘有古书和杏花，如图 8-2-53 所示。《尚书》即《书经》，原为儒家经典之一。战国时，尚书成了官名，尚书为封建朝廷中的大臣之一。宋代工部尚书宋祁曾作《玉楼春》有"红杏枝头春意闹"之句，后人称其为"尚书红杏"。杏花又称及第花。此图寓意科举及第，官运亨通。

图 8-2-53　尚书红杏

## 五十一、英雄独立

"英雄独立"画面绘雄鹰立于海波之中磐石上，如图 8-2-54 所示。"鹰"与"英"同音双关，雄鹰矫健威武，寓英雄。雄鹰立于磐石之上，即独立。此图寓意超凡的昂扬之气。

图 8-2-54　英雄独立

### 五十二、仙壶集庆

"仙壶集庆"绘松枝、梅枝、水仙、花瓶、灵芝、萝卜于一图,如图 8-2-55 所示。中国神话传说中"方壶"为仙子的居所,仙壶为仙人之家。图作花瓶有水仙,喻仙壶。松、梅、灵芝、萝卜等皆为人们心目中的祥花瑞草,诸花草共处,寓意同庆。此图寓神仙荟萃、吉祥同庆之意。

图 8-2-55　仙壶集庆

### 五十三、寿山福海

"寿山福海"由海水、磐石、灵芝、蝙蝠组图,如图 8-2-56 所示。海中磐石寓意恒久。灵芝为能保长寿、羽化成仙之物,寓意长寿。"蝠"与"福"同音双关。磐石上长灵芝,比喻寿山;蝙蝠飞翔海上,比喻福海。《诗·小雅·天保》有"如南山之寿,不骞不崩"之句。明代《寿山福海歌》有"寿比南山,福如东海"之句。此图寓意多寿多福。

图 8-2-56　寿山福海

## 五十四、龟鹤齐龄

"龟鹤齐龄"将龟与鹤图组合在一图形内，如图 8-2-57 所示。龟为中国神话传说中可活上万年的动物，鹤为能活千年的长寿之禽，两者皆为长寿之生灵。此图寓意长命高寿。

图 8-2-57　龟鹤齐龄

## 五十五、长生不老

"长生不老"由落花生组图，如图 8-2-58 所示。落花生俗称"长生果"，果仁能保持永不腐烂之物性，播种又再生。民间婚娶新房中有放花生的习俗，寓意在花生子女、后代繁盛。此图称"长生不老"，其寓意为长生永恒、益寿延年。

图 8-2-58　长生不老

# 参考文献

[1] 李晓丹 . 中国传统吉祥纹样研究与应用 [M]. 长春：吉林大学出版社，2017.

[2] 甘勇 . 中国传统纹样书系吉祥纹样 [M]. 南宁：广西美术出版社，2007.

[3] 古月 . 中国传统纹样图鉴 [M]. 北京：东方出版社，2010.

[4] 田自秉，吴淑生，田青 . 中国纹样史 [M]. 北京：高等教育出版社，2003.

[5] 李娜 . 中国传统纹样与现代装饰艺术设计 [M]. 天津：百花文艺出版社，2011.

[6] 孙朝林 . 民间吉祥剪纸 [M]. 沈阳：辽宁美术出版社，2014.

[7] 黄清穗，覃淑霞 . 中国纹样之美动物篇 [M]. 南京：江苏人民出版社，2022.

[8] 张伟孝 . 明清江浙地区木雕装饰纹样 [M]. 青岛：中国海洋大学出版社，2020.

[9] 吴良忠 . 中国绸缎纹样续编 [M]. 上海：上海远东出版社，2017.

[10] 赵雪燕 . 苗族蜡染纹样研究 [M]. 北京：金城出版社，2020.

[11] 黄慧，史诗琪，郑佳琦 . 以艺术符号视角探析吉祥纹样在文创中的应用 [J].
家具与室内装饰，2020（08）：83-85.

[12] 原坤 . 中国传统纹样在平面设计中的应用 [J]. 包装工程，2019，40（12）：
323-326.

[13] 徐燕 . 传统吉祥观在现代文创产品设计中的应用研究 [J]. 湖南科技大学学报
（社会科学版），2017，20（06）：125-130.

[14] 王文灏 . 吉祥装饰纹样在中国传统建筑中的应用及其儒家思想内涵探析 [J].
民俗研究，2012（03）：137-141.

[15] 陈又林 . 传统吉祥纹样"暗八仙"及其审美意蕴 [J]. 民族艺术研究，2012，
25（02）：92-95.

[16] 刘晓立 . 浅谈中国传统吉祥纹样中的如意纹 [J]. 包装世界，2011（02）：79-
81.

[17] 唐平涛 . 浅析传统吉祥装饰纹样 [J]. 陶瓷科学与艺术，2006（04）：20-22.

[18] 袁浩鑫. 传统吉祥纹样与现代设计 [J]. 齐齐哈尔大学学报（哲学社会科学版），2006（03）：142-144.

[19] 盛键. 传统吉祥纹样在现代设计中的重生 [J]. 中共成都市委党校学报（哲学社会科学），2005（06）：76-77.

[20] 惠洁. 从吉祥图案看中国传统文化 [J]. 西安文理学院学报（社会科学版），2005（06）：1-3.

[21] 孙睿. 中国几何形吉祥图案研究 [D]. 南京：南京艺术学院，2015.

[22] 刘倩. 传统吉祥纹样象征性意义及其对现代设计的影响研究 [D]. 长沙：湖南师范大学，2014.

[23] 楚珺. 中国传统吉祥纹样万字纹艺术符号研究 [D]. 株洲：湖南工业大学，2013.

[24] 刘言芳. 中国传统吉祥纹样在现代标志设计中的应用研究 [D]. 济南：山东大学，2012.

[25] 黎丽. 中国传统纹样在现代室内设计中的运用研究 [D]. 西安：陕西科技大学，2012.

[26] 尹妮. 中国传统吉祥纹样在现代家居设计中的重构 [D]. 西安：西安工程大学，2012.

[27] 邹文兵. 中国传统吉祥纹样盘长纹艺术符号研究 [D]. 株洲：湖南工业大学，2010.

[28] 李一清. 苏州园林装饰吉祥纹样的文化涵义 [D]. 西安：西安建筑科技大学，2010.

[29] 陈慎. 中国传统吉祥纹样初探 [D]. 福州：福建师范大学，2009.

[30] 骆婷婷. 中国传统吉祥纹样在现代居住空间中的应用研究 [D]. 天津：天津美术学院，2009.